難忘帥府園

帥府園

沈寧——

著

民國時期美術史料札記

目 次

鄭振鐸對中國美術史研究的貢獻[1]

　　鄭振鐸是以魯迅為旗手的我國新文化陣營中一位著名的戰將，在我國文化建設事業中的建樹是多方面的，僅就中國美術史學研究而言，於中國繪畫史、版畫史、雕塑史以及工藝美術史等方面均有所涉獵，撰寫發表了大量研究論文，編輯出版了不少重要的美術畫集、圖譜等，對中國美術史研究做出了巨大貢獻。本文試對鄭振鐸一生主要美術活動和美術理論研究做一簡要介紹，以期人們加深對他的瞭解。

一

　　鄭振鐸從事美術活動的契機，是從喜歡書籍插圖開始。早在中學時代，他就對中國一些史籍中有史無圖的現象不滿。「五四」時期，他閱讀了大量中外文學作品（特別是蘇俄及歐美文學作品），這些書籍中的許多精美插圖引起了他的濃厚興趣，並嘗試著將它反映到自己所從事的實際工作中去。1922年初，由他主編的我國第一本兒童文學週刊《兒童世界》的創刊，可看作是他涉足美術活動的開始。在這種以兒童為本位，融知識性、趣味

[1]　該文係1988年中華人民共和國文化部主辦「鄭振鐸逝世三十周年研討會」提交文稿。

性為一體的小學生課餘讀物中，編者特別注意適合於兒童心理的
繪畫、插圖的安排，邀請畫家許敦谷為該刊作彩色封面和插圖，
並和他合作發表圖畫故事、諺語圖釋等圖文並茂、生動有趣的作
品。為期一年的編輯工作，使鄭振鐸積累了不少經驗，為他日後
的工作打下了基礎。

　　1923年，他接任《小說月報》主編之職。在接手後的第十四
卷一期上，即以許敦谷的一幅青年農夫手持鐵鏟辛勤勞作的畫為
封面，形象地反映了鄭振鐸立志在中國現代文壇（包括美術）開
拓、耕耘的信念。此時他已「具有朦朧的社會主義信仰」，所以
《小說月報》一直積極宣導寫實主義和為人生的血淚文學，並致
力於翻譯介紹蘇聯及各弱小民族的文學，先後編輯出版了泰戈
爾、拜倫、法國文學研究、非戰文學、安徒生、羅曼羅蘭、中國
文學研究等專號或增刊。該刊特別注意介紹發表中外美術作品和
文學藝術家的照片、手跡等，具有重要的藝術欣賞價值和史料價
值。先後為該刊作過封面及扉頁畫的畫家有許敦谷、陳之佛、豐
子愷、錢君匋等人。著名畫家如徐悲鴻、劉海粟、林風眠、司徒
喬、關良、陳抱一、陶元慶等人，也曾在該刊發表過作品。1925
年秋，徐悲鴻自法國歸來，鄭振鐸即選其名作《獅》發表於翌年
《小說月報》上，並親撰介紹文字，稱讚他「工力沉著」。對於
國外美術名作及書籍插圖的介紹則更具特色：「插圖除與文字內
容有關外，並請國內諸名畫家專心揀選世界名作，加以說明，如
積存一年，便成極名貴之『世界名畫集』一冊」。[2]

　　鄭振鐸在《小說月報》上發表了許多文學作品，他最喜歡在

[2]　《小說月報》第十七卷第十二號：〈第十八卷〈小說月報〉內容預告〉。

書中加上插圖。如久負盛譽的《文學大綱》，自1924年起連載至1927年1月止，每次均附有古今中外的精美插圖，這些插圖大多是名家手筆，而有關中國的一部分，則更是他多年苦心搜集的、向不為人所重的古代小說、戲曲的木刻插圖，難怪該書出版後，被譽為關於文學的古今中外名畫集。

　　1927年《小說月報》第十八卷一號上發表了鄭振鐸第一篇重要的美術論文〈插圖之話〉，較為系統地論述了插圖的意義，社會功用及發展歷史，明確指出「插圖是一種藝術，其作用在於補充別的媒介物（如文字）的不足，功力在於表現出文字的內部的情緒與精神」，強調插圖不僅僅是一種文學作品中的依附品，更是畫家在忠實於文學作品的故事情節和思想內容的基礎上，經過構思和構圖而創作出來的，具有獨立的藝術價值。值得注意的是作者在「黃金時代之中國」一節中，用了全文一半以上的篇幅，探討了中國插圖藝術的起源和發展過程，提出「畫像石」說，認為插圖在漢代以前即已有之，論證了「明之中葉及末年是中國插圖史上的黃金時代」。作者最稱道的是雜劇、傳奇、小說上的木刻插圖，「不幸這些作圖者多為不知姓名之畫家，刻工亦多未署名，不能使他們在中國美術史或繪畫史上占了一個很好的地位」，寄希望於當時的藏書家將這些明刊傳奇一部部付印出來，「則更可以宣傳明人插圖作者及雕刻者之如何精工，如何高貴也」，體現了作者對這些默默無聞為我國古代木刻藝術做出卓越貢獻的工匠、藝術家的景仰，以及繼承發揚這些文化遺產的願望。這種從美術史的角度來論述向不為人重視的版畫插圖，在當時實屬首創，從一個側面反映了他隨著編輯經驗的積累、個人收藏圖書的增多、美術鑒賞能力的提高，已開始由最初憑興趣出發

轉到有意識地將不同時代、不同流派、不同版本的版畫插圖加以
對比研究，從而深入到版畫史研究的新領域中來了。這是新的飛
躍，也是新的開拓。

　　與魯迅相識這一機遇，使鄭振鐸的才華得以充分的發展。
他說：「我的研究中國版畫是偶然的事。為了搜集中國的小說和
戲曲，便引起了對那些『不登大雅之堂』的書裡所附的木刻插圖
的興趣，也偶然的得到些純粹版畫的書，但開始對於版畫作比較
專門的搜集與研究，則是魯迅先生的誘導之功」。[3]1925年4月，
為了幫助鄭振鐸從事中國文學史的研究，魯迅曾將自己珍藏的六
本明版插圖平話《西湖二集》寄贈給他，使當時還未曾見過幾部
明版附插圖書籍的鄭振鐸「為之狂喜」，萌發了系統搜集中國古
代木刻插圖的意願。魯迅歷來重視有關文學作品的插圖，他認為
「書籍的插圖，原意是在裝飾書籍，增加讀者的興趣的。但那力
量，能補助文字之所不及，所以也是一種宣傳畫」。[4]正是由於
魯迅和鄭振鐸對中國古代木刻藝術有著共同的愛好，有著「使古
代藝術的精品，大量的傳播出去，作為新生創作者的『借鏡』或
『參考』，是很重要的事業」（〈魯迅與中國古板畫〉）的強烈
時代責任感，才有了共同挖掘、整理這些寶貴文化遺產的壯舉。

　　1931年秋，鄭振鐸辭去商務印書館編輯的職務，北上任教，
有了從事這項他所熱愛的研究工作的更好的條件。在北平的短短
幾年中，他廣泛搜集了大量箋紙和流散在外的有關版畫插圖的書

[3]　鄭振鐸〈魯迅與中國古板畫〉，收入張薔編《鄭振鐸美術文集》，北京，
　　文物出版社，1985年第1版。

[4]　〈南腔北調・「連環圖畫」的辯護〉，收入姜維模編《魯迅論連環畫》，
　　北京，人民美術出版社，1982年第1版。

籍、經卷等，加上以前南下訪書時抄得的馬廉所藏有關明代版畫刻工姓氏資料，為他全面展開對中國版畫史的研究做了充分的物質準備。

鑒於中國木刻藝術的日趨衰落，面臨失傳的危險，為搶救和發揚這份藝術遺產，魯迅和鄭振鐸經過一年嘔心瀝血的工作，首先輯印了《北平箋譜》，誠如魯迅所言，「亦中國木刻史上之一大紀念耳」。該書的刊印，是魯迅所宣導的中國新興木刻運動一項重要工作：「採用外國的良規，加以發揮，使我們的作品更加豐滿是一條路；擇取中國的遺產，融合新機，使將來的作品別開生面也是一條路。」[5]它不僅將發展到清末民初時期的木刻藝術進行了總結，也為新興木刻家們借鑒傳統藝術遺產提供了有益的參考，同時，在國際藝術交流上也產生了積極的作用。繼之，他們籌畫了《版畫叢刊》的出版計劃，將中國美術史的研究領域擴展開來。

二

日本帝國主義的侵略，使我國珍貴文獻損失極巨，各地世家巨族昔日的收藏大批流出，投機書商趁機巧取豪奪，謀求暴利；帝國主義分子或公開劫購或卑鄙偷盜，珍本秘笈，浮海而去。鄭振鐸自己的藏書也多遭焚毀，其中包括避難歐洲時盡心收集到的許多藝術、考古學的書籍圖冊。因為擔憂「史在他邦，文歸海外，奇恥大辱，百世莫滌」的情況出現，堅持在上海「孤島」的

5　魯迅〈木刻紀程・小引〉，收入《魯迅雜文集・且介亭雜文》，上海三閒書屋，1937年7月初版。

鄭振鐸大聲疾呼「在這最艱苦的時代，擔負起保衛民族文化的工作」，並身體力行，先以個人之力，後以集體力量，為國家搶救了一批珍貴文獻。與此同時，也在不意之中得到一些久尋未獲的版畫圖譜、插圖珍品，如被稱之為「國寶」的《程氏墨苑》、原本《十竹齋箋譜》以及《顧氏畫譜》、《陳章侯水滸葉子》等。經過二十餘年對中國古代版畫的精心搜集、整理和研究，使他對這一古老的文化遺產有了全面、深入的理解，發願輯印計劃已久的《中國版畫史圖錄》，將其二十餘年來所得、所見、所知的自唐以來的版畫圖譜三千餘種、一萬餘冊，以及向國內外公私圖書館及收藏家借攝的名刻版畫數千幅，一道加以整理編輯，公之於眾。這項巨大工程正是在狐兔橫行的危險環境中，憑著一腔正氣所為，誠如他在該書自序中所言：「余惟尺有所短，寸有所長。書生報國，毛錐同於戈戟，民族精神之寄託，唯在文化藝術之發展。」表現了一位學者熾熱的愛國情懷。全書規模宏大，編輯精良，以宏觀的版畫史研究方法取代了局部介紹，從而奠定了中國版畫史在美術史研究中的地位。它不僅反映了自唐至清千餘年來中國版畫藝術的光輝成就，而且在一定程度上反映了社會變遷、生活實相，於史學研究、工藝美術、科學應用等均有重要的參考價值。但由於當時環境惡劣、資料欠缺、印刷困難諸多原因，這部《中國版畫史圖錄》的出版未能完全符合編者的本意，成為有圖無史之作。

　　艱苦卓絕的八年抗戰結束了，鄭振鐸又站在民主運動的鬥爭前列。反映在美術活動上，一方面仍以保護民族文獻為己任，不遺餘力地阻止文物外流，揭露帝國主義者掠奪中國文物的醜惡嘴臉；一方面加緊編輯出版大型圖譜畫集，積極宣揚中國藝術，

提醒世人珍愛祖國文化遺產。此時，他的研究範圍已從較為單一
的版畫研究擴展到繪畫、雕塑、文物等方面。這一時期他連續推
出了《中國歷史參考圖譜》、《域外所藏中國古畫集》，編成了
《中國古明器陶俑圖錄》等。

　　《中國歷史參考圖譜》共二十四輯，並附有若干冊文字說
明。在序言中，鄭振鐸指出：插圖除其自身所具有的藝術價值
外，還對史學家在實際研究中正確認清客觀事物具有一定的意
義。翦伯讚稱該書「是中國金石圖譜第一次的通俗版。從此以
後，中國的古器物圖譜，便會從有閑階級的玩賞品，一變而為人
民大眾學習歷史的寶典」，郭沫若稱道該書「實在是一項偉大的
建設工作。」

　　由於《中國歷史參考圖譜》體裁所限，不能大量刊載有關
美術方面的資料，又鑒於祖國文物圖籍被帝國主義「探險家」們
劫往海外，我們的藝術家們欲從事研究工作竟無稽考的資料，在
憤激的情緒下，經過一年半的努力，他又出版了《域外所藏中國
古畫集》，內容包括《西域畫》、《漢晉六朝畫》、《唐五代
畫》、《宋畫》、《元畫》、《明畫》、《明遺民畫》、《清
畫》及續集共二十四輯，總計一千三百餘幅畫。這是我國有史以
來第一部系統地將流散在國外的美術作品彙集刊印的巨編，他在
《中國歷史參考圖譜‧跋》中自道緣由：「一面記錄過去被人掠
奪、被盜賣的情況，提高我們的警惕心；一面藉以加強人民對於
祖國偉大藝術作品的愛護」。

　　在得到友人的合作後，鄭振鐸又發願將現存國內的名畫抉別
真偽、汰贗留良，彙一有系統之結集。他不惜出售藏書，選紙
擇工，將著名收藏家、書畫鑒定家張珩所藏祖傳名畫以《韞輝

齋藏唐宋以來名畫集》印出，列為這項宏大計劃的結集之第一
集。該書方待裝訂出版，原藏畫卻被人弄到國外，幸得賴以留下
圖影。

　　此外，他還將自編自印的《中國古明器陶俑圖錄》列為「中
國雕塑史圖錄之一」，可見此時他是雄心勃發，力圖在中國美術
史的研究中大展宏才。由於當時條件所限，精力所及，他不可能
安心著書立說，該書「說明」部分終未撰就。直到1986年，此書
方由上海古籍出版社正式出版。

三

　　中華人民共和國建立後，使酷愛祖國文化遺產的鄭振鐸真
正得以大展宏圖，不遺餘力地在文物保護、考古發掘、美術研
究、圖書館、博物館工作等方面發揮自己的才華。在他剛剛擔任
文化部文物事業管理局局長時，即以其遠見卓識，首先向周恩來
總理建議由政務院通令全國各地對古蹟、文物、廟宇等一律加以
保護。以接收個人捐獻、國家出資收購等各種方式將流散在國內
外私人手中的中國古代美術作品加以集中，統一管理。並以身作
則，將自己搜集珍藏的明器陶俑等捐獻給故宮博物院。隨著全國
基本建設工程的全面展開，鄭振鐸積極呼籲社會各部門密切合
作，制定相應措施，共同做好挖掘、整理、保護古代文物的工
作，並不斷主持與參加文物知識普及講座，發表文章、談話等，
在社會上收到了良好的效果。1954年五月，文化部主辦了「全國
基本建設工程中出土文物展覽會」，展出近三四年中從全國各地
基建工程中出土的十四萬多件文物內精選出的具有代表性的文物

三千七百餘件。鄭振鐸撰寫了〈在基本建設工程中保護地下文物的意義與作用〉一文加以介紹，強調指出，這些文物具有高度的科學、藝術價值，將給予科學界和藝術家們以無窮盡的新鮮的研究資料，是我們汲取豐富養料的源泉，所以「共同做好保存、保護地下文物的工作，不僅為了保存、保護昨天和前天的文化藝術的遺產，而且為了發展今天和明天的文化藝術，其意義和作用是很重大的」。

　　為了引起世界各國對中國文化藝術的注意和加深瞭解，他曾先後主持了「中國藝術展覽會」、「中國近代百年繪畫展覽」等赴外展出的組織籌備工作，同時選擇展品，編輯畫冊，聯繫出版。在繁忙的日常工作、外事活動之餘，他又繼續編輯完成了《中國歷史參考圖譜》，還編輯出版了《偉大的藝術傳統圖錄》。該書的出版得到了社會各方面的支持和幫助，無論在內容選擇上、印刷品質上都達到了新的水準，他的研究範圍也進一步擴展到繪畫史、版畫史、雕塑史及工藝美術諸方面。推出了一批代表他本人甚至也代表了當時新的學術水準的力作。

（一）對繪畫史的研究

　　鄭振鐸在1951年開始為《文匯報》撰寫的〈偉大的藝術傳統〉連載文章，也許可以看作他的美術活動由主要是圖集的編輯轉到著重於理論上的研究。在這部未完成的著作中，即已具備了全面論述中國美術史的雛形了。作者初意擬分四卷本出版：「第一卷——古代到漢，第二卷——六朝隋唐，第三卷——五代、宋元，第四卷——明清，每卷約有插圖五十幅至一百幅，開本大

小，約為《圖錄》的一半。」[6]參照已經發表的各篇文章，我們不難想到，這將是一部規模宏偉、圖文並茂的論述中國美術史的巨著。可惜此書未能最後寫成，但圖錄還是出全了。

1953年北京故宮博物院繪畫館的成立和開放，是我國美術史上一件空前的大事。它首次將中國繪畫珍品全面、系統地介紹給人民，使數千年來一直為帝王貴族、少數收藏家視為己有、秘不示人的古代繪畫珍品成為全社會的共用之物，為從事學習、研究中國繪畫的人提供了比較全面的材料。「博觀而慎取之。見其全才能見其大，對於新中國的繪畫創作，是會有『推陳出新』的作用的」。[7]鄭振鐸除了親自參與了該館的籌建工作外，還撰寫了〈中國繪畫的優秀傳統〉、〈中國古代繪畫概述〉等文章，配合展品，論述了中國古代繪畫的悠久歷史、優秀傳統以及古代著名畫家對中國繪畫做出的貢獻。他盛情讚頌中國古代繪畫「是人類最優秀的藝術遺產之一，值得我們誇耀，也值得我們繼續的發揚光大」。（〈中國古代繪畫概述〉）

本著這一願望，他曾主持或與人合作編輯出版了《敦煌壁畫選》（1952年）、《宋人畫冊》（1957年）等畫集，並分別為《宋人畫冊》、《中國近百年繪畫展覽選集》、《永樂宮壁畫》、《中國古代繪畫選集》、《故宮博物院藏中國歷代名畫集》等撰文作序，加以介紹。在《宋人畫冊》序中，通過對宋代繪畫發展的歷史原因以及它的光輝成就的綜合分析研究，得出了

[6]　1952年4月18日致劉哲民信，收入劉哲民編註《鄭振鐸書簡》，上海，學林出版社，1984年2月第1版。

[7]　鄭振鐸〈中國古代繪畫概述〉，收入張薔編《鄭振鐸美術文集》，北京，文物出版社，1985年第1版。

中國繪畫史「必當以宋這個光榮的時代為中心」的科學論斷；在
〈近百年來中國繪畫的發展〉（《中國近百年繪畫展覽選集》代
序）一文中，敘述了近百年來中國繪畫發展的概況，認為這是中
國繪畫史上的一個復興時期，它擺脫了明末以來陳陳相因、庸俗
平凡的擬古摹古的束縛，「更多的是豪邁不羈的氣概和敢於獨創
自己的風格的雄心……，它的歷史是反帝反封建時代的整個中國
歷史的一部分」。從而為中國現代美術史的研究立下基調，促進
了這一研究領域工作的深入開展。他著有《中國繪畫小史》（未
發表）這樣的史學專著，也寫有《〈清明上河圖〉的研究》這樣
的專題論文，從歷史唯物主義的觀點出發，就其作品產生的歷史
背景，畫面表現的政治經濟生活狀況、畫家生平及作品真偽的考
證諸多方面進行了深刻的探討，從而論證了該作品「不僅僅是現
實地記錄了北宋時代的汴京的都市景色，也是不朽地記錄下來中
國封建社會史的很重要的形象化的例證」。將作品的歷史價值與
藝術價值有機地結合起來加以討論，為當時學術界的研究方法帶
來了新意。

（二）對版畫史的研究

　　儘管鄭振鐸在美術史的研究領域有著多方面的成績，但以
對中國版畫史的研究時間最長，用力最大，成就最高。近四十個
春秋的辛勤勞作，不但積累了大量的圖籍資料，出版了卷帙浩翰
的《中國版畫史圖錄》，並最終完成了圖文並茂的中國版畫史研
究專著《中國古代木刻畫選集》，該書凝聚了作者數十年研究成
果，全面地、科學地總結了中國版畫的歷史。其中《中國古代木
刻史略》的寫就，不僅實現了作者的夙願，也是我國第一部關於

版畫史研究的專著，只是因為種種原因沒能及時問世罷了。《中國古代木刻畫選集》於作者去世二十七年後才得以出版，但從版畫內容與文字論述來說，仍然代表了這一研究領域的最高水準，因而在國際上產生了重大反響。1985年9月，日本日中藝術研究會特派代表來華贈授「版畫出版功勞紀念杯」，高度讚揚該書的出版「必將促進國際版畫史的研究工作」。正如鄭振鐸1957年9月11日致人民美術出版社函中指出的那樣：「這類書，本身就是藝術品。」在1987年結束的萊比錫秋季「世界最佳圖書博覽會」上，它被授予世界最美圖書銀牌獎，這是我國出版的圖書首次在國際上獲得這樣高的獎勵。這一切不僅為我國學術界、出版界贏得了榮譽，也充分說明瞭鄭振鐸在這一領域的重要地位。

《中國古代木刻史略》以歷史唯物主義的觀點，扼要地敘述了我國木刻畫的歷史，準確地評價了在不同歷史時期版畫藝術所取得的成績與不足。以豐富翔實的第一手資料，論證了那些名不見經傳的「雕版匠人」在版畫史上作出的貢獻，並給予高度的評價：「他們表現了勞動人民所喜愛的東西，滿足了勞動人民對藝術的需要。」

除此以外，他還於1956年主編了《中國古代版畫叢刊》（初編）。當時他曾有一個規模宏大的設想，預計全書將收五百種左右版畫藝術史上的優秀作品及圖文並茂的古代科學、技術圖錄，不僅照顧到版畫雕刻的各個流派，也照顧到各書的內容，使它在版畫藝術之外，也各有所用。即原訂的《初編》規劃，也有版畫三十六種，九十餘冊。在「反右」運動和外出訪問的緊張日程安排中，他抽空為之撰寫了總序及《歷代古人像贊》等四種書跋。可惜該叢刊在當時「左」的氣氛下，僅出版了十八種四十四冊便

中輟了。

（三）對雕塑史的研究

為了配合古跡文物的保護工作和開展對中國雕塑史的研究，自1950年始，在鄭振鐸領導的文化事業管理局的積極組織下，調集了專門人員對全國石窟進行了大規模的勘查，使這些曆遭帝國主義分子、文化奸商掠奪破壞以及自然侵襲而殘缺不全的珍貴石窟造像、壁畫等得到高度的重視和科學的管理，並出版發表了一系列調查報告和畫集。鄭振鐸曾先後為《燕北文物勘查團報告》（1951年）、《炳靈寺石窟》（1953年）、《麥積山石窟》（1954年）等作序。其中雁北文物勘查團是建國以來第一次組織的大規模的關於實地調查研究的工作團體，其工作報告亦為建國以來首次出版的關於文物古跡、石窟造像的調查文獻。鄭振鐸在該書序文中指出：「這是一個值得重視的工作報告，在這裡有許多經驗和教訓，值得作為今後的參考和依據或改進的基礎。」在以後發表的《麥積山石窟內容總錄》，也是建國後首次發表的較為科學、系統地為石窟編號著錄的文字。在這些序言中，鄭振鐸對中國石窟藝術在古老的藝術傳統上勇敢地接受了外來的各種影響，同時融合本民族的形式創造出具有嶄新風格的不朽的作品給予了高度評價，他在《麥積山石窟》序中稱其為「中國藝術史上的精英」，認為「這些石窟寺的存在，對於中國藝術史的研究者是無比的重要，特別是關於壁畫和塑像方面，差不多成為這部分造型藝術的極罕見的，甚至是孤獨的實物例證了」。1956年他在參觀龍門石窟時感到這是「應該寫出幾本乃至幾十本的專書來的一個偉大的古代藝術寶庫」，並就保護好龍門石窟的具體措施作

了指示。1957年到西北視察時，觀看了昭陵的唐代雕塑後讚不絕口，認為「應寫一部專書來研究之」；到敦煌參觀後，感觸萬端，認為「搞美術史的人，如果不到敦煌來，那麼，一定不會搞得好的」。並多次召集敦煌文物研究所的人員開座談會，提出保護措施，勉勵研究人員說：「敦煌學浩如煙海，前途無限，是史無前例的東西」，不要孤立去研究，要結合佛教史、中國藝術史、外國藝術史、歷史，特別要加強馬克思主義的學習。

鄭振鐸曾有系統研究、介紹中國雕塑史的計劃。中華人民共和國成立後，因精力所限，未能著手進行，但當他得知有人願意幫助他完成《中國古明器陶俑圖錄》的文字工作時，給予了極大的鼓勵和支援。他還於1957年緊張的視察工作之餘，為陝西省文物管理委員會編輯的《陝西省出土唐俑選集》作序，敘述了「俑」的歷史和唐俑的藝術特點及其在美術史和雕塑史上的重要性，肯定了該書「在我國美術史、雕塑史的研究上，會起很大的作用的，……對於歷史學的研究者們，它也將是很好的一部資料書」。

（四）其他方面

1957年8月，在全國工藝美術藝人代表會議上，鄭振鐸作了題為《我國工藝美術的優良傳統及其發展的道路》的長篇講話，列舉了包括陶器、雕塑、瓷器、染織、漆器、刺繡、木刻畫等在內的工藝美術的發展歷史及藝術特色，指出「幾乎每一種工藝美術，都有它的一部光輝的歷史，這些歷史在今天是可以寫出來了」。希望工藝美術家們「儘量恢復那些解放前，因戰爭和反動派的搾取、壓迫而中斷了一切好的工藝美術的優良傳統，同時還

應該在這個優良傳統的基礎之上，不斷的有新的改進，新的創作」，來豐富中國美術史的內容，滿足國內外的需要。同時還就如何向優秀傳統進行學習、創作資料、工藝美術原料等問題作了進一步的說明，極大地鼓舞了工藝美術家的創作熱情，對新中國工藝美術的繁榮發展起了推動作用。

為了系統地從事研究美術理論，更好地推動這一研究的深入發展，鄭振鐸在建國後極短的時間內，大量搜購了有關美術理論、畫史、畫錄、畫人傳及其他美術書籍、畫冊，擬編輯出版包括繪畫、陶瓷、建築、雕刻、美術工藝等參考書目，認為這種書目的參考價值很大，「銷路未必太好，但是有用的長期的書」，這是很有遠見的認識。為了改變自己以往出版美術書籍過於強調求大求全而忽視普及讀物的作法，他制定了一系列的出版計劃，內容包括古今中外的美術史和美術作品的介紹，注意了選本和通俗小叢書的出版，力求做到內容上求精、印刷品質上求好、書籍價格上求廉，以適合廣大的讀者的需要。

在建國後多次率領中國文化代表團出訪和講學時，他十分注意參觀當地的博物館、美術館，訪問美術家，搜購美術書籍。他熱情宣傳中國的文化藝術，同時介紹外國的藝術成就，就在他去世的前一天，還到北京美術展覽館參加了為紀念日本傑出畫家尾形光琳誕辰三百周年而舉辦的畫展開幕式。他為開展中國與世界的文化交流活動，增進與各國藝術家的友好往來，工作到生命的最後一刻。

通過對鄭振鐸一生美術活動的粗略勾劃，我們不難看到，作為美術史家的鄭振鐸在這一研究領域所作出的巨大努力和貢獻。儘管他的一些工作和學術觀點受到時代和其他主客觀因素的

影響、限制，在今天可以挑出一些不足之處，加上他突然不幸遇
難，留下了許多尚未完成的工作，但從整體考察、分析、評價他
的一生，使人強烈地感到：他在中國美術史上是一個保存者、開
拓者、建設者；他的全部美術活動和藝術理論是與時代的發展相
一致的，他對中國美術史所作的高瞻遠矚的論述，為一部科學的
中國美術史奠定了基調。他激勵著我們去繼續完成時代賦予的使
命，繼續從事鄭振鐸先生奮鬥了一生的未竟之業。

鄭振鐸（1898-1958）

鄭振鐸題記，選自《北京大學著名
學者手跡》，北京圖書館出版社，
2003年

滕固和他的中國美術史論著

　　在二十世紀中國藝術史學研究中，滕固是一位不能回避的重
要人物，這表現在學術界對他的兩部美術史學專著高度的評價：
1926年上海商務印書館出版的《中國美術小史》被稱為「百年來
具有發軔之功的第一本中國美術史」（薛永年語）；1936年神州
國光社出版的《唐宋繪畫史》則以它全新的治學觀點與科學的研
究方法受到推崇。

　　滕固，字若渠，1901年10月13日誕生
於江蘇寶山縣月浦鎮（今屬上海市）一個
務農經商的殷富家庭中。祖父二代喜詩
文、善藏書。滕固自小隨長輩習詩作文，
對中國古典文化修養頗深。1918年，滕固
畢業於上海圖畫美術專科學校，成為該校
附設技術師範科的首屆畢業生。1920年10
月，滕固東渡日本留學，考入東京私立東
洋大學。該校前身是明治二十年（1887）

滕固（1901-1941）

由井上圓了於東京市本鄉區龍岡町所開設的私立哲學館（哲學專
修學校），1906年遷至東京都文京區白山目前的校址，並改名為
東洋大學。大學部哲學系（本科）設有印度哲學、中國哲學文
化、日本文學、英美文學和英語交流等科。從現有的資料及滕固

在這一時期發表的論文等方面綜合分析，有可能他攻讀的是哲學專業。於此同此，他開始學習日語和德語。

在東京，滕固結識了沈澤民、張聞天、田漢、郭沫若等文藝青年，也同國內的王統照、瞿世英、唐雋等通信往來，共同探討藝術和人生。又因為受到康有為、梁啟超及蔡元培諸人學說的影響，他對史學、宗教、美學、文學、戲劇等產生興趣。

與同一時期的有識之士一樣，滕固自覺承擔起社會改革的責任。他在抵達日本的兩個月之後，有感於國內缺少有藝術價值的新譯著，撰寫出〈對於藝術上最近的感想〉一文，發表於《美育》1921年6期。文章就「藝術上客觀的心理和本身的位置」、「我們以後怎樣運動」兩方面進行論述，提出應該加緊介紹幾種藝術和西洋最近運動概況的專門著作，其次要多開展覽會，使得社會上能夠瞭解「藝術是什麼？」同時立下志言：「我想將來從歷代帝王建都和有名的地方，考察藝術的作品，做成一部大著作。」為此，他力求不斷豐富新知識，在致王統照信函中介紹自己「現在也從多方面的研究：哲學、文學、戲劇、繪畫。而繪畫偏重批評一方面。」從他日後的藝術研究實踐來考察，是真正做到了這一點。

考察滕固這一時期發表的文章，不難發現，他尤其關注於歷史哲學與美學，以及藝術科學（藝術史）在人文科學中的地位問題。這些觀念，源自他在日本間接感受德國模式對日本模式的影響，同時也含有李凱爾特、德索、格羅塞、克羅齊、費德勒，以及蔡元培、梁啟超等人的交叉影響。以「流質易變」著稱的梁啟超，其「新史學」理論以歷史進化論取代歷史循環論，以國民中心論取代帝王中心論，注重探究歷史發展進化的因果關係等治史

原則與思想，使民國時期一大批美術史學者在他們的美術史研究
當中，無論是在歷史觀、方法論還是敘事方式等多個層面上，都
帶有深刻的「新史學」烙印。

　　1924年3月間，滕固自日本東京東洋大學畢業，獲文學士學
位。返國後，任教於上海美術專科學校，從事藝術理論教學和研
究。1925年，對於滕固來說，是值得關注的一年：除了繼續在上
海美專擔任美術史、藝術論、文學、音樂史課程講授外，還擔任
校長室秘書，負責校務進展。同時，他接連參與了天馬會第七屆
美術展覽、江蘇省教育會美術研究會年會和與劉海粟等出席在山
西太原舉行的中華教育改進社第四次年會。通過提議呈請教育廳
委派藝術科指導員案、起草《中華教育改進社籌辦中華民國第一
屆美術展覽會章程》、擔任籌備全國美術展覽會委員會委員等職
務，將藝術教育的視野進一步擴大。從單純的理論研究轉向社會
美育實踐；從一所私立美術學校步入全省乃至全國的美術教育活
動中來。隨後又受江蘇省委派考察日本藝術教育、參與組織發起
上海藝術學會、進行跨省區的藝術演講等等。這樣的社會經歷，
使他在藝術研究領域嶄露頭角，而在與文化、教育乃至政界人
物廣泛接觸的同時，觀察社會和從事藝術實踐的角度和視野日
趨廣泛和專業，也為日後曾一度棄教從政，投身黨務工作埋下了
伏筆。

　　新文化運動的展開，新史學（含考古學）、新美術的興起，
既造就了若干吸收西學並任教於美術校科的美術史作者，又開闢
了美術史研究的新方向，滕固的代表性美術史著作之一的《中國
美術小史》應時而生，更多體現出來的是當時中國的歷史科學對
他產生的影響。

滕固在這本書的弁言中說：「曩年得梁任公先生之教示，欲稍示中國美術史之研究。」蔡元培也在辦學過程中力倡學科專門化、對文明史進行研究。而且當時美術學子們對藝術史知識渴求的熱情也大大高於今天：「一年來承乏上海美專教席，同學中殷殷以中國美術史相質難，輒摭拾箚記以示之。」滕固從最初的文學創作轉向到藝術理論乃至美術史的研究，顯然受到梁啟超所提倡的「研究專門史」的影響。他吸收了當時最為科學、新穎的進化論觀念，用來描述中

滕固著《中國美術小史》，商務印書館1926年，「百科小叢書」初版書影

國美術史的進程，將中國藝術史劃分為「生長時代」、「混交時代」、「昌盛時代」和「沉滯時代」，不僅運用了「進化論」的觀點，並且在標題中明確地體現出他的觀點：中國藝術之所以能達到它的「昌盛時代」，原因在於：「混交時代」將侵入的外來文化與本國「特殊的民族精神」進行了「微妙的結合」。此外，滕固認為研究中國美術史最重要的是對文獻資料的佔有，仍然是努力從諸多的古代文獻中去摸索出中國美術的發展線索與情況。

該書於1926年1月初版，最初列入由王雲五主編的「百科小叢書」第90種，後又被收入「萬有文庫」第一集708種。因屬於專業治學入門讀物，篇幅雖不大，但立論鮮明，要言不煩，成為中國美術通史研究格局中的一個有機組成部分，因此流傳甚廣，影響極大，成為研究中國美術史者必讀之作。因而有學者評價：

「以滕固的《中國美術小史》為代表的美術通史分期法是新一代知識份子在中西學術混交的光芒照耀下的一粒種子，它的存在證明了（或至少預示了）『科學』藝術史的誕生。」[1]

1927年春滕固赴南京，任教於金陵大學，教授藝術史。翌年，擔任中國國民黨江蘇省黨部執導委員、宣傳部長等職務。為時不久，因參與汪精衛國民黨改組派活動，以「煽動軍警，指揮土匪共匪，約期暴動」罪名遭到國民政府通緝，並受到中央監察委員會「永遠開除黨籍」處分。為此，他避走日本、香港等地藏身，並於1930年夏赴歐洲遊學。期間主要考察了西歐國家的美術館、博物館中的藝術品和古代遺存，撰寫發表了國內最早較詳盡、系統地介紹龐貝遺存的學術箚記〈義大利的死城澎湃〉，以一個藝術家的敏感，根據遺址中的建築型制推想當年城市的生活盛況，又從「建築」、「雕刻」和「繪畫」三個方面簡要分析了龐貝對於美術史的重要意義。經過不懈努力，滕固從柏林工科大學教授布林希曼（Ernst Boerschmann）處，借得其收藏的圓明園遭到劫掠後的歐式宮殿遺跡底片，整理考證後，編為《圓明園歐式宮殿殘跡》一書，使之成為現存有關圓明園最早的、也是最有價值的一組照片，不僅對日後開展對圓明園保護的專項研究提供了重要的參考依據，也對中國建築史、園林史的研究具有重大學術價值。

二十世紀上半葉，我國著名學者蔡元培、宗白華、王光祈、馮至、徐梵澄等人曾留學德國，接受哲學、美學和藝術史教育，與滕固同期獲得柏林大學哲學博士的有朱偰。這些學者歸國後，

[1] 孔令偉〈近代歷史科學對民國時期中國美術史寫作的影響〉，《新美術》1999年第4期。

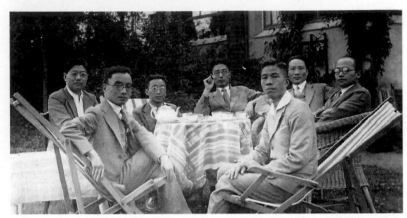

留學德國柏林大學時的滕固與友人合影。照片中人物：朱偰（前右）、朱自清（前左），後面從左到右分別是馮至、蔣復璁、徐梵澄、滕固、陳康。
（1932年6月14日攝於德國馮至住處的花園裡）

對現代中國文化事業、美學及美術史學的啟蒙與發展，起到積極的推動作用。

　　滕固早在留日期間，就對德語國家的藝術科學的發展狀況十分關注，並有了初步的瞭解。保存在德國洪堡大學檔案室的滕固材料顯示，滕固進入柏林弗里德里希－威廉－大學哲學系學習藝術史的確切時間為1931年4月29日，在第121位校長在任期間學生的名冊上，他的註冊號是7125。推想這樣的擇校考慮，或許與當初在日本東洋大學哲學系的學習經歷有著某種內在的延續因素。他是以德國美學來構建自己的美術史思想與研究方法體系的，但作為學術的支撐和繪畫史立論基礎的東西，卻得自於日本留學時所獲得的啟示。[2]

<hr />

[2]　參見陳振濂著《近代中日繪畫交流史比較研究》第五章，安徽美術出版社，2000年10月出版。

　　1933年5月由神州國光社出版的《唐宋繪畫史》一書，無疑是中國現代美術史上第一部運用西方現代藝術史研究方法寫作且遠離於中國古代傳統美術史的寫作規範的斷代史著作。其獨特之處有二：

　　首先是將西方風格學研究方法引入中國美術史的研究。

　　風格學研究主要體現在兩個方面，其一，從傳統的注重以人物傳記為主的模寫方式演變為主張以風格分析與圖像考察的以藝術作品為本位的著述模式；其二，根據風格學來劃分時期。滕固將唐宋時期繪畫史分為：前史及初唐、盛唐之歷史的意義及作家、盛唐以後、五代及宋代前期、士大夫畫之錯綜的發展、翰林圖畫院述略、館閣畫家及其他。這樣從時間序列、從畫家身分變換角度組織文章，要解決的問題都是圍繞中國繪畫的「風格」，因為風格不僅具備時間上線性的演變，也還包含橫向上出於各種原因的風格的分化。這樣以風格為中心來組織中國繪畫史，而有別於傳統意義上的按朝代分期法，其目的是想指出「中世時代的繪畫風格的發生轉換而不被朝代所囿。」使得人們考慮中國繪畫史的出發點是「藝術問題」，然後再從此引發到其他的社會風尚、社會制度等等其他方面。這正體現的是沃爾夫林以藝術品為本位，歷史框架為背景的研究態度。

　　其次是對莫是龍、董其昌所宣導的「南北宗論」、「文人畫正宗論」的批判。

　　在古代的中國美術史著作中，普遍存在著重文人畫家輕工匠作者和重書畫輕工藝的傾向。明代董其昌的「南北宗論」，樹立了以文人畫為正統的繪畫史觀念，對後世影響甚巨。進入二十世紀以來，首先批判以文人畫為正宗觀念的人物，是曾經領導

戊戌變法的康有為，他在1917年成書的《萬木草堂藏畫目》中指
出：「昔人誚畫匠，此中國畫所以衰敗也。」雖然包括康有為在
內的很多人都對山水畫的南北分宗問題充滿疑問，但他們都沒有
將自己的懷疑作為一個學術問題看待，沒能明確地提出自己的學
術觀點。滕固在《唐宋繪畫史》中用大量的篇幅來闡述這個問
題。他認為董其昌分「南北宗論」沒有多大意義，因為「在當時
事實上，絕無這種痕跡。盛唐之際山水畫取得了獨立的地位是一
事實，而李思訓和王維的作風不統一亦是一事實；但李思訓和王
維之間絕沒有對立的關係。」指出：「既到了宋代院體畫成立了
後，院體畫也是士大夫畫的一脈，不但不是對立的，且中間是相
生相成的；沒有像他們所說的那樣清清楚楚地分成做為對峙的兩
支。」「有了南北宗說以後，一群人站在南宗旗幟之下，一味不
講道理地抹煞院體畫，無形中使人怠於找尋院體畫之歷史的價
值」。最後滕固客觀地寫到：「我們果然不必反常地把院體畫
提高，然亦不應當被南北宗運動者迷醉，我們只應站在客觀的地
位，把他們生長、交流、仇峙等情形，一一納入歷史的法則裡而
予以公平的估價。」接著，童書業、啟功和俞劍華等人紛紛在著
作和論文中一致批判「南北宗論」，指斥其為有意抬高文人畫而
無視歷史實際的偽說，從而提高了院體畫工匠畫的歷史地位。對
文人畫正統觀念和南北宗論的批判初步拓寬了美術史研究方向，
也刺激了對文人畫更深層的研究與闡釋。[3]

　　近年來，有關研究二書各自寫作特點的論文時有發表。這裡
再提供一點史料，用以補充說明兩者之間的確有著不可忽視的內

3　參見薛永年〈20世紀中國美術史研究的回顧和展望〉，《文藝研究》2001
　年2期。

在關聯：

滕固在〈悼王光祈先生〉一文中回憶：約在1931年間，「我所私衷銜感的一件事：那時上海中華書局計劃出版中華百科叢書，函請王先生撰中國音樂史和中國美術史二種。王先生把這個消息告訴我，要我擔任中國美術史一種，因為他不知道我的境況不佳。我躊躇了半晌，對他陳述三個困難：（一）自顧力量裡做不出差可人意的中國美術史；（二）雖然前幾年做過此種稿子，現在十分懊悔；（三）另外有些事情要做，時間亦不允許。他很諒解，便說請局方另找。後來局方請鄭午昌先生做的。他的好意和鼓勵，我永遠不敢遺忘。」從作者的這段白述中有下列三點值得玩味：

1、他對於《中國美術小史》寫作的不滿意。那畢竟是應學生詢問而「輒摭拾札記以示之」的講義提綱式的著述，雖然吸收了當時最為科學、新穎的進化論觀念，用來描述中國美術史的進程，但在具體行文中並沒有與當時其他的藝術史論著有明顯的差別，時隔多年回望舊作，不免產生「十分懊悔」之感。

2、同時也包含著對於國內已有的相關著述感到不滿。這在《唐宋繪畫史》的「弁言」中已有明確的表述。

3、此時，他著力要作的研究工作，是將主要精力用於撰寫學位論文《中國唐宋繪畫理論》[4]，或者說是仍在探索撰寫中國美術史的新的寫作模式。

[4] 該論文以《唐宋畫論：一次嘗試性的史學考察》（張映雪譯，畢斐校）為題，收入沈寧編《滕固美術史論著三種》，北京，商務印書館，2011年11月第1版。

這裡，先來簡單介紹一下堪稱《唐宋繪畫史》姊妹篇的博士論文《中國唐宋繪畫理論》（《Chinesische Malkunsttheor in der Tang und Sungzeit》）寫作發表情況。

滕固在柏林大學繼續學習三個學期後，於1932年6月17日正式申請參加博士考試，主科為東亞藝術史，副科有考古、歷史和哲學。遞交的博士論文題目為《中國唐宋繪畫理論》，由德國著名藝術史家屈梅爾和布林克曼博士

CHINESISCHE
MALKUNSTTHEORIE IN DER
T'ANG UND SUNGZEIT

INAUGURAL-DISSERTATION
ZUR ERLANGUNG DER DOKTORWURDE
GENEHMIGT VON
DER PHILOSOPHISCHEN FAKULTAT DER
FRIEDRICH-WILHELMS-UNIVERSITÄT
ZU BERLIN

VON

KU TENG
AUS PAO-SHAN (KIANGSU, CHINA)

TAG DER MÜNDLICHEN PRÜFUNG: 21. JULI 1932
TAG DER PROMOTION: 16. OKTOBER 1933

BERLIN 1935
DRUCK VON WALTER DE GRUYTER & CO.

滕固博士論文《唐宋時代的繪畫理論》封面。德國柏林洪堡大學檔案館提供，謹此致謝

導師作博士論文的評語和評分。前者認為：「這篇博士論文是第一次對這個令人感興趣的課題所作的嚴肅探討。……對歐洲來說，他的論文十分之九都是全新的，即使是已知的東西，他翻譯和解釋得也比以往好得多，倘若不計金原的研究，這種以批評的眼光對繪畫原理作歷史的觀察，縱使於東亞而言，也是新穎的。……論文很好地勾畫出中國藝術理論的發展脈絡，其發展後來明顯地分為兩個方向，一個較為客觀，另一個則極度主觀，後者的繪畫只是畫家的獨白而已，而幾乎和自然界的物體形式沒有任何聯繫。」後者評語為：「在我看來，這篇論文在分體－系統方面顯得有些薄弱。但是顯而易見，滕固對中國畫的闡釋，卻具有甚高的價值，在我所讀到有關中國畫的論著中，他的闡述乃是最美的。」

1934至1935年德國柏林瓦爾特‧德‧格羅耶特出版社以《東亞雜誌》（Ostasiatische Zeitschrift，Neue Folge）特刊形式出版發行滕固的德文博士論文，可說是中國學生的論文在德國第一次受此青睞。

論者以為：滕固在1933年出版的《唐宋繪畫史》一書，實際是他博士論文的改寫。它依藝術品的風格演變為主線，來認識宋畫的特徵。此前，滕固在《中國美術小史》裡對整個中國美術風格變遷劃分了四個時期。而他的博士論文則試圖對其中的「昌盛期」作具體的分析，相對於佛教傳入前的「生長期」、佛教傳入後的「混交期」和元至現代的「沉滯期」而成立。其藝術進步的觀念，除了把美術看作一個生命有機體之外，也和西方美術史家考察再現藝術的形式演變有內在的聯繫。[5]

那麼，滕固又是出於什麼原因要改寫博士論文、出版《唐宋繪畫史》呢？

滕固自己說是「偶然披閱國內最近所出版的關於繪畫史的著述，覺得這小冊中尚存一些和他們不同的見解。因此略加增損，把它印刷出來。」實際情況恐怕要別具意義。查《蔡元培年譜長編》1933年3月條：中山文化教育館曾請各發起人就該館事業計劃提供意見，蔡元培撰送《設計管見》中有三點，其一為：「中國美術史長編之起草，並組織美術館。此為恢復固有知能上最重要之工作，國立美術學校本可擔任；然為經費所限，未能著手；現在研究中國美術者，乃不能不依賴外國之著作，至為可恥。故

[5]　洪再新〈與世界藝術對話的歷史平臺〉，http://www.wangf.net/vbb2/showthread.php?threadid=23969

希望本館先注意於此點。」[6]據材料表明，此時擔任中山文化教育館美術部主任的正是滕固！有了這樣的歷史背景，再來重新審讀他的這部藝術史經典著作，則具有了特殊的意義。首先，出版這部著作是蔡元培先生倡議編寫「中國美術史長編」的一個組成部分。其次，基於民族精神，擔當起由中國美術史研究者獨立著述的重任。第三，鑒於滕固的博士論文已經用德文公開出版，從內容來看，側重於美術理論。而當務之急，需要的仍是適合本國教學、研究參考使用的美術史（繪畫史）著述。以滕固當時在國內學政兩界所處的地位及國際學術上具有的影響力諸方面來綜合分析，該書的應時出版，應當是順理成章的事情。

滕固從來沒有放棄重新撰寫一部中國美術史的構想。朱家驊曾撰文揭示道：「若渠有用世之才，也有用世之志，如果他不死，我相信他的前途一定是非常遠大的。而且他對於文學和藝術的欣賞力極高，搜集材料作研究的本領也極大，我相信他在學術上的造詣，也會很高超的。他平時脫稿的著作，才不過一鱗半爪，在他多年的計劃中有一部偉大的系統性著作，而且已在開始編寫，即是《中國美術史》，可惜這部書是再不讓我們看見的了！」[7]

1941年5月20日，滕固因患腦膜炎醫治無效，在重慶中央醫院病逝，年僅四十歲。他的英年早逝，使中國美術教育和藝術史研究蒙受了巨大的損失。

值得慶幸的是：滕固的兩部中國美術史論著一直為學界所重視，曾多次再版發行；他的博士論文最近已被整理翻譯，公開發

6　高平叔撰著《蔡元培年譜長編》，北京，人民教育出版社，1996年3月第1版。

7　朱家驊〈悼滕若渠同志〉，發表於《文史雜誌》1942年5-6期。

表。其他用德文所寫專著（如1935
年應柏林中國藝術展覽會籌備委員
會邀請撰述《中國繪畫史導論》一
書，由德國法蘭克福約翰·沃爾夫
風·歌德大學中國學院出版發行）
及學術論文，何時得到翻譯發表，
也是令研究者期待的事情。

沈寧編《滕固藝術文集》書
影，上海人民美術出版社，
2003年版

毫無疑問，滕固是一位學貫
中西的學者型的通才，他同時具
有留學日本與德國研習藝術史學的
經歷，在藝術觀念上，兼收並取中
西各種學說與流派之精華；在藝
術理論上，將西方藝術史研究方法
運用到中國藝術研究中，引領了時代潮流；在藝術實踐上，即有
書畫創作根基，又有藝術史教學、考古研究實踐經驗，更具有參
與和組織國內外藝術活動的能力；他為人正直，工作努力，聯繫
廣泛，勤於著述，在他從事文藝創作和學術研究的二十餘年間，
為世人留下了近二十種專著和編、譯著作以及有待發掘的散佚文
章、史料，特別是在中國現代美術教育和藝術理論的研究上，具
有開風氣之先的作用。作為最接近正宗西方美術史學教育、有過
美術史學的學術訓練、真正意義上的中國藝術史學科創建人，他
在學術研究道路上的經驗得失，對今天的藝術史研究，仍具有啟
示作用。

從傅雷和滕固的一次爭吵說起

　　友人沈建中以近著《遺留韻事：施蟄存遊蹤》相贈，在這部別具一格的傳記作品中，以地域為經，傳主遊歷其中的時間為緯，鉤緝史實，考證嚴謹精當；描述風物，行文清新雅致，不僅為施蟄存乃至新文學史研究提供重要參考文獻，亦為讀書人奉獻了一道美味的精神佳餚。書中有「江小鶼、滕固和傅雷」一節，記述1939年間在昆明時，施蟄存與他們的交往，其中談及了不知什麼原因滕固與傅雷發生爭吵，以至於傅雷一怒之下回上海去了的情況。雖然事先建中兄曾就此事來函垂詢，對事情因果已經有所瞭解，但還是建議我就所掌握的材料寫篇文章，為此「吵」加上一個補白。這卻讓我頗為躊躇：時隔近七十年前的一番爭吵，當事人均已謝世，誰能考證出個直接的原因呢？不如就查找到的相關材料，圍繞此「吵」的前因後果，試作一點引申說明，以就教於讀者。

滕固受命於危難之際

　　1937年7月，抗日戰爭全面爆發後，隨著戰事的緊迫，全國機關團體和教育機構紛紛內遷。其中也包括國立北平藝術專科學校和國立杭州藝術專科學校。1938年3月，因國民政府財政拮

据，教育部無力開支兩校的正常經費，乃下令已經輾轉彙集於湖南沅陵的兩校合併，改校名為「國立藝術專科學校」，並成立了校務委員會，由原杭州藝專校長林風眠任主任委員，原北平藝專校長趙太侔和常書鴻任委員。任命常書鴻為委員，因他是杭州人，又在北平藝專執教，想讓他起一個團結和緩衝的作用。從當時的情況看，杭州藝專的人員多，而北平藝專的畫具多，且兩校校長各有一套原先的人馬，加上地處沅陵，生活和教學設施缺乏的問題極難解決，更由於合併雙方學校的一些教職員堅持分校的立場，導致同年夏天，北平藝專和杭州藝專的八名教授聯名向校務委員會提出改善生活和教學條件的書面要求，林風眠接到書面要求後當夜獨自出走，隨即杭州藝專的師生就罷課罷教，以至後來發生械鬥和圍毆師生的事件。鑒於這種情形，教育部奉行政院之令：撤銷校務委員會，實行校長制，並於1938年7月下旬委派滕固擔任校長。

為何教育部將如此重任授予滕固擔當？這從滕固的履歷上可以略知一二：

滕固（1901-1941），字若渠，上海寶山人。1918年畢業於上海圖畫美術專科學校，成為該校技術師範科的首屆畢業生。1920年秋，東渡日本留學，考入東京私立東洋大學，攻讀文學與藝術史，並從事文學創作及藝術評論。1924年獲文學士學位後返國，任教於上海美術專門學校，擔任美術史藝術論、文學、音樂史課程，並任校長室秘書，負責校務進展，成為校長劉海粟的得力助手。1927年春，因學潮致劉海粟辭職，滕固旋離滬赴寧，任金陵大學講師，繼續從事藝術史講授。不久轉入政界，曾擔任國民黨江蘇省黨部民眾運動指導委員會主任委員等職，後因黨派糾紛被

開除黨籍，遭到通緝，遂於1930年夏赴歐洲遊學。1932年獲德國
柏林大學哲學博士學位，成為中國以藝術史考古學研究獲取博士
學位的第一人。返國後任國民政府行政院參事、中央古物保管委
員會常務委員、中山文化教育館美術部主任、故宮博物院理事諸
職，從事文物保護、博物館建設、考古研究和藝術教育工作。

就是說：他是一位學貫中西、知識淵博的學者，同時又具有
行政管理經驗和政府部門委派官員身分。其實關鍵之處在於：他
與北平、杭州藝專兩校人員似無瓜葛。無論是學術地位、學術成
就和人際關係而言，使用這樣的人選來平衡各方，應當是最佳的
方案，至少從主管當局的用人策略來衡量。

在這樣的背景下，滕固拖著羸弱的身軀出任戰時中國美術最
高學府——國立藝術專科學校校長。他在人事調整、秩序安定、
課業恢復諸方面，竭盡全力，謀圖改進，使學校教學走上正軌。
然而，開課不久，旋以日寇西攻武漢，長沙大火，戰爭形勢愈益
惡化，學校被迫西遷千里之外的昆明，因陋就簡繼續上課。滕固
在向教育部呈交的工作報告中道出了辦學的苦衷：「雖十駕駑
駘，力圖改進，而所得結果，未能盡符預期。就校內言：藝術工
作人員向與社會接觸不深，個性之偏激，往往不自克制，凡所觀
察，未能站在較客觀之立場。職到校之始，即盡力調劑，反復規
諷，雖矛盾日見減少，而和衷共濟之觀念，仍未能堅定。職周旋
其間，未克感化其氣質，而徒覺耗費時日，每一念及，深自汗
顏。就校外言：地方人士，囿於自私之陋習，不但缺乏協助國家
教育機關之觀念，且每有設施，群起作有形無形之阻撓。即如增
建教室一事，徵用土地，地方政府不肯負責，地主多方為難。定
購之木料磚瓦，運送之際，時被軍事機關截留徵購。職於處理校

務之外，復須作無聊之交涉，及教室落成，開學上課，而長沙大火事起，又令人有事敗垂成之痛苦。」話雖如此，但事業還得繼續幹下去，奉命遷校昆明後的工作已大體籌劃於心：「將原有糾紛予以解決，課業教學恢復常軌，然每思國家年耗經費，辦理本校所期有優良之收穫，平淡發展，實難自足，此後尤願傾其全力兼程精近，使本校在抗戰建國期間，發揮最大之職能。」[1]

滕固的辦學宗旨是「以平實深厚之素養為基礎，以崇高偉大之體範為途轍，以期達於新時代之創造。」主張藝術創作「切戒浮華、新奇、偏頗、畸形。」

基於上述觀點，在學校遷移達到雲南昆明後，他及時對人事安排和教學規劃進行了調整。在人事聘任方面，廣泛延攬人才，進行了重新組合，除原有的留用教員外，攸關辦學品質高低的教務主任一職由誰來擔當呢？滕固想到了困居「孤島」的傅雷。

滕固致教育部呈文（1939年2月15日，局部）

傅雷的第三次「出山」

在傅雷公開發表的著述中沒有紀念滕固的詩文，只在1957年

1　滕固〈改進校務情況及關於發展國畫藝術培養中小學藝術師資的意見〉，據中國第二歷史檔案館所藏原件整理，收入沈寧編《滕固藝術文集》，上海人民美術出版社，2003年1月第1版。

「反右鬥爭」時被迫撰寫的《自述》中留有三百餘字簡短的幾行記錄。細讀這份簡略的文字，在他一生為時不及三年的外出擔任公職履歷中，竟有三項工作是與一個人有著緊密的關聯，此人即是滕固，足見他們之間的關係非同一般。

傅雷記憶中與滕固的相識時間為1929年的法國巴黎，不盡準確，應當是1930年的5月間。由於受到通緝的緣故，此時的滕固化名鄧若渠，由上海乘日本郵船株式會社管轄下的伏見丸的三等房艙經香港、新加坡赴歐洲遊學。途經法國巴黎時，探望了銜教育部命赴歐洲考察美術的劉海粟，同時也結識了相伴劉氏左右的留法學生傅雷，彼此性格相近，傾慕才識，留下良好的印象。1931年秋，傅雷與劉海粟結伴歸國後不久，即受聘於上海美術專科學校，任校長辦公室主任，兼教美術史及法文。對應滕固當初在該校的任職，不知是機緣巧合，還是劉海粟的有意安排，總之，滕、傅二人稱得上劉海粟辦學時期的得力助手。有材料透露，劉海粟的一些學術論文的起草和寫作即出於他們兩位之手。無論從他們二人所具有的學術研究能力上看，還是他們之間所處的職務關係上看，不應是捕風捉影的無稽之談。

這以後，傅雷曾分別於1935年3月和1936年冬受滕固招約參與中央古物保管委員會的工作，雖說工作時間都不長，結果也不盡令傅雷滿意，但對於性格剛烈的傅雷來說，如果沒有一種事業心和情誼的因素在內，想邁出這合作的一步也真是不易。或許是滕固對前兩次的合作結果抱有歉意，或許真的是對傅雷才學能力的認可，抑或為傅雷所具有的那股辦事執著認真的精神所折服，在這辦學的緊要關頭，求賢若渴的他又想到啟用這位老朋友來協助力挽狂瀾了。

　　1939年2月，傅雷接到滕固發來的求助急電，幾經思考，同意應聘，隨即火速從上海起程先至香港，轉道越南進入具有「春之都」的昆明。這時雕塑家江小鶼、國立藝專校長滕固，藝術批評家李寶泉，還有留日藝術家劉獅等，居住在由雲南省主席龍雲特撥東寺街昆福巷平安第的一所宅院裡。大宅中多設客房，用來接待南下友人，傅雷抵達昆明後，大概是暫居此地的。

　　國立藝專的師生已分批抵達昆明，暫借昆華中學、昆華小學及圓通寺為校舍，籌備上課。

傅雷之「怒」與滕固之「吼」

　　傅雷的到來，可謂機不逢時！

　　滕固到校後的第一項舉措就是「裁減」人員，得到了來自原杭州藝專方面師生的強烈不滿，杭州藝專的教員多，受到「裁減」的比例也就高，許多很得學生擁戴的教員紛紛離去，使學生們在情感上不能接受。幾十年以後，在他們的回憶文章中仍能感受到那分不平之情。有人稱滕固是按照張道藩的意圖裁減人員，將原來杭州藝專的林文錚、蔡威廉等教授辭退，意在「倒林（風眠）清蔡（元培）」；又有人認為他是創造社的成員，研究中國古代藝術史，在藝術觀點上接受不了現代藝術。也有人索性認為滕固不懂藝術，純屬一「政客」。日後成為著名畫家的朱德群回憶：北平藝專是招收高中畢業生，大一的學生還沒入繪畫的門檻；杭州藝專招收的是初中生，大一的學生已經學了三年了：同在一起上課，水準相差太遠。杭州藝專教的是最前衛的法國新潮流派，北平藝專還在古典裡出不來，美學觀點也是相左的。杭州

藝專的人多，北平藝專只有二三十人，處在少數地位，杭州藝專的學生很瞧不起他們，相互摩擦很大。滕固當校長偏向北平藝專，當著學生也當著主張古典的常書鴻的面，說常書鴻才是中國第一流畫家，引起杭州藝專的學生憤憤不平。更有人回憶自滕固來校後，杭州方面的老師絕大部分離開了，僅剩方干民、趙人麟、雷圭元

翻譯家傅雷（攝於1940年）

三位先生，北平藝專的老師基本上沒有走。滕固又聘來了他的留德同學夏昌世和徐梵澄，增加了一個建築班，由學習建築的夏昌世主持，僅僅維持了半年時間，夏的離去使學生倒了黴，不是轉系就是併入他校；搞哲學的徐梵澄，竟開講西洋美術史的課程，現炒現賣。諸如此類。

　　這些站在各自的立場和不同時期的認識，今天看來已經沒有評判對與錯的必要，那是一段令人難忘的特殊記憶，儘管有些史實因年代的久遠，或許有些偏差，比如，有些教員並非受到「裁減」，而是主動辭職他就的，並且還得到了滕固的關照，試舉二例為證：

　　龐薰琹辭職離校，行前「我去向滕固請假，當時他態度很客氣，因為他有些熟人，和我也相熟，他還說不久學校也要遷到昆明去，他並且告訴我，龍雲的夫人也是上海美專的學生，所以我到雲南昆明以後，還去拜望過這位夫人，告訴她學校想遷來昆明。」[2]

2　龐薰琹《就是這樣走過來的》，北京，生活・讀書・新知三聯書店，2005年7月版。

長沙大火之前，劉開渠接到徐悲鴻及熊佛西兩位的來信，同時介紹他赴成都接建為抗戰而犧牲的王銘章將軍騎馬像，得到滕固的同意。離開沅陵赴成都前，滕固囑劉開渠、程麗娜夫婦代為尋覓校址。[3]

其實在滕固延攬教員的計劃中還有郁達夫、常任俠諸人，不知他們的教學將會得到學生們怎樣的評價？果能前來，恐怕遭遇也不會比傅雷的經歷強多少吧？據傅雷《自述》：「未就職，僅草擬一課程綱要（曾因此請教聞一多），以學生分子複雜，主張甄別試驗，淘汰一部分，與滕固意見不合，五月中離滇經原路回上海。」

吳冠中對此有一番解釋：「這時候，滕固校長宣佈，請來了傅雷先生當教務長，大家感到十分欣喜，因為都對傅雷很崇敬。傅雷先生從上海轉道香港來到昆明，實在很不容易，他是下了決心來辦好唯一的國立高等藝術學府的吧！他提出兩個條件：一是對教師要甄別，不合格的要解聘；二是對學生要重新考試編級。當時教師多，學生雜，從某一角度看，也近乎戰時收容所。但滕校長不能同意傅雷的主張，傅便又返回上海去了。師生中公開在傳告傅雷離校的這一原因，我當時是學生，不能斷言情況是否完全確切，但傅雷先生確實並未上任視事便回去了，大家覺得非常惋惜。」[4]

鄭重《林風眠傳》中則記載：「此時教務主任空缺，滕固聘

[3]　程麗娜《人生是可以雕塑的──回憶劉開渠》，百花文藝出版社，2004年8月第1版。

[4]　吳冠中〈出了象牙之塔〉，收入吳冠中等著《烽火藝程》，中國美術學院出版社，1998年4月第1版。

傅雷為教務主任。傅雷不受學生歡迎，加之與滕固的意見不合，到任月餘就辭職離校了。」這裡就不僅僅是「與滕固意見不合」一項了，還有「不受學生歡迎」呢！那麼是什麼原因導致了初來乍到的傅雷不受一些學生的歡迎呢？

還是朱德群道出了事情的原委：「滕固請了翻譯法國文學的大翻譯家傅雷當教務主任。我們都很愛讀傅雷翻譯的《約翰·克利斯多夫》，對他本有崇敬之情，可是他在一次講話中把他的好友劉海粟說成是大師，我們當時認為劉是『海派』，專業水準不高，根本稱不上大師，就對傅雷心生反感了。」

我們無法想像這位被譽為「孤獨的獅子」的傅雷不發怒！只要你知道〈論劉海粟〉和〈現代中國藝術之恐慌〉這兩篇文章、躋身在《世界名畫集》之中《劉海粟》畫集均是出自傅雷之手，細讀文中對劉氏其人其作的評價：他的自信力和彈力與他的藝術天才同時秉受著，「好比一座火山慢慢地熄下去，蘊蓄著它的潛力，待幾世紀後再噴的辰光，不特要石破天驚，整個世界為他震撼，別個星球亦將為之打顫。」能不為學生們的冷漠甚或鄙夷態度激怒嗎？

傅雷的性格中包含著熱誠和執著，不喜流於世俗以至有強烈的挑戰欲。為了辦學的需要，他曾找到西南聯大的教授聞一多進行請教，因為他知道這位早年留學美國專習美術，歸國後曾一度擔任過國立北京藝術專門學校教務長的學者，會有一套教學管理經驗可資借鑒。他固執地認為提高教學品質的措施之一便是對學生進行甄別，縮小受業能力的差別，以便合理地開設各種課程。但處於戰時的教育管理，怎能隨意遣散學生呢？對這些青年學子來說，相當一部分人正是沖著免收學費，享受戰時優惠待遇，能

夠解決肚皮而報考學校的。傅雷提出的辦學建議不能被採納，宣講的藝術見解又遭學子們的不屑，加上滕固因忙於社會活動和健康原因，時常不在校內辦公，使傅雷倍感孤獨與鬱悶。而此時的滕固，因為所處的校長位置關係，針對目前所出現的棘手狀況，在辦學理念和實際操作中，有著較為理智的思考，採取的仍然是「平穩過渡」策略。如此一來，素有清高、孤傲、喜歡爭辯，萬事要求究出個道理且脾氣可以說是相當暴躁的傅雷，與同樣有著桀驁不馴、辦事認真性格且事業生活均感備受壓抑的滕固之間的爭吵，就不可避免了。

施蟄存在〈紀念傅雷〉一文中記述了當時的情景：「一九三九年，我在昆明。在江小鶼的新居中，遇到滕固和傅雷。這是我和傅雷定交的開始。可是我和他見面聊天的機會，只有兩次，不知怎麼一回事，他和滕固吵翻了，一怒之下，回上海去了。這是我第一次領略到傅雷的『怒』。後來知道他的別號就叫『怒庵』也就不以為奇。從此，和他談話時，不能不提高警惕。」

藝壇雙星譜華章

經這一吵，雖談不上導致了二人間的絕交，但有一點可以明確：正是這次的分別，竟成為最後決別，這恐怕也是他們之間所意料不到的事情。

對好友傅雷的離去，滕固的心中懷有深深的遺憾。當年的學生，後來成為美術史家的阮璞教授在其晚年追述：1940年夏天的一個上午，山城氣候驟然變得悶熱難熬，國立藝專留渝十來個同學應邀齊聚到滕校長的臨時住所內，滕先生從內室出來接待大

家，神情顯得有些沮喪，面容也變得蒼老了許多。他在與同學們談話和答話之中，語氣雖然平靜，但說到某些情節時，也不免有些激動，流露出一種懊悔和失望的情緒。使阮璞最受感動的，是滕固無限感慨地說起，他為學校聘請教師，費了不少心力，結果卻每每事與願違；一片苦衷無人見諒，有時還為此而得罪朋友。他舉了聘請傅雷先生為例，說傅先生好不容易應允受聘，從上海來到昆明，可是還未到校就職，就被同學們無故起鬨抵制，弄得不歡而散。說到這裡，他惋歎不已地反覆說道：「其實傅先生是多麼好的學者呵！」阮璞聽了他這些話，心裡很感內疚，因為他也是那次起鬨中的附和者之一。由此省悟到：「滕先生為了辦好學校，不僅是耗盡了許多心力，而且有時候得不到應有的理解，為了委屈求全，他甚至不惜忍辱負重，這多麼使人感動呵！」[5]

從歷史眼光看待這一時期的滕固，他固然具有通才條件，但歷史沒有恩賜給他施展才華的最佳時機；他是一位學者型的人物，難以駕馭錯綜複雜的人事糾紛；徒有報效國家、藝術救國的一腔熱血，在現實面前處處為艱、一籌莫展。然而，在他擔任國立藝專校長的近兩年三個月的時間內，正是處於戰事最為緊張，校舍搬遷頻繁，校務及人事關係異常困難而複雜的危難時期，中國的最高美術學府能夠在戰火中堅持辦學，為國家培養出一大批美術人才，在中國現代美術教育發展史上，應該永遠銘刻下滕固的功績。

傅雷也未必能夠忘記滕固，就如同他因畫家張弦亡故而遷怒於劉海粟，並與之絕交二十年，但那不過是個形式而已。不知讀

5　阮璞〈滕固老師的生平恨事〉，收入吳冠中等著《烽火藝程》，中國美術學院出版社，1998年4月第1版。

者留意沒有，他當眾推崇劉海粟為大師的時間，正處在他們「絕交」期當中。1957年又在院系調整座談會上，因為支持劉海粟反對華東藝專（前身即含上海美專）遷往西安的觀點而被牽連打成「右派」。數年之後摘掉「帽子」時，面對深感歉疚的劉海粟，卻放聲大笑，以一句「算了！」相應。這便是率真耿直的傅雷！回過頭來講，傅雷自昆明拂袖而去後，從此蟄居上海呂班路巴黎新村四號家中，專心從事翻譯工作。1943年傅雷與友人在滬發起籌辦「黃賓虹八秩誕辰書畫展覽會」前，曾在與黃賓虹的通信中提及「應故友滕固招，入滇主教務」一事，坦言「於藝術教育一端，雖屬門外，間亦略有管見，皆以不合時尚，到處打格。十年前在上海美專，三年前在昆明藝專，均毫無建樹，廢然而返。」這實為自謙之辭，也有深刻反思的意味在其中。正是這次「廢然而返」的經歷，使傅雷的人生軌跡發生了根本性的轉變，成就了他坎坷而多彩的後半生。

1941年5月20日，滕固因病去世，年僅四十歲。一代學人恰似一顆隕落的星辰，帶著奪目的光輝，漸漸消逝在無邊的天際中。

在他從事文藝創作和學術研究的二十餘年間，為世人留下了近二十種專著和編、譯著作以及有待發掘的散佚文章、史料。他在文學、藝術領域所取得的成就，特別是在中國現代美術教育和藝術理論的研究上，具有開風氣之先的作用，已經重新得到學術界的認可。

1966年9月2日，傅雷偕妻懸樑自盡，表示了對其人格侮辱的最大抗爭。時年五十八歲。

在他一生中，治學嚴謹，辛勤勞作，所譯世界名著達三十餘部，五百餘萬字。其譯文信、達、雅三美兼擅，傳譽譯林，卓然

一家。其學貫中西，厚積薄發，除文學之外，兼通多藝，對美術
與音樂，也不無真知灼見。尤以文辭優美、負有哲理的《傅雷家
書》傳頌海內外。

「傅汝霖」非傅雷筆名辨析

　　傅敏、羅新璋編訂之《傅雷年譜》1935年項下內容有：「二十七歲　三月應滕固之請，去南京『中央古物保管委員會』任編審科科長四個月。以筆名『傅汝霖』編譯《各國文物保管法規彙編》一部。六月由該委員會出版。」[1]並將中央古物保管委員會編譯發行之《各國古物保管法規彙編》及署名傅汝霖《〈各國古物保管法規彙編〉序》收入《傅雷全集》第十四卷內，以佐其實[2]。有些研究者據此在相關傳記和論文中加以沿用，似成定論。然而，若細加探究，「傅汝霖」是否為傅雷筆名是值得商榷的。

　　傅雷先生的自述中是這樣記載的：

　　　　一九三五年二月，滕固招往南京「中央古物保管委員會」

1　見傅敏編《傅雷文集・文藝卷》，當代世界出版社，2006年第1版第685頁，譜後並注明：1982年10月編寫、1985年5月改定、1991年8月增補修訂、2006年3月第七次修訂；傅敏編《傅雷百年年譜（1908-2008）》（收入宋學智主編《傅雷的人生境界──傅雷誕辰百年紀念總集》，中西書局，2011年5月第1版第313頁）沿用此說。

2　見傅敏編《傅雷文集・文藝卷》，當代世界出版社，2006年第1版第685頁，譜後並注明：1982年10月編寫、1985年5月改定、1991年8月增補修訂、2006年3月第七次修訂；傅敏編《傅雷百年年譜（1908-2008）》（收入宋學智主編《傅雷的人生境界──傅雷誕辰百年紀念總集》，中西書局，2011年5月第1版第313頁）沿用此說。

> 任編審科科長，與許寶駒同事。在職四個月，譯了一部
> 《各國古物保管法規彙編》。該會旋縮小機構，併入內政
> 部，我即離去。[3]

這裡有三點與年表有異：首先是任職時間在1935年2月而非3月；其次僅僅是「譯」了一部《各國古物保管法規彙編》而非以「傅汝霖」筆名編譯；第三，書名有異，是「古物」而非「文物」。至於那篇序文則隻字沒有提及。確認該書編譯及序文出於傅雷之手筆，或許另有實物證據？筆者不得而知。依稀記得2008年4月間在國家圖書館舉辦「潔白的豐碑：紀念傅雷百年誕辰」展覽會上，首次公開了傅雷先生的一百多件譯著手稿和家書，其中展有放大之《各國古物保管法規彙編》書影照片，書上似有傅雷先生手跡，因工作人員禁止拍照而未能細考。但從該編序文中「汝霖承乏斯會，已越半載。對於古物之範圍，保管之條規，賴諸同仁之心力，集議研討，次第釐訂。惟事屬草創，殊鮮根依。自非博採旁詢，不足資詳盡而圖完美。爰搜集各國古物保管法規，分別譯述，彙編成帙。他山之石，藉以考錯。庶供國內人士之參考，而於保管古物之方法，得以詳密而周備焉」語句來看，又與傅雷任職行狀在時間上不相吻合，在成書過程上不盡貼切：中央古物保管委員會編譯發行之《各國古物保管法規彙編》出版於1935年6月，序文亦署「民國二十四年六月傅汝霖敬序」，這與「承乏斯會，已越半載」（實近一載）有著對應關係，而此時傅雷尚未到任，顯然不是傅雷自況。

[3]　見〈傅雷自述·略傳〉，收入傅敏編《傅雷文集·文藝卷》第7頁。

那麼，傅雷到底與中央古物保管委員會有著怎樣的關係呢？

1934年的傅雷

根據1930年頒佈的《古物保存法》中關於組織中央古物保管委員會的規定，南京國民政府公佈《中央古物保管委員會組織條例》，規定該會直接隸屬於行政院，從事計劃全國古物古跡的保管、研究及發掘事宜，下設文書、審核、登記三科，分掌各類事項。1933年1月10日，行政院通過決議，延聘李濟、葉恭綽、黃文弼、傅斯年、滕固、蔣復璁、傅汝霖等為委員，並指定傅汝霖、滕固、李濟、葉恭綽、蔣復璁為常務委員，以傅汝霖為主席。

1934年7月12日，中央古物保管委員會在行政院會議廳舉行成立大會，到行政院秘書長褚民誼及該會委員傅汝霖、葉恭綽、李濟、蔣複璁、盧錫榮、滕固、舒楚石、朱希祖、董作賓等十人，由傅汝霖主席。開會後，首由褚民誼代表行政院汪精衛院長致詞，略述成立該會之意義，繼由主席傅汝霖致詞說明該會改組及成立之經過，旋討論各項議案，其中包括有「關於國內保管古物各項法規，由傅汝霖負責搜集；關於國外保管古物之法規及參考資料，由蔣復璁負責搜集。」

傅汝霖（1895-1985）字沐波，黑龍江安達人，畢業於北京大學，1924年1月在國民黨第一次全國代表大會上當選為

傅汝霖（1895-1985）

候補中央執行委員，1931年11月當選為國民黨第四屆候補中央執行委員，翌年5月任立法院立法委員。1934年1月任內政部常務次長。就是在此任上，受聘中央古物保管委員會常務委員兼主席委員。1935年11月當選為國民黨第五屆候補中央執行委員，以後主要擔任水利、金融、經濟機構的要職，1947年當選為立法院立法委員，1949年冬在香港主持中國實業銀行。後寓居美國。

從《中央古物保管委員會議事錄·一》[4]中可以看到，除去特殊情況由他人代理會議主席外，傅汝霖均親自主持各次常務、臨時、全體會議，直到1935年6月間該會併入內政部管理時，辭去此職務。從其一年多的任職期間該會所做工作成績來看，傅汝霖在推動會務、制定決策等方面是盡職盡責的。

1935年2月22日，中央古物保管委員會第六次常務會議由滕固主席，臨時動議有滕固提出本會應組織編譯委員會及發行刊物案。其中「各科科長及專門委員，皆為編譯委員會當然委員，並得向會外聘請特約編譯。」

從傅雷的自述來分析，很有可能在此議不久即接到滕固的邀請前來南京參與行政及編譯工作。有關滕傅二位交往，筆者曾撰有拙文〈從傅雷和滕固的一次爭吵說起〉略加介紹，茲不累述，這裡需要訂正的是，傅雷擔任的並非「編審科」科長，而是「登記科」科長，該會未有「編審科」之設置，恐系傅雷晚年撰寫自述時誤記所致，這從《議事錄》中是可以證實的。1935年4月17日中央古物保管委員會召開第二次全體會議，傅汝霖、許修直、朱希祖、馬衡、傅斯年、滕固、李濟、蔣復璁、盧錫榮、黃

[4] 中央古物保管委員會編印之《中央古物保管委員會議事錄》第一冊，1935年6月。

文弨、舒楚石出席,列席人員名字中首次出現傅雷。會議補充報告中提及最近對收到義大利、巴西等國古物保護法規的翻譯進展情況。在討論事項中,有「登記科科長傅雷」建議案四項:一、請從速確定《古物之範圍及種類》及《私有重要古物之標準》以利本會進行案;二、請組織專門委員會從事改訂古物保存法及其施行細則案;三,請與內政教育兩部,會商責成地方官廳協助本會,並規定凡遇地方官廳協助不力時,應予以相當處分案;四、請會同內政教育兩部發起保管古物運動,舉辦大規模之宣傳工作案。傅雷的建議得到該會各委員的高度重視,在不久召開的第八次常務會議上,專門就所提各項議案進行討論、議決,如對第四項:決議函請教育部通令全國學校儘量協助,保存古物古跡事項,並設法於教科書內,插入保存古跡古物之材料。對登記公有古物暫行規則草案,暨登記表及總目錄(登記科科長傅雷提),決議:除登記表總目錄修正通過外,其草案由修改古物保存法起草委員會,並案討論之。此時,南京的各大報紙中已經出現「該會為制訂古物保管法規之參考,特搜集英、法、德、意、比、瑞、日、捷克等十餘國之古物保管法規共十種,已全部編譯就緒,定名為《各國古物保管法規彙編》,即將付梓」的消息。

　　中央古物保管委員會編印之《各國古物保管法規彙編》,1935年6月由南京文化昌記印務局印刷,兩百三十四頁,定價一元。該編分前編、正編兩部分。前編為「各國保護古物立法概論」,收意、法、比、英四國保護歷史建築物的立法。正編為「各國古物保管法規」,收法、瑞士、埃及、日、蘇古物保管法律和菲律賓古物出境條例各一部。從上述列舉的資料看,是集足成,應當是集體的結晶,從組織「編譯委員會」的專門機構,到

具體負責搜集、整理、翻譯人選，都是該會實際工作進程的一個整體部分。

中央古物保管委員會依據《中央古物保管委員會工作綱要》和《古物保存法》及其《施行細則》，在短短三年多時間內，該會制定了「古跡古物調查表」、「古物保存機關調查表」、「流出國外名貴古物調查表」等調查表格，對全國文物做了廣泛的調查登記；委員會還參與擬訂了《採掘古物規則》、《古物出國護照規則》、《外國學術團體或私人參加採掘古物規則》、《暫定古物範圍及種類大綱》和《古物獎勵規則》等一系列文物保護法規；同時也為文物古跡的修繕整理做了大量工作。

傅雷在為時不常的四個月任期內，以滿腔熱忱擔當職責，貢獻才智，參與翻譯外國文物法規及制定相關規則草案，這些久被封塵的往事，實在可以看作後來再次「受了滕固的騙」前往洛陽對龍門石窟進行勘察、保護工作的鋪墊，這種理論與實踐的完整行程，是傅雷一生熱衷中外文化交流的具體反映，應當引起研究者的重視。筆者認為：如果將收錄在《中央古物保管委員會議事錄》第一冊中有關「傅雷擬稿」的議案及說明文字摘錄整理，作為傅雷佚文增補到《傅雷全集》之中，以俾研究者對這一時期的傅雷學術思想及實際工作有更加全面地瞭解，倒是件極為有意義的事情。然而就本文所言及：是否能將參與工作等同為使用筆名的著述？筆者是不敢苟同的。參與翻譯、起草者秉承著作權人（署名者）旨意為之，當以代筆視之，因靈魂來源於著作權人，不宜算作筆名。筆名是某人發表作品著書立說時隱去真實姓名所署的假名，傅雷參與編譯工作是名正言順的事情，以其耿直的性格和學術操守，不可能以上級姓名冠之以筆名使用。其家屬如確

系保有譯稿及代為起草序稿手跡為證，為尊重先賢所付勞動，收
入其文集時，注釋中亦當以「代筆」釋之。即如筆者所知常任俠
1938年6月10日曾為田漢代筆起草發表〈第三期抗戰與戲劇〉一
文；顧頡剛1942年8月6日曾為朱家驊（騮先）代寫〈悼滕若渠〉
一文，從隸屬關係上而言，均屬下級應上級旨意（指令）而為
之，發表之文署名亦不能以執筆者筆名視之（如曰田漢即為常任
俠筆名、朱家驊即為顧頡剛筆名等等），以免發生作者關係混
淆。我這樣說來並非空穴來潮，例見江琳《留學生與近代中國文
物保護》論文內，其中記述：「1934年，行政院設立中央古物保
管委員會，原來隸屬教育部的古物保管委員會裁撤。在新成立的
中央古物保管委員會中，由傅汝霖（即傅雷，曾赴法國留學，瑞
士、義大利遊學）、葉恭綽、李濟、董作賓……等人組成。……
時任古物保管委員會登記科長、編審科科長的傅雷，以筆名『傅
汝霖』編譯了《各國文物保管法規彙編》」，[5]傅汝霖與傅雷居
然合二為一，已不僅僅是筆名的問題了，讀來令人驚歎！從林文
引用《中央古物保管委員會議事錄》第一冊中不同頁數的資料出
處來看，是進行過認真研讀的，或許是堅信傅汝霖即傅雷筆名的
成說，而忽略了對這位常務委員、主席自身簡歷的查考；同時，
對職務名稱的猶豫抉擇，也顯得過於謹慎而失去明確。文中「編
譯了《各國文物保管法規彙編》」題名當系《各國古物保管法規
彙編》之誤。該彙編曾計劃繼續編譯出版，在1936年1月14日該
會第十一次常委會上，滕固就曾提出「本會許前主席委託編校付
印之各國古物保管法規彙編，因院部長官變更，已令緩印，現在

[5] 收入歐美同學會、珠海市委宣傳部、澳門基金會等主編《留學與中國社
會的發展——中國留學文化學術研討會論文集》第277-278頁，2009年。

應否續印，請公決案。」決議：仍交滕委員固繼續付印。[6]於此推斷此項工作是由常委會決議，由當值主席由上而下佈置的，與傅汝霖任職時期應是同一情況。可惜筆者尚未查見到該續編的印製收藏情況，或許因為會務龐雜，專業人才短缺如傅雷這樣的編譯人員，乃至戰事爆發而中斷，也未可知。

　　1935年6月18日，中央古物保管委員會第九次常務會議上，傅雷最後一次列席了會議。會上討論了遵照行政院訓令該會將併入內政部案，同時也通過了許寶駒、裘善元、傅雷三科長呈請辭職案。按照該會組織條例中「以內政部常務次長為主席委員」之規定，1935年10月11日，聘許修直為該會主席委員。1935年12月21日行政院第241次會議決議批准許修直辭職，任命張道藩為內政部常務次長，繼任該會委員兼主席委員。

[6]　中央古物保管委員會編印之《中央古物保管委員會議事錄》第二冊第15頁，1936年6月。

王子雲未協助朗多斯基創作孫中山塑像

《老照片》第七十一輯刊登秦風先生〈保羅‧朗度斯基與他的孫中山塑像〉一文，介紹收藏到八十年前法國著名雕塑家保羅‧朗度斯基在應中國政府邀請創作孫中山塑像時的工作照之玻璃底片，「站在孫中山像模型前的保羅‧朗度斯基神情肅穆，目光深邃，他似乎已經預感到這件作品將在中國這個人口眾多的國度發生的影

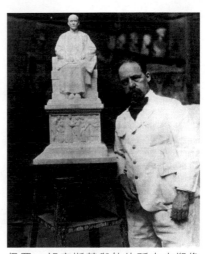
保羅‧朗度斯基與他的孫中山塑像

響。同時，這也是當代藝術巨匠與中國歷史偉人交會的一個瞬間。這張照片無論就藝術史或影像史而言，均代表了極其珍貴的一刻。……在中國影像收藏界，這張照片是這個主題影像中僅見的一張，又是無可取代的玻璃底片，彌足珍貴。」這裡自然指的是收藏界而言，若論「這個主題影像」則另當別論，因為請一位外國雕塑家為國父孫中山先生陵園製作塑像，是件轟動一時的大

事情，新聞界的許多報刊都曾作過相應的報導，並刊登過同一主題的照片。

就筆者所見，1929年8月11日出刊的上海《圖畫時報》第585期中就刊登了題為〈法國雕塑家龍圖氏在巴黎郊外別墅為中山先生造像〉的圖文報導，照片中的作者立於塑像模型右側，該模型較秦存底片者為大，可印證史料中所言，作者抱著極為嚴肅的創作態度，反覆構思推敲，多次修改模型，每有改動變化，則

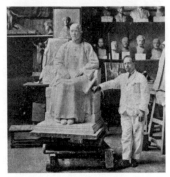

法國雕塑家龍圖氏在巴黎郊外別墅為中山先生造像

拍照寄至中國由相關部門審查參考，故而，有著不同的稿件和工作照片存世。該圖片下方的注釋文字曰：「法國雕塑家龍圖氏在巴黎郊外別墅為中山先生造像，右二圖係像下石坐兩側之壁刻，明年像成將立於南京紫金山，參看六月廿九日本報通信。」查該日上海《時報》署名「可園」所撰〈孫中山先生奉安日駐法使館之紀念會〉通訊，詳細介紹了1929年6月1日在中國駐法使館設位行禮，遙志哀思的情況：

> 禮堂之上，右黨旗，左國旗，正中恭設中山先生對襟馬褂半身造像，前為香爐，圍以國旗，旗下羅置青白兩色之繡球花Hydrangea Hortensia十數盆（一作瓊花又名粉團花），用以表現青天白日之色彩，右懸中山先生大元帥制服遺影，左懸便衣半身遺影，皆都錦生廠絲織品，光彩煥耀，

實優於寫真片，禮堂左角，畫架並列，計紫金山陵墓圖遠
近景各兩幀，中山總理紀念幣圖兩小幀，袍褂造像一座，
遺事造像兩座，中惟中山遺事造像最動人，古趣盎然，極
似西方歷史大建築之石刻，又類埃及古碑，一座寫中山懸
壺施診時情狀，以孫文學說第八章之自傳考之，當係前清
光緒中葉乙酉間事，又一座寫中山於辛亥革命事起第二次
回國至上海受大眾歡迎時之盛況，中有極深刻之歷史印
象，誠紀念會席上之珍物也。其旁尚有哀思錄一函，凡三
冊，首冊載〈遺像〉、〈遺墨〉、〈遺囑〉、〈自傳〉，
並志由粵往津紀事，「病狀經過」（一津寓，二北京飯
店，三協和醫院，四鐵獅子胡同顧宅，病中狀況，詳載靡
遺），醫生報告，治喪報告等等。第二冊志海外各地追悼
情景暨唁函唁電代電等等，第三冊志國內各地追悼情景暨
唁歌唁曲挽聯等等，書用仿宋版連史紙精印，可為史料，
今則中國各地，已不易購得之矣。

此外，特別提及：「是時為總理造像之法國美術家龍圖君
Landowsky亦到場行禮，龍圖君所造中山遺像石膏模型，約高一
米尺半（一米達半）今存巴黎西郊薄蘢村Boulogne別墅之中，法
人士前往參觀者甚眾，中山先生衣團花對襟及「卍字格」之長
袍，方展尺頁之紙，作握管欲書狀，所書者殆遺囑也。據龍圖君
自言，他日送往南京紫金山陵前之大理石像，尚視此石膏像加高
一倍，其高度為二粎八十粉（即二米達零百分之八十），合中國
營造尺八尺七寸五分，駐法使館奉安紀念會禮堂附同陳列之石膏
碑版模型兩件，高僅營造尺一尺有餘，乃中山造像石座下四面之

石刻，今已製成者僅兩面，尚有兩面，每面各以兩圖連綴而成，共計四圖，一為中山在日本東京進行革命之圖，二為民初臨時議會集合之圖，三為第一次南京政府大總統讓位之圖，四為蒙難去國之圖。此四圖之結構方案，今日正在計劃中也。」

　　1930年11月12日，國民黨中央在中山陵祭堂，舉行了十分隆重的石像揭幕典禮。

　　保羅・朗多斯基（P・Landowski 1875-1961，漢譯名有朗多韋斯克、朗多維斯基、朗德維斯基、朗特斯基、龍圖等）波蘭人，後入法國籍，為法國最高學術研究院美術部院士，著名雕塑家。朗氏能在眾多應徵中外雕塑家內脫穎而出，得到葬事籌備處的首肯，最終擔任孫中山塑像設計製造者，是受到擔任陵墓設計圖案評審顧問、曾留學巴黎國立高級美術學校的雕塑家李金髮之推薦。1930年代，在朗氏執教的該校雕塑系中，就有中國學生劉開渠、王子雲、曾竹韶、王臨乙、鄭可、周輕鼎等在此學習，分屬於不同的教授工作室。在王子雲先生的《從長安到雅典——中外美術考古遊記》中曾收錄有他與朗氏以這尊孫中山塑像模型為背景的合影，以致為不考的研究者和網路文章誤解為王子雲曾參與過塑像的製作，[1]為此，李廷華先生在《王子雲評傳》[2]一書中有〈關於中山陵孫中山塑像〉專節加以辨析：

　　　　1930年11月12日，是孫中山先生誕辰65周年（虛齡），

[1]　見2009年「徐州論壇」中發表之〈雕塑家王子雲：創作中山陵孫中山像的徐州人〉、任田〈外公王子雲〉、雁子〈一個被忽略了的藝術大師〉，載《收藏界》2008年6期等。

[2]　李廷華著《王子雲評傳》，太白文藝出版社，2005年9月第1版。

「國民政府」在中山陵祭堂隆重舉行了孫中山坐像的揭幕典禮。本來朗氏要求親自護送坐像來華，中國方面也同意了，但後來不知何故，朗氏不來華了。他只好約了學生王子雲來到自己的別墅，在孫中山坐像前攝影留念。

　　李先生在徵引了宏均發表於《西北美術》1997年第7期的文章內容後寫道：

關於孫中山坐像完成的時間，宏均所述或者是其根據的材料有誤，因為王子雲到達巴黎已經是1931年初，而他進入巴黎高等美術學校是在半年之後，即1931年的下半年。王子雲在自己的《中外美術考古遊記》和發表於《美術史論》的〈八十九歲自述〉文章都附載有這幅照片，卻說明是攝影於1934年。顯然，這兩個時間都還值得考辨，孫中山出生於1866年，1930年確實是他的65歲（虛歲），但這時候，王子雲還在國內，不可能與朗師在孫中山坐像前合影，於此也可證明這尊坐像不可能在王子雲去巴黎之前完成。王子雲和朗多維斯基的合影，身後的孫中山雕像應該是留在巴黎的那件模型小樣。因為光線距離的原因，望之與實體雕塑幾乎沒有什麼區別。

　　李先生認為值得考辨的兩個時間問題，一是塑像的完成時間，宏均文引用資料有誤；另一是朗王師生合影的時間，應以王子雲文章附圖說明為准，並參照王子雲赴法來巴黎時間為依據，作為斷定塑像製作完成之時間。結論是：「傾向認為，王子雲是

沒有參與此像創作。」

塑像完成及舉行揭幕典禮時間，從目前公佈的資料來看，是沒有太多質疑的，即1930年6月前塑像已經告成，同年11月12日在中山陵祭堂舉行揭幕典禮。需要探究的重點是王子雲與朗多斯基合影的時間為何？

需要說明的是：查閱王子雲先生所著資料中，從未有過自稱參與孫中山雕塑製作的記載，以此可作為王氏未曾參與該塑像製作論據之一。

接著，來看看王子雲自述中是如何談及與朗氏相識的：「我是1931年春初到達巴黎的，……不久，又進入一所專為外國初來巴黎的人學習法語而辦的法文補習學校，作有系統的學習。同年秋，即由中國駐法大使館介紹，通過成績鑒定，進入法國國立巴黎高級美術學校由教授朗多韋斯克主持的雕塑教室，從此又開始了學生生活。」[3]據筆者考證，王子雲抵達巴黎的確切時間為1930年11月17日[4]，這與翌年3月間國內北方最有影響的畫報——天津《北洋畫報》連載的王子雲寄自法國之〈巴黎的冬天〉一文，在時間上是相吻合的，也是李先生引為論據處。那麼，王子雲入學巴黎高級美術學校的時間是否為其本人所言的秋季呢？畢竟這部帶有回憶錄性質的藝術考古專著，作於時隔半個世紀之久的1980年代，對老年人的記憶雖不能苛求，但從研究史實角度應當加以核對。查1931年《北洋畫報》第624期刊登〈記王子雲〉報導稱：「前西湖藝專教授王子雲君，現在法京巴黎美術學校從

[3] 王子雲著《從長安到雅典——中外美術考古遊記》，嶽麓書社，2005年8月第1版。
[4] 拙文〈王子雲歐遊旅痕〉刊登於《中華兒女·書畫名家》2014年第7期。

朗德維斯基（Landowski）教授習雕塑。朗教授即為南京總理銅
像之塑造者。」並附有王子雲在該校門外塑像前所攝照片及注明
作於該校之泥塑處女作《夜鶯》圖片二幀，介紹「王君西畫今年
在巴黎曾入選春季沙龍，今觀此幅泥塑之試做，便已不同凡響，
實國人中最有希望之藝術家也。」這裡提到的西畫參展作品，
實則為作者將在國內舊作《杭州之雨》送往「獨立沙龍」（也稱
「冬季沙龍」），得到審查通過，展出後倍受讚譽，除以此得到
江蘇省教育廳1932-1934年間每月五百法郎留學公費補助金外，
1935年法國出版的《現代美術家辭典》也收錄了來自中國的美術
家王子雲詞條，為中國在世界美術史中爭得一席之地。報導中除
將大理石質孫中山塑像誤為銅像外，其他內容應當是可信的。該
期畫報出版日期為是年5月14日，由此得知王子雲進入巴黎高級
美術學校從師朗多維斯基學習雕塑的確切時間為1931年5月之前，
而並非作者晚年回憶中的1931年秋季。不知該校是否保存有當年的學籍檔案可資查閱？此為論據之二。

再繼續查下去，這年雙十節，《北洋畫報》第688期即以〈總理雕像旁之兩藝術家〉為標題刊登有朗王二氏合影照，圖下注釋文字：「右為中國畫家王子雲，左為雕塑家朗多斯基。總理陵墓所建石像，即朗氏手塑，圖中所見，則總理石像最初之模型也。是攝

王子雲著《從長安到雅典：中外美術考古遊記》，陝西人民美術出版社1992年8月出版，引發歧義的師生合影照片收入書中

影於巴黎。」通過與
秦風先生收藏照片對
比，從工作場景及作
者服飾中不難發現：
兩幅照片似是同一時
間拍攝。按照一般常
理，如果王氏參與了
塑像的工作，是為國
爭光，享譽藝壇之大

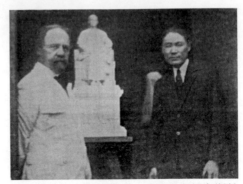

總理雕像旁之兩藝術家：王子雲與朗多斯基

事，應當在注釋文字中特別注明的，這裡卻沒有說明。如此看
來，這幅師生合影的時間應當在1931年春至10月之前，即在朗氏
完成孫中山塑像之後的事情。以合影時間作為朗氏完成塑像之依
據，顯然不盡合理；出於作者手筆的拍攝時間，可能係誤記或筆
誤，抑或排版時的年代數字所混淆，亦不足以作為該照的拍攝時
間而致產生論證偏差。此為論據之三。

　　有此三證，或可從事件發生時間和事主求學經歷上進一步確
認：王子雲先生未曾參與孫中山塑像的製作過程。

　　至於宏均文所謂揭幕典禮前作者因故不能出席，只好約了
中國學生王子雲在模型前合影留念，進而主觀臆斷朗王師生合作
孫中山塑像之說，或為後來者以訛傳訛之濫觴，雖有為尊者溢美
之情，然與史實相左，有失學術研究水準。李先生感歎「僅僅數
十年之隔，實物、照片、傳說，便可以對同一事物做出不同詮
釋。」在學術研究上主張「二重證據」甚至「多重證據」，此言
甚佳，筆者據所見相關歷史資料查證合影出處和王子雲先生留法
期間治學經歷，並以此探求歷經近八十年間這段「王子雲協助朗

多斯基創作孫中山塑像」之史實真相，以此就教方家，願對治史
者從事學術研究有所補遺，願使後來者永久記住為中國現代美術
事業獻身的先驅者——王子雲先生。

衛天霖1930年北平畫展史料補遺

一

　　二十世紀二十年代末期，當中國西畫運動不斷升級，以至在上海開幕的由國民政府教育部舉辦「全國第一屆美術展覽」期間引發出一場關於現代繪畫的學術爭論時，遠在北方的故都北平，卻在軍閥政府統治的餘威之下，藝術教育和美術活動受著政治、經濟和文化的多重制約，籠罩著沉悶的氣氛，藝壇凋零，畫展寥落；而三十年代開啟之際由於衛天霖畫展的舉辦，成為復活沉寂已久的北平畫壇之先導，實在令人有空谷足音之感，展示了中國的早期先行者對於油畫創作的極大渴望和狂熱之情，體現出作者的熱情、勇氣和自信。

　　衛天霖字雨三（1898-1977），山西汾陽人。1920年赴日留學，先入東京川端學校，後入東京美術專科學校繪畫系，受業於日本油畫家橫山大觀、藤島武二，畢業後又在該校研究部深造兩年。1928年歸國，歷任中法大學孔德文藝學院藝術部主任、北平大學造

美術家衛天霖（1898-1977）

型美術研究會導師、北平大學美術學院西畫系主任及國立北平藝
術專科學校教授。1947年入解放區，任華北大學文藝學院教授。
中華人民共和國成立後，歷任北京師範大學美術工藝系主任、北
京藝術師範學院副院長、中央工藝美術學院教授等職。他是我國
近代油畫的先驅者和開拓者之一，又是卓有成就的美術教育家。

有關衛天霖舉辦畫展的情況，柯文輝先生《孤獨中的狂熱：
衛天霖傳》一書中這樣寫到：

「1930年之秋，天霖開了一次個展，史料上只說『獲得很多
鼓勵』沒有具體內容。」[1]

情況果真如此？未必！

該書所附章文澄〈先師佚事〉文中有「合影」一節，記述
了此次畫展期間，衛天霖與前來參觀的中日友人嚴智開、滕島武
二、安井曾太郎合影的情況。當1979年，衛天霖家人在整理其遺
物時，發現了三個寫有衛氏
墨蹟的底片袋，上面標記著
底片的內容。其中一張即寫
有與上述三人合影者姓名，
待洗印出來後，章即持照片
向衛天霖深交摯友蘇民生請
教，蘇先生在非常高興、感
慨之際，向章講述了拍照時
的情況，現摘錄原文如下：

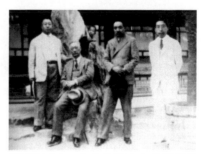

衛天霖（右一）在北平中山公園與導
師藤島武二、日本畫家安井曾太郎及
嚴智開合影

1　柯文輝著《孤獨中的狂熱：衛天霖傳》第47頁，北京師範學院出版社，
　　1989年9月。

衛天霖先生歸國不久，於1930年就在中山公園的水榭展出了他的作品，同時邀請日本的老師和畫友來參加畫展的開幕式，事後，在中山公園水榭前合影留念。

這幅合影左起第一人是北平大學藝術學院院長嚴智開先生、第二位是衛老東京美校的導師和畫友滕島武二先生、第三位是衛老的畫友安井曾太郎先生、第四位身著白裝的即衛天霖先生。這幀照片是由我（蘇民生）拍攝的。這幅合影，真實的記錄了衛天霖先生在卅年代的藝術生活狀況。

蘇老說：當時的衛天霖正值壯年，藝術高產、風華正茂，這次展出了約50幅作品，而第二年就又與弟子全廣靖在青年會舉行「春花畫展」聯展，又出作品共40幅，足以證明他具有高昂的藝術精力。

水榭的「衛展」本來還邀請了梅原龍三郎，後因梅原先生身體欠佳未能應邀來華，只好托滕島先生帶來祝賀展出成功的口信。

蘇老說：這次展出的作品大部已散失或被毀，這是很遺憾的事，我從1980年遺作展的目錄上研究過，除了《閨中》、《裸婦胸像》、《童趣圖》（屏風）、《雪後》、《景山》、《北海橋》和幾幅油畫人體尚存外，其他可能大部分都不在了。這實在是個遺憾。

今天，我們不能不感謝蘇民生先生的驚人記憶力，復述六十年前的往事如歷歷在目。更感謝他的是使我們瞭解到這幀合影的珍貴及具體的瞭解衛天霖先生1930年代的藝術成就，填補了一段

歷史空白。

這樣圖文並茂而生動的「具體內容」，對研究衛天霖的藝術生活和創作具有相當重要的史料價值。但若深究其細節，又總令人感到有些缺憾和擔憂，因為它畢竟是後人依據當事人時隔半個世紀之久的記憶復述來記載的文字，作為對衛天霖專題研究，仍以查找最接近原始材料為妥，況且僅就此次舉辦畫展的具體時間、作品數量、展出情況諸節來說，也仍有著深入研究考查之必要。

二

衛天霖舉辦個人畫展的具體時間應是1930年11月1日至9日，地點在北平中山公園水榭。展室計分三間，即北廳與東廳二廳，展品共一百二十幅，除編號為1-20者係在東京所作外，其餘皆自日本返國二年間在北平所繪。當時平津地區的一些報刊紛紛加以報導，如《華北日報》、《京報》等評論其作有「其最感人者，寫人像能將色與肉描寫逼真，寫風景能將其當時之真味表出，尤長於表示華貴雍容，及枯燥衰敗之色，善已為西洋畫之登堂入室者矣。」之語，雖露淺顯和空泛，亦足見當時一般觀者之心態。誠然，油畫創作在當時僅限美術學府、社團、畫友間小範圍內切磋觀摩，探索交流，並不為廣大民眾所理解，更不能苛求觀眾的欣賞水準和對作品的領悟。天津《北洋畫報》記者因為仰慕衛天霖作畫成績，不顧展出期間風雪交加，亦冒寒前往，觀後撰寫專文介紹展出情況：「會場中備有宣紙信箋，乃備參觀者抒寫其意見之用者，當記者前往參觀之時，已有前河北教長沈尹默親書感

想一段，裝於鏡框內，置桌上，供眾欣賞矣。」[2]《華北日報》刊登消息〈衛天霖氏作品展覽會再展五天〉曰：「衛天霖個人作品，自本月一日至四日在中山公園水榭展覽四日業已滿期，前數日天氣奇寒，而前往參觀者仍甚踴躍，向隅者亦複不少，茲應各界之要求，再從五日起延期五天。又衛君作品本未預定出售，惟愛好藝術者多出重價選購，聞前四日間已售價近二千元之譜云。」[3]可見畫展是非常成功的，這自然又是一條具體的內容。最值得注意的是展出第三天時，《華北日報副刊》辟專頁刊登徐祖正〈衛天霖氏畫作展覽〉、蘇民生〈雨三的畫〉、全賡靖〈衛雨三先生的畫〉，並附刊印衛氏作品四幀，為研究衛天霖早期藝術創作增補了重要的「孤本」文獻。

徐祖正（1895-1978），字耀辰，筆名實中。作家，翻譯家。早年留學日本，東京高等師範畢業後，複入京都帝大。1922年回國。著有《蘭生弟日記》，曾翻譯出版日本現代作家武者小路實篤、島崎藤村的作品。時任北平大學教授，與衛天霖為知友，他在〈衛天霖氏畫作展覽〉一文中，將衛氏之作按創作年代劃分為四個時期，即東京畢業前後的第一期即摹仿時期，代表作有《東京之秋》、《半裸》、《少婦》、《海棠》（一）、《閨中》等；歸國後第一年到北平的第二期，即從摹仿而進入真正的寫實時期，代表作有《南海》、《海棠》（二）、《胖女》等；1929年的第三期即思變時期，代表作有《臥女》、《浴罷》、《對語》等大幅的人物畫；1929年到展出前的第四期，即從寫實一躍而入象徵時期，代表作有人物畫《青春》、《傘下女》、

[2] 無聊〈記衛天霖畫展〉，載1930年11月13日《北洋畫報》第550期。
[3] 1930年11月6日《華北日報》「遊藝消息」。

《弟妹》、《默坐》、《畫壇》、《待成之像》等作，寫生有《葵花》（一）、《葵花》（二）、《海棠》（二）；風景則有《醒了》、《鋪路》、《晚景》、《朦朧》、《法國橋》、《馬戲》等。作者對衛氏的主要作品側重藝術風格的分析，指出衛氏之作「決非獨乘興會乃是努力忠誠之開示」，「並非想脫出原有的寫實樊籠，反能在有限的寫實之中參透了無限的藝術之天地」。

另一深交摯友蘇民生（1896.11-1988.2）別名蘇霖，白族，字瀾滄了。雲南劍川人，曾留學日本學習美術和哲學，1926年歸國後，在北京孔德學校教授美術史和素描，與衛天霖屬同事。由於有著共同愛好，時相往來，情若手足。在題為〈雨三的畫〉文中，除了記述與衛氏交往外，也對其作品作了具體分析介紹，認為衛天霖之作蘊涵詩意，與作者本人對藝術對生活之「誠」有著密切關係。因為「藝術的尊貴，在於教人以真誠的人類愛，超越一切世間的計較，而其實世間一切有意義的事物，無不從其中發生。」衛天霖之畫始終能保持一種純淨的境界，這種境界既包括審美的純粹性，也包括作畫心態的平和性，恐怕即源於此罷。

值得一提的是：《孤獨中的狂熱－衛天霖傳》書中收錄

1930年11月3日《華北日報副刊》「衛天霖畫展專頁」

衛天霖作油畫《全賡靖像》（61×50cm，
1939年，中國美術館收藏）

了蘇民生先生保存的1931年6月衛天霖、全賡靖《春花畫展》紀
念冊，其中包括徐祖正〈春花畫作展覽小啟〉、蘇民生〈春花畫
展〉二文及衛、全春畫展覽會作品目錄等，成為研究上世紀三十
年代衛、全二人繪畫創作的罕見文獻。

　　全賡靖與衛天霖有師生之誼，她的〈衛雨三先生的畫〉寫得
清麗明快，將衛氏的作品分為三期：「第一期是在東京留學的習
作；第二期歸國後二年作品；第三期即已過的暑期中的作品。此
三期中尤以末期的作品充分表示著雨三先生的環境，性格與其對
於藝術的深造。」由於她也是一位酷愛藝術者，又時常與老師互
相砥礪、琢磨藝事，隨後產生特殊感情，故對老師的畫意別有一
番心得。翌年6月曾在米市大街北平基督教青年會聯合舉辦《全
賡靖衛天霖春花展覽會》。不久，全賡靖屈從於父母之命遠嫁南
國，後為掩護中共地下工作人員而獻身，這自然是後話了。

　　衛天霖歸國不久，就一直在北京（平）從事美術教育和油
畫創作，雖曾與日本某畫家聯合舉辦過一次畫展，但彼時衛天霖

出品甚少，加之他生性淡泊，交遊不廣，獨自保持著近乎封閉的
作畫熱情，更沒有過多地參與當時紛繁複雜的畫事活動，故難能
令世人領略出其藝術成就。而此時的衛天霖，正值創作高峰期，
其油畫作風深受印象派畫風影響，著意追求光影和色調的微妙處
理，同時融合自己對中國傳統繪畫和中國民間美術的深刻理解，
注重固有色和質感的表現力，初露一些放縱寫意的線面結合之筆
法，具有東方的構思和意境，為日後所形成的飽滿厚實、錯綜斑
斕、寓華麗於淳樸之中的藝術風格，奠定了良好的基礎。因之，
此次衛天霖第一次個人畫展無論在創作數量和品質上都稱得上作
者十餘年藝術創作的大檢閱，對畫家本人來說當是一件非常重要
的事情，對研究者來講，也是值得探究和大書一筆的事情，加之
當時油畫個展在以傳統國畫佔據主導地位的故都舉辦，首先就具
有對觀眾欣賞作品的視覺衝擊力，震撼了舊都藝術界，給沉寂已
久的畫壇上掀起一陣波瀾是情理之中的事。

　　有了上述的材料，使我們瞭解到衛天霖畫展的具體時間和作
品數量，以及展覽期間的約略情景，認清了衛氏早期創作題材較
為廣泛，並非只是側重於人物畫一隅；同時也知道其展出過的大
部分作品不僅是散失和被毀，也有現場售出的情況，但願這些早
期作品能藉收藏者之手，逃脫戰亂和政治劫難而存留世間。衛天
霖百年誕辰時，湖南美術出版社出版了《衛天霖油畫集》中英文
精印本；在北京師範學院美術系設有衛天霖藝術研究會，並出版
有不定期的研究刊物；柯文輝先生的衛天霖傳記又由廣西美術出
版社重新出版。我們不僅有幸拜讀到文字深邃且富於感情及哲理
性之傳記文學，更希望有著詳實史料、融學術研究、文學欣賞於
一體的傳記讀本，這將對推動深入研究衛天霖有著積極的意義。

不應否認，對民國時期北京（平）美術活動的研究，尚屬相對薄弱的領域，有待研究者的關注和下功夫去發掘整理相關史料，在此基礎上進行深入探討研究，使之成為整個中國美術史研究的有機組成部分。拙文所輯史料如能對研究者起到些微參考作用，幸矣！

徐悲鴻的1931年冀魯之行

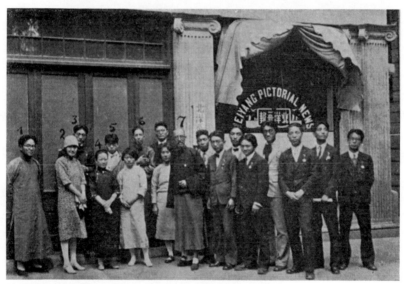

徐悲鴻師生冀魯之行過天津時在北洋畫報社門前留影

　　1931年5月下旬，中央大學藝術科教授徐悲鴻、潘玉良等一行十四人，自南京北上冀魯，進行為期一個月左右的寫生參觀，首站抵達天津。

　　這幅刊登在《北洋畫報》第629期的合影，拍攝於1931年5月

23日[1]，地點為天津法租界二十三號（即自錦州道至丹東路之間
興安路）北洋畫報社門前。自左至右依次為：吳秋塵、蔣碧微、
徐悲鴻、馮趙絳雪、潘玉良、鄭阿梅、馮武越、蔣仁、張樹英、
黃二南、竇重光、高國梁、李維權（立五）、顧鍾樑（了然）、
朱雅墅、陸其清、張安治、張金生，為該參觀團全體成員及天津
當地參與接待的朋友（吳、馮氏夫婦及黃）。這是目前所見記錄
此次出行的為數不多的圖像之一，其生動性和再現感帶給我們文
字不可比的衝擊力，它與相關史料文字相對應，使得那段久被遺
忘或誤讀拼錯的歷史片段，有如顯影液下的黑白照片，慢慢映現
出逐漸清晰的面容。

　　首先要提到的就是該社創辦人馮武越，他與徐悲鴻有著非同
一般的關係。

　　馮武越（1897-1936年），名啟繆，筆名筆公，廣東番禺
人。十六歲赴法留學，再到比利時、瑞士學習航空機械及無線
電等。學成後遍游歐美實習考察，1921年回國服務於在航空界，
1925年任東北航空署為總務處第五科監察兼撰述，1926年受聘為
《益世報》撰述，同年7月7日，在奉系張學良的資助下（馮曾任
張的法文秘書）創辦開北派畫報之先河的《北洋畫報》，以「傳
播時事，提倡藝術，灌輸知識」為宗旨，內容包括時事、社會活
動、人物、戲劇、電影、風景名勝及書畫等，初為週刊，後改為
三日刊，最後定為每週二、四、六出版，前後起用吳秋塵、王小
隱、劉雲若等任主編，到抗戰爆發後停刊時共出版1587期，其間
於1927年7至9月另出版有副刊二十期。該刊以照片為主，兼有文

1　參考王震編著《徐悲鴻年譜長編》97頁，上海畫報出版社，2006年。

字，內容豐富多樣，形式活潑，
原汁原味地記錄了當時的社會風
尚。其新聞時事及藝術活動照片
以單幅、成組、成系列等形式刊
出，特殊需要時也出「專頁」，
如陳師曾的〈北京風俗畫〉、
李珊菲的時裝畫、孫之俊的漫
畫連載，第98期的〈北京藝術大
會廣告之形形色色〉的一組圖
片，第362期的〈邱石冥畫展特
刊〉，第426期的〈顏伯龍畫展
特刊〉，第504期的〈西湖藝展

徐悲鴻為馮武越畫像（素描）

作品專頁〉，第607期的〈舌畫家黃二南專頁〉，第672期的〈綠
蕖畫展特刊〉，第676期的〈介紹藝術家左次修專頁〉，第850期
的〈趙望雲畫展專頁〉，第875期的〈雕刻家張志漁作品專頁〉
等等。據統計，該刊累計發表各類照片達兩萬餘幅，具有信息量
大、涉及面廣的特點，為二十世紀20、30年代最具影響力的報刊
之一，對研究現代社會的方方面面具有重要的參考價值[2]。

　　1919年冬至1920年春，應音樂家、篆刻家楊仲子邀請，徐悲
鴻偕蔣碧微前往瑞士洛桑遊覽，並結識了愛好藝術的馮武越，兩
人一見如故。此時，在國內畫壇已經小有名氣的徐悲鴻，正負笈
海外刻苦精研西洋美術，令馮氏敬佩不已。其實馮武越對書畫作
品也略有涉及，尤善畫松，曾師於趙松聲，故又字「松弟」，畫

[2]　1985年書目文獻出版社（今國家圖書館出版社）影印出版了國家圖書館
　　所藏全套《北洋畫報》，加上新編索引共三十三卷。

作氣韻幽閒，曾以漢代石磚造型圖像寫入漫畫，古趣新意，兼而有之。書法秀勁，無造作矯揉意態。對於畫壇中事亦總能盡心竭力，如粵中畫家黃少強、趙少昂來天津辦展，馮武越方臥病故都，聞之即至而為之遊揚，雖體力不支亦不顧。去世前曾致力中國圖案學，遍搜秘笈，欲著專書，不意於1936年1月19日病逝於北平德國醫院，不知徐悲鴻得此噩耗會是何等感傷！

馮氏夫人趙絳雪，張學良夫人趙一荻之姊，善書，明敏練達，於丈夫事，多所贊助。育有二子健龍、健麟及一女健鳳。

1928年冬，馮武越聞知徐悲鴻將北上出長國立北平大學藝術學院，即致函徵求作品照片及自述文字，擬為刊行專頁，以資宣揚，旋以徐悲鴻受到排斥、難施主張而去職，「專頁」事擱淺，但還是刊登了《觀世音》、《自畫像》、《獅》等水墨、素描作品，並撰寫了《記徐悲鴻》一文加以介紹，開場白直截了當：「余嘗告人曰：中國今後之大畫家，當推徐悲鴻氏」，繼而稱讚「悲鴻中西畫藝，均已有極深之造詣，尤能融會中西，一以貫之，為他人所不能為，或為他人所不屑為，此悲鴻之所以為悲鴻，而高人一等也」。之後該刊相繼刊登的徐悲鴻作品及文字計有：

《觀世音》（1928年）；《自畫像》、《獅》、《張敏蓀夫人》（1929年）；《驚豔》、《群樂》、《馬》（1930年）；《獅》、《奔馬》、《群樂》、《畫家黃二南》、《雙馬圖》、《劉老芝》、《人物》、《趕驢圖》、《牛》、《雞石圖》（與劉老芝黃二南合作）、《雞》、《馮武越》、《松鶴》、《松鷹》（1931年）；《雞》、《懶貓》、《沉吟》、《呦呦》、《秋》、《風雨如晦》、《雞》（1932年）；《立馬》、《喜

鵲》、《松鼠》（與齊白石合作）、《習苦齋圖》、《貓鼠圖》
（與齊白石合作）（1935年）；《王光祈》（1936年）；《畫家
趙少昂》（1937），以及徐悲鴻致馮武越函（1929）、《書贈畫
家李育靈之北行序》（1931年）手跡影印件等。以上種種，時間
跨度近十年，發表作品約三十四幅、文稿和照片若干，對徐悲鴻
在全國特別是華北地區造成影響產生了積極作用，為其抗戰後重
返北平執掌國立藝專校長、大張新美術運動等起到了夯實基礎的
間接作用。

　　黃二南（1883-1971年），原名輔周，以字行。天津人。青
年時期就讀於山東濟南大學，後留學日本，1905年進入東京美術
學校西洋畫科，為該校第一個中國留學生[3]。最初欲借美術作為
「精神教育」的一種武器，旋以宣傳共和的效果上，美術實不如
戲劇，即與李叔同、曾孝穀等人一起，在「春柳社」中組織話劇
演出，藝名「喃喃」，曾在《黑奴籲天錄》一劇中飾演角色，獲
得好評。返國後，又在上海組織自由劇團，在蘭心戲院上演由
「春柳社」同人陸鏡若編譯的日本七幕話劇《社會鐘》，通過石
大一家的悲慘命運，向社會發出了要求人道的吶喊，引起了觀眾
的強烈共鳴，效果甚佳。孫中山為表彰黃二南對戲劇事業的貢
獻，特題詞「改良戲劇」四字以贈之。在當時，獲此殊榮者，僅
黃二南、劉藝舟等二三人。1912年後，曾在南京臨時政府教育、
農商各部任過職，後參軍，官至旅長。1929年，辭掉軍官，回到
天津，開始學習國畫，擅長大寫意，作品古樸多姿，在意境、筆

[3]　今為東京藝術大學美術部，西洋畫科於1934年以後改稱油畫科。參見劉
　　曉路〈肖像後的歷史——檔案中的青春：東京藝大收藏的中國留學生自
　　畫像（1905-1949）〉，《美術研究》1997年3期。

墨、造型等方面都有獨到之處。尤擅作舌畫，堪稱一絕。曾於
1932年4月在北平萬國美術院、1940年6月在燕京大學、1941年5
月在稷園水榭舉辦舌畫展覽。也曾在天津市美術館舉辦的各種畫
展上表演他的舌畫絕活兒，很多人曾親眼目睹他的現場表演。方
地山曾贈黃二南一條幅：「以頭濡墨王公前，會心不遠；提筆四
顧天地窄，吾舌尚存。」

　　5月23日徐悲鴻一行到訪，恰好馮武越夫婦剛從瀋陽返津，
老友相見，倍感親切，取出封塵已久的紀念冊，觀覽十二年前徐
氏夫婦舊作手跡，潘玉良亦留學法國，冊中圖片、作品少不得舊
相識，披覽之下，趣味更濃。畫家黃二南的到來有些意外，既是
藝壇中人，無需客套，畫樓之內，黃舌漫吐，徐腕盤旋，各盡其
致。黃氏繪牡丹贈碧微夫人，繪石竹贈中央大學；徐亦揮毫，以
雙馬贈武越梁孟，以雞報二
南，以竹貽吳秋塵。一行觀
者，比肩而立，不時對黃徐二
位精湛技藝發出讚歎之聲。五
時進茶點於大華飯店，劉曜厂
又約左右手俱能寫畫之劉老芝
來，老人白髮在背，最富詩
意，徐悲鴻則分別為劉老芝、
黃二南寫像，極為傳神。進茶
點畢，劉老芝畫梅贈馮武越，
複與徐黃合作一巨幅，黃以舌
繪石竹，徐繪雄雞立於石上，
劉題識寫祝《北洋畫報》五周

徐悲鴻為畫家黃二南畫像（素描）

年紀念。徐悲鴻所作及合作諸幅，多陸續刊登於該畫報上。

是夜，由張梅生偕徐悲鴻夫婦前往名票友韓慎先家觀看藏畫。韓慎先（1897-1962），字德壽，號夏山樓主，博學多能，除對書畫精通外，尚能識別瓷、銅、玉、硯等項。對詩文、書法也有獨到之處。他是中華人民共和國早期書畫鑒定權威之一，與張珩、啟功、謝稚柳等同為首批書畫鑒定小組成員，任職天津藝術博物館副館長。晚年主要研究書畫和授徒。

次晨，徐悲鴻一行參觀天津美術館第八次美術展覽。午間聚餐於致美齋，由劉老芝黃二南做東，席間除昨日諸人外，新增只有畫家溫子英，極為盡歡。因恰逢徐悲鴻作品四十餘幅經謝壽康攜往比利時舉辦展覽，各報登載比皇在比京親臨參觀畫展，[4]對展出作品盛稱不置，徐悲鴻少不得被問及，但態度溫和、謙遜，並無沾沾自喜之態和「藝術家」的架子，給大家印象良好。飯畢，徐等一行即登車赴北平。據秋塵〈悲鴻過津記〉報導：徐等到故都，有半月勾留，將偕其徒作畫若干幅即南行，於此初夏，寫生固最宜也。[5]

在《北洋畫報》陸續刊登的徐作中，一幅題贈戲劇家洪深的《群樂》，別有深意：畫面上方六隻爭食的鴨子，右下方為獨享骨頭的狗，題款：「群樂。悲鴻寫。淺哉先生一笑。」幽默的徐悲鴻似在借此調侃獨自遠避天津的洪深，同時也有對當政者加緊文化圍剿，迫使洪深離滬赴津暫避風頭表示同情。[6]洪深是在

[4] 據王震編著《徐悲鴻年譜長編》記載，徐氏畫展於1931年5月15日在比利時京城舉行預展，陳列作品四十一幅。16日畫展正式開幕。22日比皇親臨參觀畫展。

[5] 見1931年5月26日《北洋畫報》第629期。

[6] 1930年11月間，南國社被國民黨當局查禁後，現代學藝講習所也遭查

1931年3月18日抵達天津的，用他自己話說北上的原因是由於上海的生活太複雜，不能清淨做事，且發胖的體重承受不了每日跑到真茹、江灣上課的勞累，很想到這個曾經就學的地方過一種安定、有規律、清淨的生活，將那些買過而未及讀的書、編寫而未曾完工的文稿加以閱讀和整理，希望社會上的人們，更多地瞭解他的藝術作品而不要注重其個人行蹤。至於傳聞他就任天津大陸銀行附設大陸商業公司總秘書，不再從事話劇工作的報導，他是絕對否認的。目前閱讀到的數種洪深年譜中，都對這段經歷記述過於籠統，其實查閱一下洪深〈洪深來了——可憐的洪深〉[7]這篇佚文就會明瞭了。有意思的是，這幅

徐悲鴻贈戲劇家洪深之《群樂》圖片

封，洪深被捕，並由高等法院二分院開庭偵審。後因查無實據，遂由上海市社會局長潘公展具保釋放。1931年2月27日夜，《文藝新聞》記者訪問洪深，洪深將就職天津大陸銀行附設大陸商業公司總秘書，不再從事話劇工作，但不放棄電影與京劇。參見古今、楊春忠編著《洪深年譜長編》115、117頁，中國戲劇出版社，2009年。

7　見1931年4月14日《北洋畫報》第611期。

《群樂》早在一年多前就曾冠以「名畫家徐悲鴻氏傑作」在該畫報上刊登過，說明該作是後題的，很可能是徐悲鴻的得意之作、準備自己留著的，也說明瞭這幅作品的創作時間應在1930年2月中旬之前。此次徐悲鴻隨身攜帶往日佳作照片若干張，新作若干幅，洪深見而喜之、悲鴻當即簽贈的《群樂》的具體時間，其實已經不是很重要的問題了，估計短促的滯留和緊湊的日程安排，相見時間不會太久。徐悲鴻曾於1949年5月12日隨中國代表團赴歐洲參加保衛世界和平大會返國列車途中為洪深繪製素描頭像一幅，見證了二人友誼之深。

有關徐悲鴻一行來平後的行蹤報導，筆者僅查閱過《京報》，在6月3日的一則〈徐悲鴻來平將漫遊冀魯，寫畫各處名勝古跡〉消息中，得知自24日來平十日內遊歷的大致行程，在對天壇、故宮、北海、中南海等風景古跡名勝寫生後，於6月3日這天赴西山、頤和園，約有二三日勾留，又赴長城一帶寫生。6月8日，徐悲鴻接受該報記者的採訪，談及此行寫生安排及收穫，並對目前藝術現狀發表評論，採訪稿以〈徐悲鴻談話：藝術發展京不如平〉為題發表於翌日《京報》，為存史料，全文照錄：

徐悲鴻談話：藝術發展京不如平

中央大學西洋畫系主任徐悲鴻氏，日前率領該系學生十二人[8]，來平旅行寫生。訂於今日（九日）下午五時二十分與學生等乘車赴泰安，往泰山觀日，並游曲阜孔陵。

記者昨在某處與徐晤，誌其談話如下：

[8] 1931年中央大學藝術科停辦工藝組後，設國畫、西畫、音樂三組，準確說應當為西洋畫組；徐悲鴻夫婦、潘玉良之外，應為學生十一人。

赴魯觀日瞻謁孔廟

兄弟此次率領敝系學生來平旅行，瞬逾兩週，西山頤和園各處名勝，均經前往。一方旅行，一方為學生實習起見，隨時隨地，皆令其作畫，各生均極勤勉，成績借助於自然界者不少，頗有可觀。兄弟就西山碧雲寺總理停靈後之古松，寫有一幅古木參天圖，此行心得，只斯而已。北平藝術界，有蓬勃的生氣，如個人展覽、團體展覽，最近有五六處之多，可見藝術上之精進與藝術家之興趣。若全國均有此種現象，藝術前途，必更有偉大之進步。兄弟擬明日（九日）攜帶學生乘津浦車赴泰山，登日觀峰觀日出，且擬作浴日圖，同時赴曲阜，瞻謁孔廟。兄弟最崇奉孔夫子，將藉此機會，向孔二先生磕幾個頭以示虔誠。孔廟柱石，大可合圍，其鐫工富於藝術上色彩，余甚愛之，準備攝影以留紀念。順道魯垣，與教育廳何廳長一晤，何系在法國留學時老友，亟欲一臨存也。

提倡藝術烏合展覽

比使館為兄弟所開之展覽會，係駐比代辦謝壽康先生取兄弟作品三四十件，在使館陳列，邀人參觀，曷敢云展覽。乃荷比國皇后降臨，實為榮幸之至。然謝使盛意，實可感也。在南京中學，亦曾一度展覽，陳列作品四十餘幅，有中國畫，有西洋畫，兄弟之意，係供識者批評，並欲藉此引起一般人對於藝術之認識與興趣。南京一般之愛好藝術者，多無暇來研究，其他方面，對藝術之觀感，又較沉寂。兄弟為打破此種局面計，擬聯合畫家展覽會，所

謂烏合者，範圍較寬，期易於集事，不久可望實現。欲養成一個藝術家，必將其衣食住三字完全解決，方能有精進機會。中國有「富而好禮」一說，亦即藝術家境遇與成就之連鎖關係。若窮而又忙如兄弟者，萬難達到藝術的深宮裡。

古錢白蛉愛憎各異

徐言至此，適中央黨部秘書許心吾氏至，謂頃間將衣著錯，請與徐更易，因許誤將徐之西服認錯，驟然著去，迨一出門方發覺，徐俟許更衣後，取其錶鏈所繫之希臘古錢示記者，謂此為二千四百年前希臘古錢，其上有希臘教皇神像，踪像宛然。徐謂購自巴黎古董肆，可為希臘古代文明之一斑。言竟，把玩不置。記者甫欲告辭，徐氏鄭重語記者，謂我有一事告君等，請特別注意兄弟民國七年一度來平，中間數度來遊，不一處不令兄弟徘徊瞻顧，發生情感。唯夏日之白蛉令兄弟不能安寢，隨出手相示，創痕斑斑可見，徐謂予連日赴西山作畫，必攜蚊煙香以隨，予再來平，必避夏日而擇春秋兩季矣，言下相視而笑。最後徐謂予將就畢生之力，作成中國畫西洋畫各四五十幅，以為成績之表現，然此非易易，尚希各方為之指導。

這篇談話內容相當豐富，令人玩味。首先談到兩周來率領學生們四處參觀寫生名勝，隨時隨地，進行寫生鍛鍊，成績可觀，自己亦收穫《古木參天圖》，較為滿意。寫生間隙，還參觀過北平的個人和團體畫展。查這個時間段內的北平展覽資訊，似應包

括在中海懷仁堂福昌殿延慶樓由國立北平研究院博物館藝術陳列
所舉辦的藝術作品展、中央公園舉辦的邵逸軒等現代名家國畫展
覽會、中央公園碧紗舫舉辦的國立北平大學藝術學院中國畫系畢
業生張子翔、王妙如女士書畫展等，這讓徐氏感到北平藝術界有
蓬勃的生機，較之南京的沉悶藝術空氣，有所反差。徐悲鴻在此
前不久所作隨感〈藝術？空氣〉中也表達過類似意思。無論是展
出場地還是社團組織，當時的平京兩地的確存在不小的差異。北
平展場多在皇家園林，南京則是青年會所和中學教室；此時期北
平規模較大的美術社團組織除中國畫學研究會外，還有不久前成
立的由邱石冥主辦三海國畫研究會、邵逸軒創辦的逸軒國畫研究
所、國立北平大學藝術學院西洋畫教授王建鐸等組織之課餘水彩
畫會等，較之徐悲鴻在南京參與發起又很快夭折的中央美術會，
又有對比。故而提倡烏合畫會，假門簾橋南京中學陳列近作兩
日，希望振興中國藝術；在比利時使館內舉辦的作品展，更是將
中國藝術作品傳播世界的有益嘗試。

　　徐悲鴻特別對記者表示了自1918年來到北平（當時稱作北
京）後曾數度來遊，無處不令其「徘徊瞻顧，發生情感」的感
受。故都的建築、風景（特別是園林中的松柏）、風土人情，感
染著徐悲鴻以及他的同事、學生們，筆下多有流連，這在2012年
中央美術學院美術館舉辦的「館藏國立北平藝專精品展（西畫部
分）」中即可見一斑──約三分之一的展品是以北平的建築、風
光、人物和生活為背景創作的。其實，徐悲鴻之數度北上故都，
不知是否也有想在這裡施展其藝術理想的願望？因為當時的南京
藝術環境，已經令其內心深感憤懣，他在3月28、29日於南京中
學開個人近作展覽會期間曾接受《文藝新聞》週刊記者的採訪，

當被問及此次個展動機時，答：「前於《大道》發表一文，今日之展覽與該文不無有少許關係。目前這班提倡文化、提倡藝術的，無非做些幌子而已！他們那裡真有心提倡藝術。否則就是有幾個學藝術的朋友，替他們弄個地位，所以因人而設事。這次因一時高興，想於此沉悶空氣中，盡所能來點綴一下。」當詢及「對於京中之藝術空氣作何感想？」時，他顯得有些激動：「個人方面，我非常恨煞！偌大的一個都市，半點藝術氣味都沒有。假使政府肯真的有提倡藝術的決心，在（再）輕而易舉的花幾個錢，就可以賣（買）他幾幅好畫，然而當局計不出此。我個人曾為這事奔走，結果是失望⋯⋯」。對記者「最近將來有否計劃？」的應對是：「在我個人，無論如何總是努力的。然而在中國不知道有多少人為學畫而吃不飽肚子的，所以我畫畫的桌子，仍是吃飯用的桌子。我常常想假使政府不注意藝術，索性禁止人研究藝術倒好得多。」[9]這樣的感喟，是與兩個月後在《京報》所發「予將就畢生之力，作成中國畫西洋畫各四五十幅，以為成績之表現」的宏願，也是不同，至少從心境上說，更顯理智、堅毅一些。就其一生作品看，這個願望是大體實現了。

　　這篇報導還明確了徐悲鴻一行於1931年6月9日下午五時二十分乘津浦車離平赴泰安，結束了前後十七天的平津之行。京浦線北起天津，南至浦口，與滬甯線隔江相望，中經滄縣、德州、濟南、泰安、兗州、臨城、徐州、宿縣、蚌埠、滁縣等城鎮，全長一千零九點四八公里，是華北通向華東的主要幹線。天津站則是徐悲鴻南北往來必經之中轉樞紐站，他為馮武越所繪素描頭像署

9　參見1931年4月6日上海《文藝新聞》。明顯誤排之字以「（）」訂正。

「辛未長夏為武越學長造象」，顯然也是自平抵津換乘時所作。6月10日，上午九時抵達濟南，遊覽千佛山、大明湖、趵突泉等名勝古跡。6月11日，一行人登泰山頂峰玉皇頂。6月12日，因雲層遮日未能如願觀看到日出奇景，創作《浴日圖》的計劃自然擱淺，遂下山。在售賣碑帖拓片處購得《經石峪》拓片，後來在徐悲鴻畫室中懸掛的那幅「獨持偏見，一意孤行」的對聯，就是從這些拓片中選字組成的。[10]自魯返回南京的具體詳情，有待考察。6月18日，徐悲鴻致書中華書局秘書兼編輯室主任吳廉銘，內有言「弟北行一月，疲於奔命，在濟站晤新城兄事至奇巧」云云，已經明確了寫生參觀團此次北上的日程。

　　至於在幾種徐悲鴻的文集、年譜及研究論文集中均涉及到的徐悲鴻於1931年4月1日在天津南開大學演講後由校長張伯苓陪同往訪教育家嚴範孫，並在嚴宅參觀泥人張作品等問題，因已有研究者通過查核資料後認為「或許是徐悲鴻跟我們開了一次玩笑」，[11]將確切時間考訂為1932年3月31日，又何需我在這裡佔用篇幅去饒舌呢？

[10] 1931年6月10、11、12日行程內容參見王震編著《徐悲鴻年譜長編》96、97頁，原文均作5月，因未注明資料來源，疑誤植。其中12日抵濟南事，從由北向南行駛路線分析，似應在登泰山之前，則此三日行程記載前後顛倒。據張安治年表：「1931年辛未20歲，5月，由徐悲鴻夫婦和潘玉良率領同學赴北平參觀，訪齊白石、劉天華等先生，歸途遊濟南，登泰山，訪曲阜孔林，歷時近兩月。」見中國國家畫院編《藝為人生：徐悲鴻的學生們藝術文獻集》，紫禁城出版社，2010年，129頁。

[11] 華天雪〈或許是徐悲鴻跟我們開了一次玩笑——再談徐悲鴻與傅抱石的相識〉，《中國美術館》2014年3期。

美術家王青芳生辰之謎

　　隨著近年來藝術品收藏熱的興起，作為美術家的王青芳也漸漸得到人們的注意，他的詩書畫印兼備的藝術天賦，帶有「齊派」特徵的書法篆刻作品風格，模仿徐悲鴻畫馬幾可亂真的高超技能和「芒碭山人」獨具風采的寫意山水花鳥創作，特別是「萬板樓主」出品的別具一格的木刻版畫以及他在特殊歷史環境中為推進中國新興木刻運動所做出的積極貢獻，無疑成為研究中國現代美術史（北京（平）美術史）不可忽略的重要人物，他的劫後遺存的書畫作品，傳奇般的坎坷藝術生命歷程，同樣也愈來愈受到世人的關注。

　　對於封塵已久、遠離人們記憶長達半個多世紀的歷史人物，僅靠相關工具書條目、零星出現在拍賣會上的作者資訊和網路中帖出的書畫拍賣作品圖片為依據，來謀求獲取對作者較為深入的瞭解，顯然是不夠的，至少有些資訊是不盡準確的。舉個最常見的例子來說，譬如對作者生卒年的記載，既有「1900-1956」、「1902-1956」、「1905-

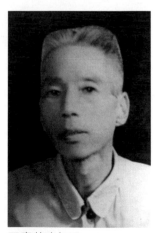

王青芳晚年照

1961」等若干說法，孰是孰非，似乎尚無定論，然而一個人的生死時限會有多種解釋嗎？答案應當是否定的。但，弄清此一多年懸而未解的問題，並非易事。

據《中國藝術家辭典》[1]所錄條目：

> 王青芳，（1900.4.12-1956.11.16），著名國畫家。號萬版樓主、芒碭山人。安徽省蕭縣人。自幼讀書。1923年畢業於南京師範學校。1924年考入北京美術專科學校，1925年肄業。1926年後，在北京孔德學校任美術教師二十餘年。1942年又兼任國立北平美術專科學校講師。其間，與齊白石、李苦禪、徐悲鴻、張汀、蔣兆和等名家過從甚密，常磋切畫藝、篆刻。日本帝國主義侵佔北平時，因作畫《都在秋風裡，征戰人未歸》寄寓愛國憂民之情，被日本特務拘捕，經孔德校長保釋出獄。解放後，仍在北京美術專科學校（後改名中央美術學院）任講師。還兼任北京第二十八中美術教師。擅長花鳥畫，亦工篆刻、版畫。生前作品頗豐，求畫求刻者常盈門不絕。遺作有花鳥畫千餘幅、篆刻石章千餘件，雕板木刻二百件。文化大革命期間，損失殆盡。僅存國畫二十餘幅，篆刻、印章、條幅約三十件，中國風俗人物寫生長卷約十餘卷。主要作品有《喜寶餘樂》、《八百壽》、《八千歲春秋》、《得春圖》、《高步驤華嵩》、《富貴家風喜報來》、《英武圖》、《山高

1 北京語言學院《中國藝術家辭典》編委會編《中國藝術家辭典‧現代第五分冊》，湖南人民出版社，1985年10月第1版，第387頁。據王薔女士見告該文係其父王子雲先生所撰。

水長》、《松蒼來歸鳥》等。生前為中國美協會員、國民
黨革命委員會成員。

　　這是目前所見相關工具書中對傳主生平敘述得較為詳盡的一
篇，拋開從事藝術教育與創作經歷之記述暫且不論，僅就其生卒
年月日具陳，就令人感覺言而有據，不可質疑。煌煌巨編《中國
美術年鑒1949-1989》所收王青芳條目援引之[2]，其他多種人名辭
典中亦多引用之（往往略為生卒年而不詳月日），各種網頁多從
之，相關研究文章、拍賣圖錄也據此論述之，似成定論。
　　但偶然讀到王青芳的詩句和他的友人們的介紹文章中所透露
出的資訊時，質疑不禁產生：
　　說的是青年時期的王青芳為獻身藝術創作，對舊有婚姻表示
叛逆，曾一度表示過：「人類整個的精神，為什麼不寄託在事業
上，而偏要在女人身上努力呢？」不過，實際上他並非如此，我
們可以從他與同為學畫從藝的任醒洲女士結成美好姻緣來看，他
是認為平生的快事（儘管以後的分手曾給我們這位藝術家帶來不
小的精神上的打擊）。這裡有其自作打油詩為證：「好事速成念
三年，三月十六那一天，一是生日一是喜，九陽宮裡話姻緣。」
自注曰：「三月十六係余之生日，復於是日與任醒洲定盟約於西
長安街之同春園，此時尚租房於古剎之九陽宮也。」念三年當為
民國二十三年，即公元1934年，三月十六這天按照當時人們普遍
採取的習慣應該指陰曆。不過也有不同的理解，王同先生〈憶著
名國畫家、版畫家、篆刻家和美術教育家王青芳先生〉長文中，

[2]　中國美術館編，廣西美術出版社，1993年5月第一版，第245頁。

開篇就寫到：「1900年3月16日（清光緒26年）我七叔王青芳出生
於江蘇省徐州府蕭縣（今屬安徽）城西七十里守備莊。」[3]顯然是
對成說生辰日期有所異議，而將3月16日看作是陽曆來使用的。這
首詩被收入在王青芳、賈仙洲選輯《題畫詩選》內（1936年自費
出版），資訊來源應當是準確無誤的。那麼對照這條資訊翻閱核
對一下《陰陽干支萬年曆》[4]，就會發現1900年農曆3月16為公元
1900年4月15日，並非前引條目中的1900年4月12日！是排版校對失
誤？還是根本就不是生於這一年？

1939年9月15日出版的《華文大
阪每日》第三卷第六期上刊登有白衣
〈北京藝壇怪傑：王青芳〉一文，除
在文中也曾引用過這首打油詩外，更
詳細寫明：「青芳是江蘇蕭縣守備莊
人，此地正是當年漢高祖斬蛇起義的
芒碭山所在地，所以他自號，就稱
『芒碭山人』；山人生於一九〇三

「芒碭山人」用印

年，現年已經三十六歲了。」這裡明白無誤地介紹說王青芳是生
於1903年，且是同時代人的記述，較之以後的人們所記述，更有
接近史實的可能，不容忽視。還是查核對照公元與干支紀年，則
得出1903年4月13日，仍然是對應不上！

新舊材料都無法確認，只得採取更直接的方式：尋訪王青
芳的家屬和親友進一步查證。諾大的北京城，人海茫茫；訪尋舊
址，面目皆非。輾轉查找，終得與其哲嗣王亭先生晤面，王先生

3　原文刊《美術研究》2007年1期。
4　《陰陽干支萬年曆》，河北人民出版社，2005年第3版。

身材高大，不修邊幅，性格直爽，待人熱情，頗有乃父之風神。
然詢及對父親的生平事蹟，則稱陳年舊影，記憶渺茫；慘經劫
掠，不堪回首。惟存片紙，藉以寄託對先父的思念之情，同時對
考訂其先父生辰不無價值：

一則「中華民國三十八年八月一日填發」之「國立北平藝術
專科學校服務證第98號」：

姓名：王青芳

年齡：47

籍貫：江蘇蕭縣

職別：兼任講師

校長：徐悲鴻

39年7月31日以前有效

證件右下方貼有王青芳身著布衫倚門仰首的半側身「標準
照」，該不會就是站在他的「萬板樓」前所照的吧？那被王森然
詩中描述的「人人叫他交際花，每逢照像揚下巴，教書十年不告
假，娶妻一週一回家。吃
飯永到革命館，睡床從未
掛縵紗，四季頭上不著
帽，霜降以後吃西瓜」的
情景，一髮蓬鬆，衣舊布
衫，語言爽快，精神灑落
的平民藝術家形象昭然若
是。泛黃的證件和照片，

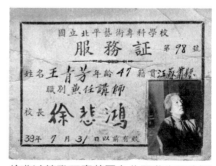

徐悲鴻簽發王青芳國立北平藝專服務證

令人恍如與這位藝壇怪傑跨越時間隧道，相會近在咫尺。

二則一紙由北京福田公墓開列的「領穴證」收據，記錄著亡者的年齡為54歲、職業為美術教員、死亡原因為白血病，填發日期為1956年11月19日。按照三日發喪、入土為安的舊習俗，確證王青芳病故於1956年11月16日。墓主人晚年窮困潦倒，長期臥病，診療不貲，後事由所在單位中央美術學院等出面辦理，恩師齊白石及徐悲鴻夫人廖靜文等贈送花圈，摯友李苦禪主持奠儀，亡者地下有靈，當可感到欣慰了。家庭生活費用除安排夫人王淑萱（1911-2002）進入縫紉社工作聊以糊口外，子女教育費用另由單位及親友出資接濟，艱苦成長。

談及「無產階級文化大革命」運動中，造反派們何以對一位去世多年的清貧美術教員家中再行查抄的疑惑，王先生透露說：解放初期父親曾因政治上受到冷遇而參加「民革」（全稱為中國國民黨革命委員會）成為黨員，所以在那個特殊的歷史環境下，無知的青年認定此人必與國民黨反動陣營有所牽連，況且家中存有大量反映「帝王將相才子佳人民國政要反動文人」形象的木刻作品，政治歷史均屬反動，不能不作為重點查抄的對象。結果是家中所存古今名作、木刻原版、畫筆刻刀之屬，頃刻間或劫或毀，或焚或劈，蕩然而逝。聞者悲憤扼腕，唏噓不已！

不過，這也引出一段思路，既然加入過民革組織，定當辦理必要的填表登記手續，自然也要有相關介紹人和組織審批程式等等，無論如何，可以留下一些紀錄的。為穩妥起見，筆者曾專門與民革中央組織部取得聯繫，查證王青芳入黨之事，得到的答覆為：黨員登記表上填寫的內容較為簡略：入黨時間1950年，年齡一欄中填寫為48歲。有了以上兩則珍貴資料的保存和一項史實的

確認，作為研究依據，進一步推斷出王青芳的生辰年在1902年，似乎是言之有據、足成一說的。為此，筆者在一篇小文中曾首次使用「1902至1956」年的紀年方式，以期表明自己對成說的質疑和研究的初步認證。

然而，隨著查閱到有關王青芳史料的不斷增多，這種推斷的結果與以往成說之間總是有著不可調和的疑點，令人忐忑不安。筆者決意抱著對社會負責的態度，一探究竟，這最後的希望就落在了直接核查戶籍檔案。想要順利查找原始戶籍登記卡談何容易！又是一番難以言述的艱苦努力，在王亭先生的協助之下，那足以解惑數十年來縈繞在人們心頭迷茫不清的史實真相，終於在有關部門封塵已久的戶籍舊檔卡片中被查閱到：

王青芳出生於公元1901年5月4日。

核對干支紀年即為：清光緒二十七年（農曆辛丑）三月十六日。生辰日與自述詩文正相吻合。

至於其他有關王青芳紀年的不同記載，我相信那一定是因為時間的久遠，文獻的缺失，記憶的模糊諸多原因，增添了人們對認清歷史真相的障礙。對一個人生辰年的釐清，看似些微，無關宏旨，或許因為人微言輕，不能左右成說的修訂，但通過對一個人的史實考察，間接地使我們對那樣一個時代的人和事有了更多的理解，感悟到細微之處往往映襯出歷史真相的道理。

王亭先生邀約筆者在春節過後同往北京福田公墓，一為祭奠先父，二為籌辦父母合墓事宜，以盡後輩孝心。我當即應允，不僅藉此表達對藝術前輩的緬懷之情，更能喚醒對歷史的深刻反

思。那將是寒冬已盡、萬物復甦的時節，但墓地的位置何在？墓碑是否依舊佇立？墓誌銘是否需要重新書寫？一切都在迷茫與期望之中。但我相信：無論時代如何發展，一個對社會有所貢獻的人——就如美術家王青芳先生，值得人們永久銘記、豎起一座心中的豐碑。

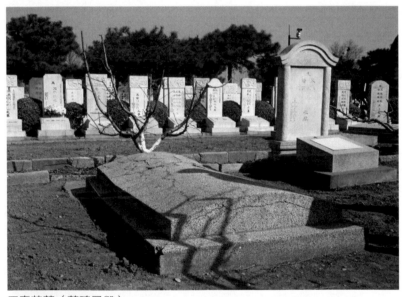

王青芳墓（墓碑已毀）

于非闇畫展史料鉤稽及相關美術家史料辨析

　　近代工筆畫大師于非闇（1889-
1959），原名于魁照，後改名于照，
字仰樞，別署非闇（一作非厂、非
庵），又號閒人、聞人、老非。原籍
山東蓬萊，出生於北京。祖輩三代都
是清朝舉人，以教書為生，家藏有法
帖、書畫、印譜、拓片、緙絲等舊
藏，使其自幼耳熏目染，更得祖父

于非闇（1889-1959）

私塾指導，詩文謎語，書法篆刻，無一不精。又曾向民間畫師王
潤暄學習繪畫，王氏善畫菊花和蟈蟈，他要求于非闇首先學習為
他製造顏料和種花養鳥，老師的這些要求為他日後汲取民間繪畫
的色彩和現實主義的創作方法產生極大影響。他在任職北京《晨
報》文藝副刊時，署名「閒人」、「非厂」，以「非闇漫墨」之
題撰寫系列文章，是北京、天津和上海等報刊上知名的專欄作
家，其文筆冷峭俊逸，涉獵廣泛，融民俗、風土、技藝為一爐，
頗受讀者青睞。北平晨報社曾出版其都門三記，即《都門釣魚
記》、《都門蘭藝記》及《都門豢鴿記》，是為見證。他在臨摹
傳統花鳥畫上曾認真下過功夫，自明代陳洪綬和南宋的趙子固等

名家起手，上溯北宋、五代的雙鉤花鳥畫法，參以趙佶瘦金體、唐懷素《自敘帖》書法入畫，以柔軟的線條表現禽鳥的羽毛和花瓣，以剛勁的線條表現樹的枝幹和禽鳥的嘴爪；從勾線上表現出春花的柔媚、夏葉的肥厚，羽毛的光澤、鳥爪的銳利；以變化多端的工筆畫技法，反映出絢麗多彩的自然景物和質感。他繼承傳統又不墨守陳法，善於探索創新，通過「師造化」使作品更有生命力，畫上題詩跋文，配以自刻印章，使畫面饒有意趣。其研習繪畫心得，濃縮於《中國畫顏料研究》、《我怎樣畫花鳥畫》等著述中，代表作有《玉蘭黃鸝》、《丹柿圖》、《牡丹鴿子》等。

　　1931年于非闇曾從師齊白石習山水與篆刻。後聽從張大千建議，於1935年起專攻工筆花鳥。1936年在中山公園舉辦首次個人畫展。通常所見于非闇年表中記載的該年事蹟有5月舉辦「張大千、于非闇、方介堪書畫聯展」及12月舉辦「救濟赤貧—張大千、于非闇合作畫展」兩項，對於這次個人畫展所涉不多，值得關注。現就筆者所查閱到的相關資料整理成文，就教於方家。標題中「于非闇畫展史料」之說，意指還有其他可資增補處，限於篇幅，僅圍繞1936年的這次畫展及涉及到的其他幾位美術家史料來談。

巢章甫佚文引出了1936年間失記的于非闇畫展

　　大風堂門人巢章甫（1910-1954），今人知之甚稀，而當年張大千評其畫作「效元人筆，能於氣中求韻，非時賢法。」可見所作山水超逸不俗。其名章，字章甫、章父、尚文等，別署一藏、玄覺，齋號海天樓、靜觀自得齋、大遇堂、求己齋等。

身居詩禮之家，自幼聰穎好學，早年曾拜詞人、藏墨家向迪琮
（1889-1969）和名篆刻家壽石工（1885-1950）為師，學習詞章
和篆刻，並加入北平湖社畫會。1935年在北平再拜張大千為師。
除書畫篆刻之外，善鑒定收藏，寫得一手好文章，《天津民國晚
報》闢有「藝文新語」專欄，連載其撰寫有關藝林名人逸事、金
石書畫、收藏鑒賞、風俗人情等內容，共約二百餘篇。近年由其
後人竭力搜集整理，輯錄為《海天樓藝話》，配以相關圖版，於
2009年10月由人民美術出版社出版。這不及百頁的「小書」內記
錄著許多當年平津一帶的書畫家和文人趣事，極具閱讀欣賞和研
究參考價值。

　　該書在編輯過程中，又加入陸續發現的《北洋畫報》、《新
天津畫報》、《子曰叢刊》等報刊文稿十餘篇，並逐一標注各篇
出處，然與輯錄《天津民國晚報》各篇不加出處之法，在體例上
顯得不盡統一，影響研究徵引。至於有讀者指出文字上校對不
精，也是值得閱讀、引用時注意的事，如將謝玉岑誤為「謝玉
岺」、馮武越誤為「馮忒越」等，恐怕是辨識失誤或文字錄入時
手誤所致。想到高齡老人奔波訪探，面對查閱、複製當年舊報刊
遇到的模糊不清、脫漏顛倒之文章進行辨識、整理、校對時的辛
苦，感同身受，除卻對此保存先賢遺著盡心竭力精神充滿敬意之
外，只有同廣大讀者一道報以諒解了。

　　就筆者寓目之巢章甫佚文，除天津《北洋畫報》、《子曰
叢刊》之外，還有發表在天津《大公報》、《天津商報畫刊》、
《永安月刊》、《逸經》等報刊上的文章，其中不乏重要篇什，
僅就與本文相關者略加介紹，好在文章言簡意賅、小巧玲瓏，為
存史料，茲分別錄出，以饗讀者。

　　據于非闇1935年聽從張大千建議專攻工筆花鳥畫及巢章甫同年拜師張大千的時間重合來看，于巢相識交往於斯時，當無疑義。收錄在《海天樓藝話》前面帶有序言性質的于非闇〈多才多藝巢章甫〉一文，沒有注明發表日期，只有「摘於當年《天津民國晚報》」的按語，從書中巢章甫〈于閒人〉介紹文章推斷，已經是1948年的事情了。于非闇在文中表示：「在平津的大風堂及門諸高弟，我差不多全認識。對於金石書畫文詞，最使我佩服的，不能不首推章甫。章甫他總是那麼溫文爾雅的，尤其是長談起來，非常的博洽，是位多才多藝的作家。」巢章甫則在文中對閒人文字悠逸多趣，書畫治印之外的釣魚養鴿，行跡甚忙，而心至閒充滿羨慕之心。實際上，早在1936年1月10-11日天津《大公報》上就發表過巢章甫撰寫之介紹張大千、徐燕孫、于非闇諸畫家連袂來津合作展覽報導，其中對于非闇藝術的評介為：

　　　　于非厂先生名照，不特畫法超絕，刻印尤工；文章富於情
　　　　感，言語最稱幽默；養鴿釣魚，尤為專精，並有專書行
　　　　世，草蟲最推獨步；別署閒人，在新聞界教育界多年。

　　這年的8月中旬，于非闇何海霞畫展之前，巢章甫抱病連撰二文加以宣傳，可見情誼之深。〈于非厂何海霞畫展介辭〉刊登在1936年8月11日《天津商報畫刊》第19卷18期：

　　　于非厂何海霞畫展介辭　　巢章甫
　　　　十數年前，就學故都，每於報端讀于非厂先生大著，
　　　博學俊逸，心焉慕之者久矣。其後更得觀法書寶繪，以及

刻印，皆自闢蹊徑，不同凡響，尤勝欽折。客歲於大千夫
子所，得聆高論，則尤有勝於耳聞者。先生書法，初宗趙
撝叔，既而鄙其媚弱，改作瘦金書，俊逸挺特，與吳中吳
湖帆先生齊名；畫則最始以草蟲獨步一時，近數年來，由
金俊明陳老蓮，上窺宋元，花鳥梅花尤勝，如百煉精金，
容采奕奕，剛健婀娜，兼而有之。古拙中有生動氣，尤為
人所難能。何君海霞，幼從非厂先生讀書，客歲復拜大千
夫子之門，兼師並學，於界畫尤為專擅，偶仿袁江袁耀筆
法，置之真跡中，雖識者不能辨也。茲值溽暑方消，秋風
初起，兩先生循友好之請，定於八月十四日起，在北平中
山公園水榭，舉行公開畫展五日，于先生出品凡百餘件，
何君亦數十點，皆精細絕倫，非平時所有，淶歟盛矣，爰
為之介。

　　文章分別敘述了于巢相識起因和時間，以及于何師徒二人
的藝術特色，允為公論。就今日研究于何二者藝術成就的文章而
言，大體不出其右。

　　第二篇文章發表在1936年8月13日《北洋畫報》NO.1438，標
題為〈于非庵何海霞兩先生畫展〉：

于非庵何海霞兩先生畫展　巢章甫
　　蓬萊于非庵先生，北平何海霞先生，師生也。于先
生以文藝策名當世，且二十年。書畫篆刻，靡不精好，顧
為文名所掩，然並世畫家，莫不知而敬之。吾師張大千先
生，尤推許焉。先生於畫無所不能，而草蟲花鳥，更所擅

勝。每仿兩宋筆意，神理逼似，生動如飛。題款仿宋道君
皇帝瘦金書，剛健婀娜，與畫筆互相輝映，尤饒佳趣。何
君海霞，初從非庵先生受業，又從大千夫子學畫，兼師並
學，山水尤工，輝煌金碧，畫寫丹青，上之可擬宋之趙千
里，下之則與清初二袁為並茂也。兩先生平素皆不喜作誇
張語，埋頭吮管，積稿盈篋。茲以友好堅約，定於本月十
四日起，至十八日止，在北平中山公園水榭舉行公開展
覽。溽暑初收，才動秋風，讀畫賞花，雅致高情，不減蘭
亭。惜余久病，不克與斯盛會，懷想成夢。綴言為辭，以
貢達者，想所樂聞。

同時刊登巢章甫贈刊之「畫家于非盦繪畫花鳥立幅」。細讀
該文，雖同題介紹，然側重點有所不同，不僅談及了張大千對于
非厂藝術的推許，還對于、何二位的藝術特色分析更為細緻，絕
非泛泛之論。如將二文互為參照，可據此探究史實細節，體味其
中奧妙，也是極有意思的事情。

大風堂門人何海霞是何時拜張大千為師的

譬如前文中「客歲復拜大千夫子之門」一句，自然指的是
1935年拜師張大千，但具體時間為何，則有不同說法。還是在巢
章甫撰寫的那篇〈永安畫展介紹〉──介紹張大千、徐燕孫、于
非厂諸畫家連袂來津合作展覽報導中，有何海霞一段：「何瀛，
字海霞，為大千夫子最近所收弟子。君初工界畫，擬袁江、袁
耀，頗可亂真。自從大千夫子遊，畫風為之丕變，書亦如此。

少年英發，努力學問，較不妄之有口能談手部隨者，天壤之判矣。」論年齡巢少何兩歲，而作勖勉之語，仍是一幅大師哥的做派，「最近所收弟子」說明了拜師先後的時間。

查閱了一下何海霞藝術委員會編《何海霞藝術年譜》[1]，在汪毅先生主編的《1935-1949何海霞師張大千階段》內，記載何海霞早於二十世紀30年代初就在中國畫學研究會舉辦的成績展覽、北平《藝林月刊》上得見張大千作品，特別是1934年9月9日親赴北平中山公園水榭觀看了由張善子張大千昆仲倡議，並由張大千攜該社成員赴北平展出的「蘇州正社書畫展覽」後，對張大千畫作「我有我法」所傳達的雅健氣勢、明麗秀逸的風格、嫻熟的創作技法，乃至用筆、著色、臨古等均十分欽佩，頓萌拜師之意，便托琉璃廠佩文齋裱畫店主人張佩卿說項，並得妙計張懸畫作於店中，以引起有逛琉璃廠雅興之張大千的注意，果然如願以償。1935年「春，何海霞將岳父葉桐善資助的一百塊銀圓作為贄敬，在北平虎坊橋五道廟口春花樓拜張大千為師，時名士管平湖、劉北庵等在座，頗有名響。按大風堂拜門規矩，何海霞行畢跪拜禮，呈過禮金，張大千回饋琉璃廠豹文齋1934年11月印行發售的《張大千畫集》等禮。不久，張大千將一百塊銀圓還給何海霞，並感言：『你送來銀洋，執弟子禮，我如不收，非禮也；現在我還給你，表示師禮，你如不收，亦非禮也。我們都是寒士，藝道之交不論金錢！』此在藝林傳為佳話。」何海霞自己對這段歷史，引為自豪，稱為其藝術人生的重要轉捩點。但這拜師的具體時間是否為春天呢？

[1] 《何海霞藝術年譜》，北京，文物出版社，2008年。

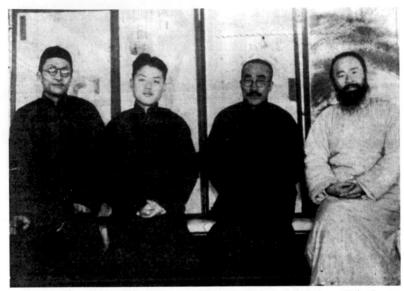

1936年12月在北平稷園開賑濟赤貧畫展會四位畫家（右起）：張大千、于非厂、何海霞、巢章甫

　　據李永翹著《張大千年譜》[2]記載：1935年8月，張大千與張善子昆仲連袂北上，居北京頤和園內聽鸝館，與溥心畬朝夕過從，溥之畫風屬北宗，張之畫風主南宗，北京琉璃廠集萃山房經理周殿侯因而倡「南張北溥」之說，後又由于非闇撰寫成同名文章，在《北平晨報》畫刊上發表，得以在畫壇上不脛而走。9月，「張善子張大千昆仲畫展」在北平舉行。10月，張大千遊河南洛陽龍門石窟及再游華山，並在西安應邀為楊虎城將軍創作《華山山水圖》。同月底，張大千由西安回到北平，積極作畫，準備在北平展覽，並於12月1至5日在北平中山公園水榭舉辦了五

天「張大千關洛紀遊畫展」。

　　從這樣的行程看來，何海霞拜張大千為師的時間不應當在1935年春，而最早當在8月間張大千與張善子昆仲連袂北上時。正與巢文中的「為大千夫子最近所收弟子」說相吻合。

《黃山藝苑歡迎張大千先生茶會留影》的拍攝時間

　　從上引張大千1936年行蹤記載中，又聯繫到另外一則史實失誤的事情，感到有必要借此一併澄清。

　　汪毅先生編著《張大千的世界・聚焦張大千》[3]中披露了一則重要史料：

　　　　張大千對黃山具有開發之功。張大千分別於1927年5月、1931年9月、1935年9月（張大千此次登黃山鮮為人知，從時間上推算，估計與他接受被許世英先生聘為黃山建設委員會委員有關，故當他在11月回到上海時，「黃山藝苑」為他舉行了隆重的茶會）、1936年3月攀登黃山，以追蹤前賢的黃山之路，圓滿他的「黃山畫派最後的集大成者」之旅。對於黃山的開發，張大千曾自述：「（1927年5月）第一次去黃山時，荒草蔓徑，斷橋峽壁，根本無路可行，我帶了十幾個工人去，正是逢山開路，遇水搭橋，一段一段地走，行行止止，向山上去搜奇探險，方便了日後遊黃山的人，才有徑可循」，並認為：「黃山在我

[3]　《張大千的世界・聚焦張大千》，四川美術出版社，2008年，頁50-55。

們這一代，可以說是我去開發的。」（見臺灣謝家孝著
《張大千的世界》第46頁）

　　二十世紀20年代末，他在上海與郎靜山、黃賓虹、吳
湖帆、李祖偉、李秋君、錢瘦鐵、陸丹林諸藝壇名流組織
了「黃社」，號召同道赴黃山采風，對黃山的開發與山道
的維修起到積極作用。1934年12月，他參加了黃社在上海
舉辦的規模空前的「黃山勝景書畫攝影展覽」。此外，為
紀念黃山之遊，他除請友人、著名篆刻家方介堪鐫刻「兩
到黃山絕頂人」的印章，還在徽州胡開文筆墨店定制黃山
紀念墨數百枚，並在墨面題署「雲海歸來」。他曾與其
兄善子作黃山山景畫數十幅送德國，以敦促邦交和宣傳黃
山。鑒於張大千的行為舉措具有相當影響，1935年11月，
「黃山藝苑」在上海舉行了歡迎張大千的盛大茶會，並合
影留下了珍貴一瞬，其中有郭沫若、吳湖帆、李秋君、謝
稚柳、鄭午昌等社會名流賢達。

　　書中插印了這幀合影照片，但若細加追究，同樣產生疑惑：
1935年9月間在北平舉行「張善子張大千昆仲畫展」時作者不在
場是有可能的，只是汪先生的文章中沒有提供更多的張大千此
次鮮為人知登黃山的資料，而那句「故當他在11月回到上海時，
『黃山藝苑』為他舉行了隆重的茶會」不著邊際的結論，卻令人
聯想到當今流行的「穿越」一詞，然而這在從事歷史人物的研究
中恐怕是不相宜的。從配文照片上題識「黃山藝苑歡迎張大千先
生茶會留影　卅五年十一月士騏影」字樣來看，當出自著名畫家
許士騏之手，即是照片前排中央兩女士身後那位著西服紮領帶的

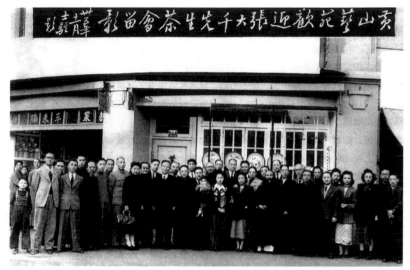

黃山藝苑歡迎張大千先生茶會留影

先生。治民國史研究最基本的常識也會懂得這「卅五年十一月」
指的是民國紀年，即公元1946年11月。除去上引張大千年譜中記
載的行蹤有張氏不在現場的可能外，只要將重點提及的合影者之
一郭沫若1935年是否在國內的史實弄明白，也就不言自明了。

　　實際上，此次歡迎茶會是為慶祝張大千1946年10月4日至30
日在滬成功舉辦畫展而開的。當時上海的各大報刊都有相關報
導，如《申報》「春秋」副刊曾辟有專版報導介紹此次畫展，陸
丹林〈我所認識的張大千〉、鄭午昌〈張大千在近代畫展〉、
許士騏〈賦贈大千居士〉等詩文於此可見之。又據11月24日上海
《申報》一則消息：「名畫家張大千到滬後展覽國畫，陳列中國
畫苑，觀眾極為踴躍，昨日下午三時，黃山藝苑主人許士騏舉行
盛大茶會招待，到有藝術界郭沫若、徐仲年、吳湖帆、鄭午昌、

汪亞塵、王進珊、華林、孫福熙、張充仁等五十餘人，由許士騏
致歡迎詞，盛譽張氏在藝術上精深造詣，與偉大貢獻，並贈言
『縱橫天下一枝筆，五百年來唯有君』。後由郭沫若、張聿光相
繼發言，並合作歲寒三友圖，全體攝影，以留紀念。茶會於五時
結束。」則可確認該幀合影拍照日期為1946年11月23日，地點為
許士騏（1901-1993）所主持的「黃山藝苑」書畫社前。

王青芳的一句話揭示了因畫獲罪被拘的歷史真相

巢章甫久居天津，他的介紹文章發表在天津的報刊上，說明
平津兩地藝術活動的交往極其密切。對北平而言，這樣的畫展宣
傳自不怠慢，「藝壇交際花」王青芳在其主編的北平《京報・藝
術週刊》第三十期（1936年8月18日）中就親自撰文詳加介紹畫
展之來龍去脈，使人感慨藝術家之作人與畫品相輔相成，繼承傳
統美德當與時代發展有機融合。有鑒於此，將全文迻錄於下，自
有可資參考價值：

介紹侍親養疾作畫的于非厂先生　王青芳

于先生非厂，素以書畫篆刻，名於世。蒔花養蟲養鳥
養魚均為業餘以外的娛樂消遣品，其所為文，清新俊逸，
早為士林所傳誦。以致望重一時，中外共仰，譽為今世不
可多得之大藝術家。

北平為文化區域，藝術學府林立，于先生在各校執教
多年，待人以誠，接物以恭，友好無不樂與之交。至對在
校學生，口請指畫，耳提面命，誨人不倦。其於後進，更

複獎勵，不遺餘力。於是從遊者甚眾，課畢請業問教者，其多更仆難數，旁人每以此為苦，而于先生獨對之樂為也。

最近數月于先生謝絕塵事，侍親家居，衣不解帶，湯藥必先嘗。每以體親心養親志為樂，其孝思純篤，殊足令人景仰。昔王祥臥冰，伯魚泣杖，黔婁代死，皆為古人侍親可歌可頌之美說，今人獨斥其為愚孝，不亦謬乎。聞于君孝親之風，此輩真可愧煞了。

自歐風東漸，一般人士大講自由平等，甚至有其子欲與其父來講平等。而今之後生小子，隨聲附和，平等遂為此輩一知半解之人所亂用，卒使倫理掃地，綱常喪失，社會澆薄之風，愈演愈甚，真是一件使人痛心疾首的事。

更進而言，我們知道古來有不少的人，在他們養親時，有種種的方法，使得親心快活，比如老萊子，行年七十，身著五色斑斕之衣，專作小兒戲。以其父母在，不敢言老。

清儒蔣士銓，幼時慈父見背，其母教其讀詩學禮，比及親老，請人繪鳴機課圖一幅，自為文以記其事，他所以繪這幅圖的原因，是表明他現在雖顯宦了，仍不忘慈母當年含辛茹苦教養的事實，今日特作此圖，懸諸壁端，以示不忘其本，此無他，亦在娛樂其親的風燭殘年吧！

于先生在其親臥病中，一面服侍湯藥，終日閉門卻掃，不離左右，藉以散其親不感寂寞之苦，一面取法宋人，臨譜作畫，每成，舉之以悅親心，請其評題得失。這好像一個妙齡的少女，裝扮入時，故意問道：畫眉深淺入時無，好博得悅己者的歡心。我這個比方，雖覺不倫不

類，可知于君孝親用思之苦，亦足以與古人先後媲美了。

新近于君將其侍親中所作之畫百餘幅，並附友人之作，假稷園水榭，公開展覽，以賞故都人士之眼福。其忠於藝術，更足使人取法了。

我和于先生相交多年，知之甚諗。前些日子，我因無辜受冤，身嘗鐵床風味數日。此時于先生眷眷不忘，在《大公報》為文以記之。這種愛護友人之至意，真使我感謝莫銘了。愧我無生花妙筆，不能將君為世人所值得取法的地方描寫出來。今之所言，抑未道其萬一！至其藝術造詣之深，世有定評，所以用不著我畫蛇添足的贅說了。並將于先生在《晨報畫刊》已發表之自我介紹轉載於後，俾便欲知其詳者，得觀覽焉。

文中述及舉辦畫展之緣由，並未提及與何海霞聯合展出之事，可以看出是以于非厂個展為主，何海霞參與展出為輔，或有提攜後進的意思在內。而對友人愛護之至的義舉，在「前些日子，我因無辜受冤，身嘗鐵床風味數日。此時于先生眷眷不忘，在《大公報》為文以記之」句中得到解疑。

在王青芳研究中，相關文章總對其「因畫獲罪」遭到傳訊一事表述不清，在時間上即有「一二‧九」學生運動後與淪陷期間的不同說法。1936年暑期，王青芳偕友人賈仙洲赴天橋居仁里探視病中的賽金花時，賽對王不久前受到拘留事表示極為牽掛：「王先生，聽說你最近也受了些驚嗎？我很擔心，一直打聽著，你一夜即回來，才放了心，越是忠誠熱心的人，磨難越多，你不可因此灰心，凡事仍努力去作，苦心未必天終負，我相信世界上

是有神的。」她這樣探問而安慰著畫家。王青芳用略顯輕鬆的話語回復說：「多承魏太太關念，那不過是一種誤會是了，太不算事。」臨行時，賽金花托王青芳為其刻方圖章，文為「賽金花即是賽二爺」，預備將來為母運靈時，沿途受盤話時所用，並為他人轉求天宮賜福圖一幀。可惜當這方印章刻就時，已是美人長眠香塚旁矣。王青芳被拘留的時間雖然被鎖定在這年的暑期前，但準確的日期還應當從于非厂發表在天津《大公報》上的文章獲取。經過一番查閱，終於在1936年6月16日該報地方新聞欄中發現一則《畫家王青芳被傳，因繪〈抬棺遊行圖〉一幅，在太廟書畫展覽會陳列》消息，原文如下：

【北平通信】故宮博物院太廟分院，近有北平市書畫家陳列作品，舉行平陵書畫展覽會。昨晨公安局長陳希文，前往參觀，在太廟西大殿內，發現有一幅抬棺遊行圖，認為寓有侮辱員警之意，遂飭內六區查究該畫作者，當查出系孔德學校木刻及圖畫教授王青芳之作品，遂將該王青芳傳公安局問話云。

平陵藝術研究社為山東旅平青年藝術界丁雲樵等八十餘人所組成。6月15日這天，第一次平陵畫展在太廟藝術陳列館揭幕，除展出該社會員作品外，並附有指導員孫墨佛、李苦禪、王森然、陳啟民、王青芳諸先生作品多幅，出品中有中畫、西畫、雕刻、圖案、照相、製版等件，內容豐富，陣容強大，引起觀眾的極大興趣。王青芳的兩幅反映愛國情緒的木刻作品參展，同樣引起當局的重視，導致「因畫獲罪」的事件發生。那麼，作品反映

的究竟是何內容呢？

這要簡單追述一下當時的歷史背景：1931年日本帝國主義佔領中國東北後，接著向華北發動了新的侵略。1935年5月，日本政府向國民政府提出了對華北統治權的無理要求，並以武力相要脅，迫使國民政府與日簽定了《何梅協定》，使中國在河北、察哈爾的主權大部喪失。10月，日寇策動「華北五省自治運動」。11月25日，日寇指使漢奸成立「冀東防共自治政府」進而準備成立「冀察政務委員會」以適應日寇「華北政權特殊化」的要求。12月9日，北平大中學生數千人在中國共產黨的領導下舉行了抗日救國示威遊行，反對華北自治，反抗日本帝國主義，掀起全國抗日救國新高潮，史稱「一二・九」運動。這次運動受到軍警進行鎮壓，許多學生被捕或受傷。翌年的三月底至四月初，北平學聯為3月9日慘死獄中之河北省立第17中學高中學生郭清在北京大學三院舉行追悼大會。北京大學、清華大學、燕京大學、朝陽大學等五十餘所院校一千三百多名學生，以民先隊為骨幹，會後抬空棺一具示威遊行，沿途散發傳單，反對國民政府出賣華北與鎮壓救亡運動，行至北池子時遭軍警阻撓沖散，五十四名學生被捕。成為震驚一時的政治事件。北大三院與孔德學校相鄰，王青芳的「萬板樓」就由孔德學校東門洞改建而成，萬板樓主平日大多蝸居於此從事創作；王的家位於孔德學校後身騎河樓內的「蒙福祿館」胡同，與北池子僅百米之遙，極有可能王青芳目睹了慘劇的發生，出於藝術家的憂國憂民之情和伸張正義的社會良知，即興創作出《抬棺圖》，抒發對政府當局的不滿，這與他同一時期的藝術創作主題是相符的。事後王青芳回憶這次經歷時寫到：「那時正是與暴日委曲求全慎重邦交的時期，竟因我刻了兩幅表

現學生愛國情緒的圖面，送到太廟內某大聯合展覽會中去陳列，
是被當局認為「有礙邦交」，將我捉將官裡去，飽嚐鐵窗風味。
除了上述的原因，大概又因為當時一般人總認為木刻是帶有某種
色彩的，同時我這不修邊幅的樣子，也有了連帶的關係，結果經
藝文查校長竭力證明，即將我釋放出來，不過：鐵窗中的風味，
為我添了一部分木刻的材料，這倒是值得快慰的。」[4]他的一幅
木刻《禁》就是以自身囚禁經歷為題材創作的。

　　一砂一世界，一花一天堂。透過被歷史封塵的往事，我們體
會到于非闇與王青芳之間的那份深厚情誼。

王青芳以自身囚禁經歷為題材
創作的木刻《禁》

4　王青芳〈我研究雕刻的動機及經驗〉，發表於《文藝與生活》1946年3卷
　　2期。

于非闇自述畫展

最後，還是讓我們聽聽當事人講述此次畫展的內情，較之旁
人的介紹更加真切，當可引為信史。該文由《京報・藝術週刊》
第三十期轉載，是經過作者事先同意的，有信函為證：

> **青芳先生左右：**
>
> 　　手教展誦，感荷感荷！弟近以學畫所得，敬求指教
> 特假水榭開畫展五日。近正忙於籌備，實不暇再寫文字，
> 如肯將晨報畫刊拙作《自為紹介》轉載京報藝周，弟與兩
> 方，均係友好，當不致有何問題。特復即頌
>
> 　　　　　　　　　　　　藝祺
>
> 　　　　　　　　　于非厂　八月十二日

于非闇先生的畫學論述除去《中國畫顏料研究》、《我怎樣
畫花鳥畫》兩部專著出版外，是否對其散篇進行過搜集整理，囿
於見聞，筆者不知。但對這樣一位舉世公認的近現代著名工筆畫
家藝術理論的發掘整理工作，應當納入與藝術創作（作品集）同
等對待的研究視野，以使這份珍貴的文化遺產得以傳承而發揚光
大。下引之文，能起到拾遺補缺之用，自感欣慰。

> **自為紹介　于非厂**
>
> 　　我這次大膽的將我侍疾家居間涉筆墨的幾幅學習畫
> 兒，經友人慫恿，他們說：「這幾十幅畫，雖不覺得怎樣

好，但是刻苦力學的結果，也不妨拿出來請求當代的鑒賞家賜給一些批評，作為以後求學上的一種參考。何況這些畫雖是很幼稚，但是所用的顏色紙張都不大常見，鑒賞家也或者在這一點上賜予一些再進一步的指導。」我聽了友人的話，我也自覺增加了不少的勇氣，於是我把這幾個月積存的畫，略微整理一下，才定了自國曆八月十四日起，在稷園水榭開展覽會五天，預備著接受人們的指導。在這個當兒，我不得已的說一說我這學畫的經過。我家蓄存的顏料、紙，都有很遠的年代，朋友們有知道我的，差不多都向我要這些東西，在最近的這幾年，被朋友們索要去的，已經有一部分，尤其是張大千，我本來在十七八歲的時候，學習些工筆花卉，五六年的光景，只學會了怎樣調製顏色，怎麼配合襯托，不過在那時，我對於宋人的畫，已有相當的認識。這次家母患痰壅氣閉之症，幾乎發生了大危險，很僥倖的慢慢醫好，在這個時候，我也不敢去釣魚，去聽戲，去找朋友談天，只有在家裡侍疾。那末，在這閒的時候，我把舊顏色舊紙，找出些來，回想我以前所學所見的工筆畫，施粉調朱的畫起來，很經過了些時日。我母親的病完全好了，步履也照常，飲食也照常，而我關在家裡差不多有兩個月，所畫的畫兒，除掉被朋友們叫聲好，拿了去，或是我送給朋友之外，還剩了一二十幅，被朋友們看見，他們才慫恿我公開求教。我想我母親既已轉危為安，或者她老人家還許因此要多活幾十年，那我何妨從此閉門不出，依依膝下來學畫？因此我也不問我畫的好不好，我只是埋頭揮毫，到現在很積成了五六十幅，有很

大的張幅，也有很小的張幅，有極細花鳥，有極精草蟲。
我除了屆時將恭請當代藝術家給予指導之外，現在因為蘊
華先生向我要稿子，我不免大膽的自為紹介，怕是請柬或
有遺漏。

于非闇的母親愛新覺羅氏，病逝於1942年1月15日，去此次
侍疾近六載，雖未達「多活幾十年」之心願，但身後各界名流數
百人紛往宮門口頭條三十八號本宅致祭，隨後移靈宣外南橫街
盆兒胡同天仙庵浮厝，並定3月4日在法源寺開弔，當算是哀榮身
後矣。

《流民圖》的故事在延續……

　　想到這樣一個題目，是套用了欣平著《〈流民圖〉的故
事》[1]結尾處的一段話。而筆者撰寫本篇拙文，想要表達的實際
意思是：對蔣兆和先生的研究應當繼續深入下去。

　　自上個世紀八十年代初，隨著蔣兆和先生的代表作《流民
圖》的數度展出以來，其人文內涵與精神力度依舊不減當年地震
撼人心。他的「為人生而藝術、執著於人文關懷」的繪畫藝術作
為一面旗幟或者是一種精神，
給予當代中國畫壇深遠的影
響，引起了學術界的重新審
視。經過八年的籌備和發展，
「中國美術家協會蔣兆和藝術
研究會」於2007年4月在北京
成立；2009年4月3日至11日，
在中國美術館成功舉辦了「民
生・生民──現代中國水墨人
物畫學術邀請展暨紀念蔣兆和
先生誕辰一〇五周年」展覽，

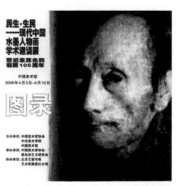

2009年4月在北京中國美術館舉辦
《民生・生民──現代中國水墨
人物畫學術邀請展》圖錄

[1]　欣平著《〈流民圖〉的故事》，中國文聯出版社，2004年5月第1版。

展出蔣兆和先生的代表作《流民圖》以及中國當代實力派畫家七十餘件人物畫作品，引起觀眾的強烈共鳴。近三十年來，有關蔣兆和的研究專著（含學位論文等）及畫冊、全集等，相繼問世，推動了這一研究領域的向前開展。筆者每次參觀畫展、欣賞畫冊和拜讀研究著述時，不時被其作品的藝術感染力所震撼，被其坎坷一生的經歷所感動。惟其生活經歷的坎坷與所處特殊時期、地域的複雜性，方才造就了「一隻禿筆」「為民寫真」的一代水墨人物畫大家。反之，正是由於這種錯綜複雜的歷史背景，以及相關史料和檔案的封塵，也為研究者的評析失當帶來了伏筆。有些專著或研究論文，置基本史料於不顧（是否查閱過這些史料也很值得懷疑），或採取全然否定的武斷態度；或出於為尊者諱而採取有意遮蔽淡化史實的處理方式；或囿於成說對基本史實不做認真探究核實，以訛傳訛甚或妄加杜撰，這樣的研究態度和方法，誠為史學研究之大忌。針對當前學術研究中仍存在重理論、輕史料的傾向，對全面考量人物生平事蹟和藝術思想、創作將產生一定影響，故而對其生平、藝術展開全面深入的研究，也就具有了更加重要的現實意義。現就有關研究蔣兆和先生論著中發現的幾點史實問題，參照查閱史料，略加辨析和徵引，撰此小文，以為研究者參考。疏漏不當之處，尚祈指正。

也談蔣兆和在北平的首次畫展

從目前學界的研究材料來看，幾乎都認同1937年6月12至19日在中央飯店舉行的「蔣兆和繪畫近作展覽會」為其在北平首次舉辦的個人展覽。這並不奇怪，即使僅時隔八年後的評論文章作

《華北日報》1936年7月2、6日刊登蔣兆和藝展報導

者，也記得這是他首次看到蔣兆和在北平的展覽[2]，更何況時隔半個世紀之後，在相關資料短缺的情況下，所見所知所下的結論呢！

　　然而，當筆者查閱到1936年7月上旬北平《華北日報》、《京報》的相關報導後，被學界公認的蔣兆和第一次畫展時間，將面臨改寫。

　　這是兩篇以特訊文稿方式刊登的新聞報導：其一見於7月2日《華北日報》第六版中央位置偏左處，一行「藝術家蔣兆和舉行

[2]　灼灼《記蔣兆和氏》：「在五六年前的一個初夏季節，似乎是在東長安街的一個飯店裏，開了一個畫展，……這便是蔣兆和先生第一次在北京所開的人像個展了。」（北平《三六九畫報》3310期，1945年6月3日出版）

作品展覽」文字及附圖（註腳作《齊白石塑像》的側面圖版）煞是吸引眼球。文稿如下：

【本報特訊】藝術家蔣兆和，精於西畫，對於雕塑，尤所擅長，曾任上海美專西畫系教授，中央大學藝術科授多年，於去秋來平，在東城大方家胡同十五號，組織畫室，從遊者極多。最近，蔣氏應友人之請，集得個人近作數十幅，計有油畫、素描、雕塑等，定於五日下午三時至六時，在大方家胡同十五號，舉行展覽。同時，並舉行茶話會，邀請各界參加，請柬昨已發出。

隨即在6日，幾乎是同樣的版面位置，我們又能看到這樣的記錄：

〈蔣兆和藝展，昨在無名畫社開幕〉

【本報特訊】藝術家蔣兆和，於昨日下午三時至六時，在東城大方家胡同十五號無名畫社，舉行藝展，同時，並邀請文藝界同志多人，舉行茶話會。陳列作品，共分兩室展覽，第一展覽室，為蔣氏個人作品，計分油畫、素描、雕塑等，共五十餘幅；第二展覽室，為學生作品，計分油畫、素描等，共四十餘幅。到藝術界同志王青芳、王石之、儲小石、張丕振、陳啟民、夏承樞、安敦禮等，共三十餘人。首先舉行茶話會，由王青芳、安敦禮、蔣兆和等，分別報告開會意義，並定以後每半月，或一月舉行茶話會一次，歡迎藝術界同志參加。晚七時全體聚餐，直

至十時，始盡歡而散。又該藝展，因昨日天雨，參觀者多
被雨阻，今明兩日仍繼續展覽云。

《京報》則刊登了敦禮〈介紹蔣兆和先生〉短文，向社會推
薦這位南來的藝術家：

> 蔣兆和氏名雕刻家也，北地人士知其名者尚鮮。氏早年居
> 滬，專攻雕刻，尤精繪畫。二十年任上海美術專科學校西
> 畫教授，及中央造幣廠技師。一二八戰起，於槍林彈雨之
> 中，為蔣蔡二將軍畫像，各界交相稱讚，名噪一時。前年
> 之春，漫遊白下，寓徐悲鴻先生宅，開辦工作室，從事塑
> 像工作。計先後塑成蔣委員長戎裝像，總理立像，及其他
> 名人像多件，深為江南人士所讚許。客歲之冬，應友人之
> 邀，來平遊覽，曾為齊白石翁塑成胸像一座，神采奕奕，
> 允稱傑作。蔣氏現開設畫室於東城大方家胡同十五號，廣
> 招生徒，指導後進，諸生在其畫室每日工作達六小時之
> 久，咸由氏親加指導，從無倦容，故從其遊者甚眾，成績
> 已斐然可觀也。

蔣氏於1932年冬為淞滬抗日將領蔡廷鍇、蔣光鼎所繪油畫肖
像，曾由上海良友出版社大量印刷發行全國；1934年春在南京為
國民政府徵集孫中山銅像，曾居住在徐悲鴻寓所，這是早為人所
知的事情，而此期還為蔣委員長塑過戎裝像，前所未聞。想來當
年在南京中央大學藝術科從徐悲鴻學習繪畫的安敦禮，是不會言
而無據的。此說可為蔣兆和早年雕塑創作內容添一史料也。

　　以上史料表明，在蔣氏到平不及一年間，故都友人就援手幫助他在畫室中就地舉辦小型作品展，這種採取師生合展形式舉辦的展覽，一方面說明教師的藝術水準、學員的受教成績，他方面也起到為畫室招生廣告宣傳的作用。自然，這樣的舉動本身也能體現出主辦者們因經濟的拮据，租不起正規的展覽場所之實況；蔣氏首次向北平藝術界展出的五十餘件作品內容，因未見展品目錄或品評文字留存，有待進一步查考。但從提早刊登的為齊白石塑像圖版來看，或許有此作在內吧？在那兩間面積不算寬闊的平房裡，容納著冒雨而至的三十幾位藝術界人物，想必也有一番熱鬧的景象。他們的出現，對初來乍到還未站住陣腳的窮畫家而言，是何等的鼓勵與支持。至於那每半月或一月一次的茶話會，也許是對外國藝術沙龍形式的一種憧憬和模仿，對這些窮畫家們而言，恐怕僅僅是留存心頭的一種難以實現的美好願望吧。正是故都北平所釋放出來的包容胸懷，有了這樣一群以藝術為生的畫家們的人脈關係，使得蔣氏隨後離平赴川、半年後再次返京的理由，得一新的索隱。

再現挖補前的代表作《賣報童》

　　蔣兆和的代表作之一《賣報童》，創作於1936年12月25日「西安事變」和平解決之日，時值作者居重慶，目睹民眾慶幸此事結局，紛紛搶購報紙，上街遊行，希望政府抗戰之動人情景，遂以紀實手法，通過報童叫賣形象和叫賣之口，表達自己對時局的看法和擁護抗戰的態度。這幅繪於包裝紙上的即興畫作，主題突出，筆墨流暢。原題識為：「呵，要快看好消息，蔣委員長脫

了險。兆和寫於渝市。」該作曾在1937年6月間於北平中央飯店
大禮堂舉辦的「蔣兆和繪畫近作展覽會」中展出，受到參觀者的
矚目。然而，至今我們看到收錄畫集或相關研究著述中的這幅代
表了作者由油畫向水墨人物畫轉型期的作品，多是將題款中「蔣
委員長脫了險」一句挖補之作，不免深感遺憾。對於此舉有兩
種說法：學者劉曦林稱：「50年代，因恐政治運動所累，將末句
從原畫挖去。」[3]而欣平則認為係北平淪陷之初，為躲避敵偽搜
查、迫害而為之：

> 面對《賣報童》，半年前與現實一起共鳴和燃燒的激情現
> 已成記憶，當下的現實是那樣的嚴酷，冷峻得徹骨，他自
> 己現在煢煢子立，形影相弔。人性中畢竟是有脆弱的一
> 面，他感到了無助的擔憂。他琢磨畫上題詞的下半句「委
> 員長脫了險」，日本兵看見了，會不會……？他越想越緊
> 張，怎麼辦？撕了？燒了？絕對捨不得。他要保存這幅
> 畫。他必須馬上設法，說不定明天就會來搜查。匆促之中
> 不及多想，他急中生智，小心地把畫浸濕，揭掉裱糊的紙
> 層，輕輕地把「委員長脫了險」那幾個字挖去，撕一條顏
> 色、質地與畫紙相仿的紙補上去，再刨一刨毛邊。重新揭
> 裱過的《賣報童》上挖補的痕跡不太明顯。題詞剩下了半
> 句：「啊，要快看好消息。」一幅得意之作迫不得已被改
> 動了。[4]

[3] 劉曦林著《中國名畫家全集·蔣兆和》頁26註腳，河北教育出版社，2002
年3月第1版。
[4] 欣平著《〈流民圖〉的故事》頁22，中國文聯出版社，2004年5月第1版。

解開這個謎團的手法並不複雜，只要查閱一下1941年作者自費出版的那冊由容庚題簽、齊白石等題詞、撰自序兩篇之《蔣兆和畫冊》第一集就可以明瞭，畫冊目錄中作品項排列編號20者，正是署名《賣報》的這幅作品，那上面的題識文字，分明已經挖改修補過。

蔣兆和的這次近作展覽，是他抗戰前規模最大的一次個展，當時平津報館也為配合畫展做了廣泛宣傳，刊發了作品圖版和評論文章。

《京報》（12日）稱：「名藝術家蔣兆和，出其最近作品一百餘件，在中央飯店西餐部大禮堂，舉行展覽會，自今日起至十九日止共展覽一星期，蔣氏初自四川歸來，目睹川中慘狀，故此次所有作品，多半為描寫四川災民生活，藉以喚起世人同情，踴躍救濟川災云。」

《華北日報》（13日）報導畫展開幕情景：「藝術家蔣兆和，最近自四川來平，攜來西畫近作七十餘幅，計分寫生、素描、及油畫等三種，自昨日起，至十九日止，在東長安街中央飯店，舉行公開展覽八日，昨日下午三時正式開幕，到各界觀眾陳綿、孫福熙、王青芳等約三百餘人，由國畫家楊伴墨、李長楫等擔任招待，並負說明之責。觀眾對於蔣氏所作，均極讚賞，今日為星期日，預料前往參觀者，當更踴躍。」

評論文章有幻雲〈怵目驚心一畫展〉、彥〈蔣兆和畫展參觀記〉、賈仙洲〈災庶福星蔣兆和〉、仲翁〈看蔣兆和先生畫展後〉、王青芳〈蔣兆和作品介紹〉、吻玉〈介紹蔣兆和先生〉等。天津《北洋畫報》刊登了蔣兆和展覽作品之《縫窮》、《賣小吃的老人》、《爸爸挑水我賣線》等作品，《天津商報畫刊》

則發表了由王青芳贈刊的畫家蔣兆和作品（即《賣報童》），使
這幅令人期待的作品原貌，終於在消逝半個多世紀後重現於讀者
的眼前。

展期八日，參觀者共兩千餘名，
其中多為中外文化界教育界人士。這
在當時算是極為成功的畫展了。難怪
作者在接受記者採訪時表示：此次展
覽精神的收穫頗多，擬暫不離平，並
擬於八月間，假中山公園再舉辦一次
畫展。報上也刊登消息：蔣兆和畫室
定於七月五日開班。但，好事多磨，
隨著盧溝橋事變爆發，畫家的夢想隨
著隆隆炮火和日寇的鐵蹄踐踏而來，
陷入迷茫。

蔣兆和作品《賣報童》

北平淪陷期間的美術活動及佚文

針對北平淪陷期間的美術活動研究，長久以來一直受到意識
形態的干擾，研究者對相關問題的認識尚存一定局限。由於觀
察思考問題的角度不同，產生結論後的分歧在所難免。令人欣喜
的是，這樣的一種現象到了新世紀初期，隨著文藝政策的逐步調
整和藝術史學觀的轉變，學術界對北平淪陷區美術活動作了重新
審視，給予較為客觀公正的評述：

在北平淪陷八年的日子裡，曾經相對自由的北平美術界被

　　迫進入殖民文化統治時期，五四以來形成的現代美術格局
既有所延續，也發生了演化，其最大變化是日本侵略者通
過文化藝術進行奴化教育，以「興亞」和「中日親善」為
名舉辦「興亞美展」，預圖製造表面繁興，並以「尊重漢
文化」為策略，設各種名目籠絡中國美術家，利用美術
做侵華反共宣傳，以助其在「治安強化運動」中「肅正
思想」，但北平美術家絕大部分頑強操守民族氣節，不
曾泯滅其民族自尊。有不少美術青年投奔抗日前線；兼事
教育之美術家不甘為奴，部分隨校南遷；困居北平者，身
為「亡國奴」，但內心深處不肯屈服，或杜門謝客潛於民
族藝術之研究，或不與日偽合作而遭迫害，或以藝術直面
人生，揭露戰爭災難，寄予渴望光復，渴求和平之情懷。
北平的畫家們經八年磨礪，證實了他們祖祖輩輩賴以繁衍
生息的民族凝聚力，使他們不僅未被異族惡魔所吞噬，而
且以壯麗的實績寫下了與所謂「大東亞共榮圈」抗爭的篇
章，證實了中華民族文化之整體不可摧毀的生命力，此正
一民族、一國家萬劫不亡之精神支柱。[5]

　　基於這樣的一種認識，本著對歷史負責的精神，我們再來
探究蔣兆和在淪陷期間參與的美術活動，一方面可以補充作者履
歷，充實年表史料；他方面將會加深對其人生觀、藝術創作觀的
瞭解。茲就筆者所查見的相關資料，撮其重要者，開列如下：

[5]　北京畫院編《20世紀北京繪畫史》第四章〈抗戰時期的北平繪畫〉
　　（1937-1945），人民美術出版社，2007年9月第1版。

　　1938年5月下旬，京華美術學院校董教授在水榭舉行書畫展覽，張大千、邱石冥、齊白石、蔣兆和、吳光宇、周懷民、黃賓虹、汪慎生、趙夢朱、周養庵等作品出展，全部共售一千二百餘元，其中齊白石、蔣兆和、吳光宇、周懷民各二件。

　　1938年9月19日至25日，在稷園（即中山公園）舉辦之中日美術家會同油畫展覽會，參展作者三十名，中方參展畫家有嚴智開、衛天霖、王石之、郭柏川、林乃乾、張劍鍔、蔣兆和、劉榮夫、張秋海、曾一櫓、關廣志、李瑞年、陳啟民、郭志雲、劉風虎、李永海、熊唐守一、魏石凡等。其中「以蔣兆和所繪之人像最令人歎為觀止，《換取燈》、《小姑娘》，幾凝活人現於紙上，較攝影所得又精神多矣。」

　　1938年11月7日至9日，蔣兆和西畫展在燕京大學舉行。計有油畫、水彩、木炭、素描等五十餘件。參觀人數達兩千餘，極得好評。

　　1938年11月14日至15日，京華美術學院十五周年紀念，特展覽中西畫成績。展覽出品，計校董黃賓虹、周養庵，教授吳鏡汀、吳光宇、趙夢朱、汪慎生、周懷民、蔣兆和、張劍鍔，校友張振仕、龐曾瀛、劉錫永、田世光等。

　　1938年11月，漫畫展參加者有蔣兆和、于墨林、傅敬儼、曾一櫓、張志遠、譚正曦、陳緣督、汪慎生、壽石工、張大千、王青芳、侯子符、楊伴墨、楊景濂等，作品約五千餘件。「五日間，售出畫品，兩萬餘元，空前盛況，為近年所未有。」

　　1939年1月1日至4日，藝術研究社在中央公園董事會舉行展覽會。該社導師蔣兆和（西畫組負責人之一）、于墨林、李苦禪、楊景謙、侯子符、楊伴墨、王青芳、傅敬岩、王美沅、李繡

珊、陸鴻年、饒煜林、郭大鐘、王井西及社外張大千、羅澤農、
邢蓮溪等，共展出作品一百五十餘件，極為精彩。「參觀者尤為
踴躍，出品大半為人購去。」

1942年9月30日，第四屆興亞美展太廟隆重揭幕，展出作品
四百餘件，蔣兆和有國畫作品參展。

1943年5月22日，經華北美術界中堅王石之、蔣兆和、梁
津、傅嵩楣、竇宗淦、王仲、陳金琨、吳一軻、穆家麒、李大
成、孫之俊、譚沫子等發起組織，華北美術協會舉行成立大會，
通過簡章，並推舉負責會務人員，計理事王石之、蔣兆和、孫之
俊，總務幹事吳一軻等。「該協會之成立，乃以民眾團體之組
織，完全為發揚東方美術，並期達成國際間美術之交流。」

查蔣兆和年表1939年項內：「兼任北平藝專圖案系素描教
師，至1945年」。[6]而筆者據1938年11月14日的《晨報·藝術週
刊》第二期「藝壇報導」中對蔣兆和介紹文字內，就已有「蔣氏
歷任國內各大學藝術科教授，對於藝術教育，尤有研究。現執教
於國立北京藝專，每日於教授課餘暇，仍努力作畫，孜孜不倦」
之記載。辦刊者係蔣氏友人，恐不至於誤植。參照同時期相關檔
案資料，蔣兆和於1938年任教「國立北京藝術專科學校」圖案系
的史實，應可確認。

6　劉曦林著《中國名畫家全集·蔣兆和》第218頁。在〈蔣兆和論藝術〉前
　　列《蔣兆和藝術年表》中，標明為「1938-1945年在國立北平藝專、京華
　　美專任教。」尹成君《蔣兆和生平年譜》入1939年項內，見《栽種一根
　　生命的樹子——蔣兆和藝術研究》附錄，文化藝術出版社，2010年11月
　　第1版。

　　另有文章稱蔣兆和作品很少在展覽會中出售，可能依據《蔣
兆和畫冊・自序二》中作者自道「素不賣畫」一句而來。從上引
資料中可知實際情形並非如此，即使是遭遇「被出售」。

　　至於蔣兆和赴笈東瀛舉辦畫展的時間及歸國後所發表的言
論，以及時人發表的有關評介蔣兆和其人及藝術的文章等等，也
有進一步發掘、分析和研究的必要。

　　筆者認為上述材料中的蔣兆和在燕京大學舉辦西畫展一項，
很是值得重視。理由為：一，這是目前所知他在北平淪陷時期內
唯一的個人展覽（自然不含赴日舉辦畫展）。二，展覽結束後，
蔣兆和應邀在該校舉行講演，講題為〈什麼是藝術〉。對於藝術
與人生之關係，以及藝術家應有的認識與態度等，闡發極詳。該
演講稿經作者校正後，發表於1938年12月12日北平《晨報・藝術

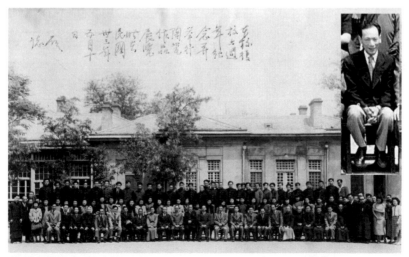

國立北京藝術專科學校複校六周年紀念並舉行陶瓷作品展覽時合影，前排坐
者右八為蔣兆和（1944年）

週刊》第六期。查劉曦林編《蔣兆和論藝術》一書不見收錄，當
是目前所見蔣兆和最早的一篇談論藝術的文章，相信對深入研究
作者的思想轉變與藝術發展觀，有著重要的價值。茲不顧篇幅已
顯冗長，再做次文抄公，恭錄於後，想必會得到編輯和讀者的諒
解吧。

什麼是藝術？

什麼是藝術？藝術究竟是作什麼用的？這問題，好像
很不容易解答。如果從字的表面來講，那麼，「藝」者技
也，術者法也；以吾人敏慧的心機，而表現美術的方法，
據物象之形色，而顯出生命之精神。這種解釋，雖不能算
錯，但未免太簡單了。因為藝術的意義既很廣闊，同時，
功用又很偉大，對於國家、民族，以及社會，都有莫大的
關係。藝術不但能夠發啟吾人之思想，且能促進國家之文
化，代表民族之優劣等，藝術是一切情感的表現，一切生
命的靈魂。我們要想知道一個國家的文明，民族的優劣，
只看他的藝術作品，就可以明瞭了。

不過，世界上的各個國家，因為文化和歷史的不同，
同時，加以思想的變遷，時代的演進，一般藝術的創造
者，就形成了種種的派別。因此，吾人對於藝術，不求甚
解，而亦不可解。況且人類的思想，各有不同，時代的演
進，又頗複雜，吾人對於藝術的觀念，不免有些神祕。以
為他是哲學，是詩歌，又似乎是幻想的，超然的，不可思
議的東西一樣，這也就因為是思想和時代的轉變，而形成
了藝術上的各種派別的關係，如中國畫，自唐宋迄今，每

朝均有幾位傑出的畫家，各具風格，自成一派。尤以西洋
藝術的派別，為最繁奇，如十九世界以前的古典派、寫實
派，後來的印象派、野獸派等等。藝術的派別，既是如此
分歧，而吾人欣賞藝術，也就頗為不易。所謂藝術大眾
化，就更不可能了。尤其是中國的藝術，多少年來，和民
間隔離很遠。因為中國畫，自唐宋以後，向來是重超然的
表現，神韻的象徵，偏於寫意，而不寫實，非是胸中據有
丘壑，有所懷抱的人，不能有此超凡入聖的表現。同時，
這種藝術，也非是士大夫之流，文人逸士之筆，不能玩
味。至於庸夫俗子，民間大眾，就沒有鑒賞的可能了。因
之，藝術究竟是作什麼用的，什麼是藝術？對於吾人，未
免就成了一個莫大的疑問了。

　　吾人學習藝術，往往苦於不得其門而入；同時，派
別既分歧，更不知何所適從。往往為各類派別所惑，以致
將自己的天才、情感、個性等，完全埋沒，一世也不能發
展。結果，只能追隨於前，步人之後，既失去自己的情
感、個性，則永無新徑可尋，又豈有藝術的表現？吾人研
究藝術者，如果陷入此境，其不以為自憐耶？

　　藝術既是一切情感的表現，一切生命的精神，而情感
與生命，又都與時代的現實環境，有著絕對的聯帶關係，
所以無論是在任何派別之下，如果要表現自己的真情感，
真精神，那麼，就不能不站在時代的路上，抓住現實的環
境。無論是文學，音樂，戲劇，都是一樣。如果一個純粹
的作家，沒有現實的環境，就沒有他自己真實的情感，那
麼，也就不能有熱烈的情趣，像火焰那樣照耀在一般人的

眼前。所以藝術之能感人至深者，是須要有現實的環境，
來表現出真實的精神，活潑的生命。否則是不會給人們以
深刻的印象與同情的。

　　因為藝術既與國家、民族、社會有莫大關係，所以他
是需要一個現實環境、時代的精神，來表達他的使命的。
雖然藝術並不是作任何的工具，然而他的生命，卻是絕對
的產於時代的環境。因為藝術的創造者，不是以往，亦並
非未來，僅僅是他目前的情感，他所看見的，是些什麼，
所感覺的，又是些什麼。只要他能忠實的描寫出來，自然
會給人們以真實的同情，與充分的安慰。所以藝術之能代
表一個國家的精神，民族的優劣等，皆因其真誠忠實，無
絲毫假借空虛，反映出一切的真理，光明燦爛，如日月之
照耀於宇宙，而使人們朝夕所追求的，也就是這個燦爛的
真理。所以一個藝術的發達的國家，可以看出人民的自
然，活潑的情趣，處處都表示有生的精神。一般所謂高尚
文明的國家，恐怕絕不是僅僅靠著科學的發達，物質的充
裕，所能成功的吧?!

　　至於情感，又從何而產生呢？因為吾人有思想，有靈
慧，思想與靈慧，又是產生於外來的環境。吾人既不能單
獨的存留於社會上，勢必要有多方面的接觸，在這多方面
的環境中，覺得苦或是樂，於是就產生了情感。做一個簡
單的比喻，例如：打你則痛，罵你則恨。如果打你罵你，
你都不覺得什麼呢？那末，你還是不能單獨的生存著，你
總要找著你精神上的寄託。所以我們可以看出一般修仙成
佛的和尚們，雖然並不需要怎樣一個現實的環境，可是也

不能不算是一種情感的美現吧?!

在藝術的觀點上，我們認清了是由真實的情感構成的，而情感又是由時代的環境產生的，那末，藝術就是一個時代的表現者了。從某一個時代的藝術中，我門可以看出某一個時代的思想與情感，究竟是怎樣的精神。譬如在原始時候的人們，是茹毛飲血，穴居野處，洪水猛獸，弱肉強食的時代，簡直說不上甚麼思想與文明。後來出了黃帝，才有國家，才有政治，使人想有一個組織，因為要使這組織堅強穩固，所以作詩書，訂禮樂，治生理，漸漸的進化到了現在。今日的文明，今日的幸福，也不是偶然的。經了數千年來的變化，各方面的演進，在每一朝，每一代的過程之中，都有一個真實的環境，時代的精神，因之，才產生了藝術的情感。

當唐宋之時，人民都是很古樸的，宗教的信仰，也最深強，而藝術上的描寫，自然也是很忠實。流傳至今的許多佛像人物等，都是慈祥的面孔，敦厚的表情。就是畫一幅花瓶吧，對於線條輪廓，也是非常規整的，而沒有一絲苟且的地方。至後來幾代，見見的就大不同了。因為環境與思想上的變遷，受不了一切的約束，繪畫的風格，固然另有趨勢，這也由於國家的安危，人民的苦樂，各種不同的情緒使然，於是就造成了藝術家的筆墨，如奔放，蒼茫，雄健，清秀等等的筆觸，其表現之超然，寓意之抽象，都不外為氣韻生動，以象徵一切萬物，而很少將萬物的形體，以寫實的方法描寫出來，只憑主管的感覺，而不重可觀的同情，施以神韻的技巧，來表現個人的情趣，這

也就因為是時代的演進，人們的思想，隨著複雜的一種現象。所以中國畫，漸漸的脫離了一般人們，而不用意使人瞭解，欣賞，其原因也就在此。同時，文藝的頹落，也未嘗不是因為這個原故。

中國一般的藝術家，向來是孤僻自信，清高自賞，彷彿不屑與庸夫俗子往還，隱居山林，怡然自得，當窗明几淨的時候，則鋪紙揮筆，一洩胸中的懷抱，怡然自得，與世無關，於是藝術和一般人們，自然就隔離開了。再有一般俊秀之士，因為命運乖違，有志不能達到，或因事業失敗，退隱苟安，於是就寄情於詩琴書畫，以資修心養性，這些都不是為藝術而藝術。不過，大家如果都這樣的作起來，藝術還有發展的一天嗎？

凡是民間大眾的藝術作品，無一不含有深刻的人生意味。在國家太平的時候，人民都安居樂業，度著快樂的生活。在歷史的過程中，我們已看見了許多這樣的圖畫，如田家之樂，播種的農夫，牛背上的牧童，高山幽徑樵夫，寒江獨釣的老叟，夕陽映照的茅屋，窗前紡織的婦孺，這些是怎樣安閒的做著他們的工作，又是怎樣顯示出一個農業立國的國家！然而這些情景，現在都已經過去了。因為自從海禁大開，新文化的輸入，將我們數千年來靠以統治的文化、禮教、經濟等，都打破了。所以農村破產，民不聊生，老弱貧病，孤苦無依，這許多現實的情景給予我們是怎樣的一種情感呢？而給予藝術的路上，又該是怎樣的一種趨勢呢？我不知道我們中國目前的幾位自命為文藝復興的大師，尚在那裡畫幾幅風景，或幾張走獸，而眩耀於

一般達官顯者之前，是否可作文藝復興的基礎？誠一大疑問也。

讀富家珍學籍檔案

一

　　中華人民共和國文化部「2012年全國美術館館藏精品展出季」項目之中央美術學院美術館館藏國立北平藝專精品陳列（西畫部分），自2012年11月27日開幕以來，通過各種媒體的宣傳報導，得到眾多美術愛好者和研究者的關注。筆者曾見到公交、地鐵站臺旁張貼的展覽廣告，又應朋友的極力推薦，曾專程前往該館四層展廳參觀，確實感到不虛此行。雖說當今畫展中配合文獻資料和視屏播放的方式已經較為普遍，但就「北平藝專」這樣的具有學術研究性質專題展，恐怕還是有史以來的首次，除去經過不同程度修復後展出的自1918年建校以來的藝術家留下的30餘幅珍貴佳作集體亮相帶給觀眾的視覺震撼之外，相應的校史檔案、紙本圖冊的配合陳列也是難得一見，視屏訪談中有徐悲鴻長校時期國立北平藝專教師戴澤、學生靳之林先生深情回憶往事的畫面，更是令人感慨萬千。作為中國第一所由國家興辦的美術學校，曾為中國現代美術史上重要的思想文化陣地，然而遺憾的是，長久以來，北平藝專的形象遠沒有被廓清，歷史意義遠沒有被認識。「更為遺憾的是，關於它的歷史資料、文獻、檔案、作品、實物的收集整理，更是匱乏到幾近蒼白。此次國立北平藝專精品陳列展，或許能喚起人們對北平藝專和它所承載的那段歷史

的關注。」這正是策劃、主辦人的用心所在。[1]

筆者注意到展品中有幅淪陷時期（偽）國立北京藝術專門學校（1938-1940）學生富家珍留校作品《女人體》，當為畢業前夕課堂習作。該作構圖飽滿，色彩沉穩，用筆簡約，採用勾勒輪廓線的方式，既有歐洲野獸派的畫風，也有中國畫線描的影子在內，雖經

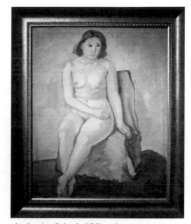

富家珍《女人體》（81×63.5cm 布面油彩1939年）

重新安裝畫框，但原框痕跡顯露，留下歷史的印記。同時伴有一幅風格相似的「佚名」作品參加陳列，於此看出展出者的嚴謹認真的學術規範。這兩件作品與展櫃中陳列為數不多的幾件同一時期教員名冊及富家珍的學籍檔案卷宗，構成了支撐開啟研究之門的重要史實依據，看慣了中國現代美術史研究以「解放區」「國統區」為理論框架進行分割，如今增加了校史沿革中「淪陷區」的介入，應當是一種觀念轉移和學術研究上的突破，意義重大。實際上，無論從當時的執政者對該校辦學的重視程度、辦學的宗旨、辦學的時間和地點、辦學的課程設置和師資延聘、教學成果展示，還是師生在藝術界（主要是華北地區）的影響力，都在延續著建校以來的體制甚至規模，可以看作是「國立北平藝專」發展沿革不可斷裂之脈絡，儘管在以往被人們認為是段蒙辱的歷史

[1]　〈北平藝專：一段沒有定稿的歷史〉，2012年12月29日《北京晚報》。

而極力採取回避和遮掩的態度處之。換言之，隔斷了這條脈絡，將意味著屏蔽掉一批曾經就教就學於該校的現代著名藝術家的歷史，也勢必產生出一些形象模糊、歷史含混、史料匱乏、研究乏力、著述寥寥的研究現象，當「你把歷史弄清楚以後，你就發現後來有無數的騙子」[2]，要做到尊重歷史，正視歷史的存在，就必須面對歷史的遺存，做嚴謹細緻的發掘、鑒別和評價工作，通過進行深入的史料發掘，來盡可能地復原歷史現場，留後人以信史，作為鑒古知今、開闢新境的借鑒。

曹慶暉先生〈主線、主流及其他——看央美美術館藏北平藝專西畫作品想到的〉[3]長文中，對辦展宗旨、北平藝專沿革、畫家及展品介紹有詳細的論述，在分析了參展作家作品中主要來自以取法歐洲特別是法國學院為主要途徑的群體——如徐悲鴻美術教育學派——最終在北平藝專成為主導力量的同時，也清醒地認識到，僅憑這一部分師資並不能完全勾勒北平藝專西畫引進與實踐的全部輪廓，更不能因此而遮蔽北平藝專沿革史上日本留學生的功績：「實際上，五四時期北京美術學校的初創、30年代上半期國立北平藝術專科學校的中興、抗戰時期（偽）國立北京藝術專科學校的延續，離不開留日回國的美術青年致力於西畫引進與實踐的努力，而他們經由日本美術學校轉引的西洋畫法與畫風，較之赴法留學生經由法國美術學校所引入者而言，相對偏於西洋畫在十九世紀後期形成的新傳統，即印象、野獸派等現代流派構成的傳統，但總體上依舊未出寫實的範圍。有關這一點館藏國立

[2]　李暢著《永不落幕》第283頁，中國戲劇出版社，2012年12月。

[3]　曹慶暉〈主線、主流及其他——看央美美術館藏北平藝專西畫作品想到的〉，發表於《藝術》2013年第5期。

北京藝術專科學校學生富家珍1939年所做《女人體》是一個極為
重要的證據，據作品背後保留的原簽顯示，這件富有野獸派傾向
的人體作業的輔導老師──也是富家珍日後的夫君──恰是曾留
學日本東京美術學校西畫系、一直讀到研究科的林乃乾（1907-
1992）。但比較遺憾的是，目前中央美術學院美術館所藏北平藝
專西畫中並不能有效反映赴日留學生對西畫引進和實踐的步履，
除了1934至1937年留學私立（東京）日本大學、1946年被徐悲鴻
聘為國立北平藝專副教授的宋步雲在1947年創作的一件《白皮
松》外，再無其他留日的屬於藝專沿革序列上的師資作品，館藏
中並無王悅之、嚴智開、汪洋洋、衛天霖、王曼碩等曾赴日留學
的北平藝專教師作品遺存，就好像他們從未存在一樣。」如此看
來，開展對淪陷時期（偽）國立北京藝專校史及任教就學師生作
品、資料的徵集、保護、整理，更是亟待相關機構和研究者共同
立項解決的課題。

二

　　1937年「盧溝橋事變」爆發後，國立北平藝專部分師生在校
長趙太侔帶領下南遷湖南沅陵，於1938年6月間，奉教育部令與
杭州藝專合併為國立藝專。留平師生經過近九個月的課業停頓
後，舊生百餘人於1938年4月初陸續返校報到，遂由日本顧問領
導下的偽「中華民國臨時政府」教育部責令恢復開學上課。先讓
有著留日學習美術經歷的原雕塑系教授王石之接替國立北平藝術
專科學校保管處主任，不久正式聘用為校長。校內組織仍照以前
該校組織辦理，設秘書處，由張鳴琦任主任，下分文書股，由周

穎夫任股長，會計股由張士弘任股長，事務股由喻項坡任股長；
教務處由邱石冥任主任，下分註冊教具股，由劉君衛任股長，圖
書館館長一職由黃賓虹兼任。職員在京者（改北平市為北京特別
市），繼續錄用，以資駕輕就熟，辦事便利；經費方面，尊前規
定，無大出入；學科方面計分繪畫科、雕塑科、圖案科三組，繪
畫科下並分中國畫、西洋畫兩組。各組之教授及講師，經校長慎
重遴聘，有繪畫科國畫組教授黃賓虹、張大千、溥心畬等，西洋
畫組教授衛天霖、專任講師林乃乾等，雕塑科教授為王靜遠等，
圖案科為專任講師李旭英等，為研討日本之雕塑及圖案起見，還
聘請日本籍教授北原鹿次郎、鹿島英二兩位。

　　鑒於原西城京畿道舊校址已被日軍佔用，乃仍暫在阜成門
外臚市口成達中學，因所有房舍光線不適用於作畫，需要全部加
以改建，然而非短時間內所能竣事，乃又呈請教育部，准在西直
門內井兒胡同五號前育德中學舊址為校址。其間，曾一度借用和
平門外後孫公園五號京華美術專門學校作為臨時校址，辦理學生
註冊事宜。旋又因育德中學舊址交通不便、教室不敷應用等原因
呈請教育部在城內另覓校址，最終由教育部劃撥位於北總布胡同
原北京大學商業學院舊址為辦學新址的時間，已經是在該校開學
三個月之後的事情。因私立文蕭小學佔據商業學院舊址不去，曾
由教育部總長湯爾和簽署訓令北京特別市教育局出面協商辦理接
收，井兒胡同校址則由教育部立師資講肄館移入使用。

　　北京藝專正式開學的時間為1938年5月10日，沒有舉行任何
儀式，即日上課。報紙上刊登了《藝專通函啟用印信》的消息，
通報了奉教育部第三零六號令派王石之充國立北京藝術專科學校
校長，及教育部第三一一號訓令就該校「國立北京藝術專科學校

鈐記」、「國立北京藝術專科學校校長之章」啟用事照知各機
構。隨後經教育部核准後公佈實行《國立北京藝術專科學校組織
大綱》，凡十四條，明確「根據中華民國臨時政府教育方針，以
養成藝術專門人才為宗旨。」以後又經修訂為十六條，增添訓育
主任諸項。

　　這一年的招考新生八十名的時間為7月中下旬。因連日陰
雨，交通不便，該校特在東城米市大街青年會內設臨時報名處，
想必東總布胡同新校址的擇定已在籌劃之中了。考試日程為：8
月1、2日體格檢驗；5、6兩日筆試國文、外國文、數學、生物、
歷史、地理、石膏炭化、毛筆畫、鉛筆畫等。各科的試題也在當
時的報紙上公佈過，如國文試題作文部分有：（一）業精於勤；
（二）圖畫為百工之母；（三）文學中之唯美主義與唯用主義比
較論（以上三題任作其一）。常識部分：（一）何謂四史、五
經、六書；（二）詩與詞不同之點安在？（三）賦之起源由於何
種文體？（四）何謂公安派？（五）漢志分諸子為十家，其名家
之代表者為何人？古漢語譯為白話：「濟大饑黔敖為食於路以待
餓者而食之有餓者蒙……可去其謝也可食。」可見當時教育傾向
及美術學府對錄取新生文化修養要求之一斑。

　　8月中旬本屆招考各科一年級新生竣事後，鑒於該校因要求
轉學之學生甚多，遂就所餘之空額，於9月初開始招考二年級編
級生九名，計繪畫科西畫組三名，雕塑科二名，圖案組四名，並
於23、24日進行筆試，26日口試。

　　富家珍考入國立北京藝術專科學校繪畫科西畫組正在此時。

三

　　配合作品展出的有關富家珍學籍檔案計有「國立北京藝術專
科學校招生表格履歷表」、「國立北平藝術專科學校學生學歷總
表」兩份，細讀之後，可以大致瞭解她在國立藝專就讀前後的個
人信息、求學經歷、學業成績等，通過這些信息進一步查閱文獻
資料，更可以延伸至對其受家庭環境、學校教育、受業教師、參
與藝術活動及創作諸方面的探求，從另一方面折射出不同政治環
境下美術教育、藝術活動對一位從藝者產生的深遠影響。

　　有關富家珍生平介紹的文字資料並不多見，收錄多種名人
辭典中的詞條依據主要參考了富洪〈富家珍傳略〉一文[4]，從中
得知她1917年生於北京，滿族鑲黃旗，祖上為富察氏。父親富榮
泰，伯父富華豐，係清朝最早一批派往日本的留學生，[5]具有維
新思想。由於富家珍從小酷愛美術，不惜重金聘請名家衡平、曾
一櫓培養她學習繪畫，在未入
美術學校之前，已打下良好的
繪畫基礎。十幾歲考入華北美
專，從王青芳等學習繪畫，常
外出寫生，畫技日益進步，三
十年代考入國立北平藝專，創
作了許多油畫，並參加展覽，

富家珍學籍檔案之一

4　收入《林乃乾富家珍畫集》，北京，人民美術出版社，1991年。
5　按：清廷總理各國事務衙門選派留日學生的時間為1896年農曆三月。這
　　是中國官費派往日本的第一批留學生，共有包括唐寶鍔等在內的13人。

作品《四大金剛之一》曾參加當時北平美術展、獲得第一獎。她
走遍北京各風景名勝，進行寫生，例如《北海之一角》便是她學
生時代的作品。1940年畢業於國立北平藝專，成績名列前茅，本
來她可以留任助教，由於當時社會的黑暗，致未能找到適當的工
作，埋沒了她的才能，雖然過了幾年，在鐵路局找到了一般的工
作，但不能發揮所長，直到新中國成立，她的才華才得到施展，
她參加美術設計工作，從事國際列車內部裝飾以及美術教育工作。

　　毫無疑問，這是一份極為珍貴的文獻資料，為後來者瞭解和
評價女畫家的從藝經歷有所依託。但對應學籍檔案資料，也有值
得探討的地方。譬如作者的出生年，從招生履歷表中填寫的「十
九年三月廿一日」和學歷總表中「民國8年3月21日生」，無疑是
公元與民國紀年的不盡規範書寫方式，且是同一指向即公元1919
年3月21日出生的準確記錄，與填寫入校時二十歲年齡也是符合
的。展覽說明牌中沿用了1917年出生，且「1935-1940在國立藝術
專科學校」的注釋，有待明察。從履歷表中我們還獲悉富家珍別
號蘊雲，北京大興人，當時居住在地安門內黃化門司禮監乙六
號，這與她1935年9月至1937年6月就學於西安門外皇城根（西四
前禮王府）華北學院的校址的不遠，同屬內六區的管轄範圍。只
是「家長或監護人」欄中填寫了弟弟富家鵬的名字，令人莫名。

　　在「入學前學歷」的「肄業學校」欄中，填寫了「華北學
院藝術教育科二年修業（民國24年9月至26年6月）」。北平華北
學院原名華北大學，根據南京政府頒佈的《大學組織法》，1930
年改名為私立北平華北學院。1931年南京政府教育部准暫立案，
並獲補助金三萬元。該校設有政治、經濟、法律及政治經濟系，
同時附設銀行會計、日文商業及藝術專修科。1935年秋何其鞏為

院長時，聘王森然為藝術專修科主任。1936年9月鑒於我國藝術教育之消沉，且有藝壇劃分中西，鴻溝太深，偏重技術，輕視理論之弊病，經過多次醞釀終於增設藝術教育科，學制三年，合中畫西畫，圖案雕塑、音樂戲劇、文藝詩歌於一爐，技術與學理並重，以期振興東方藝術，及溝通中西藝術潮流，達到造就藝術師範人才，發展藝術教育之目的。

該科延聘的師資有：史學專家李泰芬擔任金石學與考古學；本科主任王森然擔任創作、藝術批判、文藝政策；陳啟民擔任西洋畫；錢雲生擔任藝術概論、美學概論、透視學、色彩學、勞作概要、圖案設計、中國美術史；張玊振、李苦禪擔任寫意花鳥；趙菱淵等擔任工筆花鳥；管平擔任人物；侯子步擔任圖案實習並與周元亮擔任山水；張秀山擔任音樂；王青芳擔任題畫詩、篆刻、木刻；孫之儁擔任漫畫及藝術教學法、藝術思想、西洋美術史；雷德禮擔任戲劇實作、藝術哲學、實用美術；夏晨中擔任工藝雕塑。此外如心理學、教育學、社會學、新文學、速記以及國文等課，也視具體情況由專家分別教授。

科目設置由王森然親自編定，如二年級課程為：

中畫（翎毛、草蟲）、西畫（木炭、水彩）、創作與鑒賞、美學概論、透視學、西洋美術史、藝術解剖學、題畫詩、篆刻、文藝心理學、藝術社會學、色彩學、藝術思潮、廣告及裝飾設計、漫畫木刻、器樂、文藝試作、書法。

其課程安排充分體現了根據國情以定教材，對所培養之人才，「不求成一專門之大家，而求其具藝術之普通學識與技術，務與中等學校所需要者以相應，故課程之能之廣，雖經費不足，不能如願而增課程，但凡可以力及者，則必隨時集思廣益，以謀

改善，務期學生卒業後，能應付社會之要求，一則令各中等學校，對藝術教員，不致求人不得；一則使從此卒業者，不致所如不合，而無出路；至學生有職業後，努力不輟，自可成一專家，若不先與其謀生活之解決，而但倡造就專家之高調，學生失業後，將誰負其責哉？」[6]顯然這是一份為成就藝術師資培養而設計的藍圖，其中有些因為經費短缺和師資延聘問題未得實施，但大體的架構出來了。這樣的辦學設教思路，對富家珍綜合素質的培養奠定了良好基礎，不僅為其日後順利錄取為北京藝專編級生開啟門徑，同時也在畢業後的擇業與生計之間有了迴旋餘地，儘管使她的藝術才華受到了埋沒。

　　從富家珍在該校肄業時間上看，她有可能先報考的藝術專修科，而後隨之轉為藝術教育專科二年級繼續學業，因為從以後的成績展等相關報導中，再未見到有「藝術專修科」名稱的出現。如此看來，她至少經過了該科二年級的課程學校，其師承關係可從上列教員名單中得到對應。1937年6月，按教育部統一規定放暑假。不意隨著「盧溝橋事變」的爆發，華北成為淪陷區，致使她的學業中斷，直到1938年北京藝專復校，[7]才以編級生的資格考入繪畫科西畫組，直接插入二年級，與1936年8月招生錄取西畫科學生同班上課。這就能解釋出學歷總表中「畢業學校」欄中

[6]　慕鄴〈北平華北學院成立藝術教育專科之意見〉，1936年9月25日《華北日報・藝術週刊》第五十三期。

[7]　此時期國立北京藝專以每年5月10日為校慶日，但又承認與前期校史的沿革關係，如1940年5月10日該校成立二周年紀念會上，校長王石之致辭稱：「本校創立於民國七年，今日之所謂二周年，乃係由二十七年五月復校時算起，實際上，本校已有悠久之二十餘年歷史。」見1940年5月11日《新民報》。

空缺的原因。從前列報考錄取時間來
看，學歷總表「在校情況」中填寫的
「民國廿七年度五月編級入學」也是
不盡準確的。

　　富家珍的學歷總表中可以清楚地
看到她在兩年間所接受的學習科目及
學習成績，為我們解讀當時的該校課
程設置及師資配備、考試標準提供了
依據。

國立北京藝術專科學校就
讀時的富家珍

民國廿七年度科西畫組第二年級：

　　西畫實習（二門89.25、83.33），解剖學75，東方
美術史80，西洋美術史74.67，國文70.78，法文76，日文
98.67，圖案90，國畫實習89.55，工藝84，雕刻83.67，體
育75。學年總平均83.69（扣除後實得）學年平均操行成
績76.5分。

民國廿八年度科西畫組第三年級：

　　西畫實習（二門92.18、92.78），國文74.87，法文
82.13，日文93.33，日語93.27，西洋繪畫史，79.07，美學
78.09，色彩學78.33，藝術教育學74.67，體育90。學年總
平均86.68（扣除後實得）學年平均操行成績79分。

　　按照1939年2月正式頒佈實施的《國立北京藝術專科學校學
則》來考量，富家珍的成績在70分以上列丙等，屬於中上等，與

80分以上列乙等之規定僅1分之差。究其原因，主要是西畫實習與工藝等課程中有曠課現象所造成的扣除總平均分數。耐人尋味的是，她曠課最多的主課西畫實習任教老師「林」所給出的成績都要高於另一位任課老師「劉」，而這位伯樂以後成為了她的夫君，攜手相伴度過坎坷的藝術人生。此人就是林乃乾先生。

林乃乾（1907-1992）原名泮橋，號逸雅，廣東蕉嶺人，1927年考入上海藝術大學，1929年赴日留學，初入川端畫學校學習素描，翌年考入日本國立東京美術學校學習西畫，師從長原孝太郎、岡田三郎助、藤島武二、和田應作、南薰造及田邊至等。1935年畢業後以成績優異被選為研究生，繼續研究兩年。曾與王曼碩等在東京美術館舉辦中國留日學生美術展及受日本新興美術家協會的邀請，參加該會主辦的美術作品展覽會。1937年研究生畢業後歸國，得王曼碩及沈福文介紹到北平，先後在京華美術學院、北平藝術職校及國立北平藝專擔任教職。組織、加入過當時的中日油畫團體及畫展，如1938年9月間中日美術家會同油畫展覽會，中方參展畫家有嚴智開、衛天霖、王石之、郭柏川、林乃乾、張劍鍔、蔣兆和、劉榮夫、張秋海、曾一櫓、關廣志、李瑞年、陳啟民、李永海、熊唐守一等；1940年9月間與折田勉、中島荒葵、郭柏川、友野武男、前田利三、小松勝三郎、清水久、張秋海等共同發起之東風會及畫展，對促進當時美術運動起到一定的積極作用。1956年中央工藝美術學院成立後，調該院任教。可惜筆者尚未查見到他早年的油畫作品，唯一看到的還是那本《林乃乾富家珍畫集》中二人後期的中國畫創作。

富家珍就學北京藝專時繪畫科西畫組的專任教員為：主任衛天霖、伊東哲（日本）、林乃乾、郭柏川、劉榮夫（即富的另一

位指導老師「劉」），兼任教員蔣兆和、張劍鍔，如果連同校長
王石之包含在內，其中半數以上的人直接在日本美術學校接受過
專業學習，加上先後在該校任教之日籍教授北原鹿次郎（1939年
病逝）、伊東哲、鹿島英二（圖案系主任）、一氏義良（東方美
術史專任教授）、高見嘉十、末田利一、矢崎千代二等的介入，
由建校以來校長鄭錦為首的連綿不斷的受到來自日本美術影響的
另外一條脈絡是顯而易見的。這些中日藝術家多曾參加過當時在
中國和日本舉辦的油畫個展或中日聯合美術展覽會。就富家珍而
言，再加上以往接受過曾一櫓、陳啟民等當時在北京美術界西畫
創作上極有影響的領軍人物的指導，這樣一種藝術教育背景，無
疑對其油畫學習有著舉足輕重的影響，短短幾年間，她的學習成
績不斷提高，作品多次參加學校的作品成績展、至少兩次油畫作
品入選興亞美術展覽會，其中1939年10月間第一次美展入選油畫
兩幅為《北海禪福寺內之金剛》和《中南海》，前者（即富洪介
紹文中提及的參加當時北平美術展作品《四大金剛之一》）獲得
第一獎。同年11月在中央公園水榭及董事會舉辦的國立北京藝專
課餘研究會秋季展覽會中，西畫教授衛天霖《崖前之橋》、郭柏
川《景山》、林乃乾《靜物》、張劍鍔《昆明湖》、劉草夢（榮
夫）《白塔遠望》、徐振鵬《風景》、趙仲玉《北海》、張振仕
《天安門》、龐曾瀛《風景》以及學生富家珍《北海》、霍星垣
《靜物》、張德田《風景》、傅濬《中南海》等均屬傑作之列。
富家珍的名字與熊唐守一、熊先蓬、關華、傅濬等當年北京為數
不多的優秀女油畫家並列齊名，而倍受社會矚目。

　　1940年5月25日上午十一時，富家珍在藝專大禮堂參加本屆
畢業生畢業儀式，除全體教職員、畢業生及在校學生等參加外，

教育總署張心沛局長亦蒞校參加。校長王石之首先致辭，勖勉諸生將畢業看作是藝術工作的開始，此後仍須有堅強的毅力，向前探討研究，方能有成功的希望。在藝術上要有獨立的精神，能夠自己樹立一幟，無需倚傍他人；同時還要有互助的精神，共同合作，方能發揚光大。畢業證書猶如花的種子，由萌芽以至培成藝術之花，其中經過，難免不遇風雨的侵襲，也就看個人的毅力如何，能否善加保護，這不只個人的名譽發揚光大，就是母校亦與有光榮！繼由教育總署張

富家珍繪女子肖像及簽名

局長訓話，訓話畢即頒發畢業證書。末由教務主任邱石冥代表教職員致詞，畢業生代表王寶初致謝詞，禮成攝影閉會。

本屆畢業生共計二十七名，其中繪畫科西畫組六人：李天福、霍星垣、李萬成、李光穎、張德田、富家珍。

四

富家珍的就學藝術經歷恰逢抗戰爆發前民國美術教育相對發展成熟期及北平淪陷後藝術教育被迫進入殖民文化統治時期，前者以私立藝術師範教育為主，後者以國立美術專科教育且專攻油畫為主，不同層次、不同時期、不同院校對一位藝術學徒的影響在其學籍檔案中有所折射，也為進一步深入研究民國時期美術

晚年的林乃乾、富家珍夫婦（右起林乃乾、馮牧、富家珍、富洪）

教育和地域美術活動情況，特別是淪陷時期的國立藝專校史提供了切入點。對這樣一位極有發展成才潛質女學生，因為身處特殊歷史時期，畢業後的擇業和藝術創作轉型，使得她沒有能夠在油畫創作上取得更高的成就，看上去似乎有著一種歷史的必然性。作為北平淪陷區畫家中的一員，政治上作了亡國奴，經濟上困頓，是很難在藝術上有所作為的。她的出身、學歷也必將罩上一層「恥辱」的外衣，在日後的歷次政治運動中不斷接受審查、批判，遑論藝術評價？這恐怕是那一時期有著相同經歷的藝術家們所共同承受的內心之痛吧。

　　對淪陷時期美術活動研究相對滯後的原因，筆者認為主要出於人們對這段複雜歷史缺乏深刻的認識，長久以來受到政治環境影響而造成的心理防禦，且在大量原始文獻和藝術作品缺失的

情況下，難以對人對事作出歷史的公正的評價。人們情願對蒙羞的歷史採取回避、遮掩、編織謊言的種種態度來力圖將其在歷史記憶中屏蔽掉，也不大願意去揭開創口一探真相。國立北平藝術專科學校代表著當時國家最高藝術學府，對全國的藝術教育和創作水準有所影響，即便是北平淪陷時期，依然並仍以社團和院校為畫家聚集的中心，仍以展覽作為主要面世途徑，僅從繪畫系西畫組任教者來看，由於大部分畫家留學日本，既與日本美術界聯繫密切，又不斷探索本民族精神，在保持民族氣節底線的基礎上，有分寸地參與中日美術交流活動；日本侵略者出於奴化教育需要，曾在各院校安插日籍人員，但總體而言以職員為多而教員為少，以北京藝專校內陸續聘用的日籍教授來看，有甘為日本文化侵略政策效命的，也有心存正義、熱愛中國文化、對華友好的人士，如版畫教師平塚運一於1941年暑期在北京藝專舉辦版畫講習會、粉畫名家矢崎千代二將其全部作品捐獻中國由藝專保管等等，凡此種種，都應當在充分佔有史料基礎上，加以認真梳理、分析，做出準確客觀的判斷。有研究者明確指出：「北平的畫家們在淪為亡國奴的日子裡忍辱負重，他們的名字和作品不斷地被『中日親善』、『大東亞共榮』的殖民文化政策所利用，他們也不斷地進行著力所能及的抵抗，以各自不同的方式及其艱難地保持著民族自尊，或借作品暗寓民族氣節，撕破敵人『聖戰』、『共榮』、『親善』和『安定民生』的假面，並有不少暗中與地下抗日鬥爭聯繫的美談。這是美術史上蒙受恥辱的一頁，也是死為維護民族尊嚴不屈不撓抗戰的篇章。」[8]從這點來看，淪陷時

[8] 北京畫院編《20世紀北京繪畫史·第四章·抗戰時期的北平繪畫》（劉曦林執筆），北京，人民美術出版社，2007年9月第1版。

期國立北京藝專的師生也是值得為之關注、深入研究的。實際上，只要想展開這項研究，有相關研究部門主抓，美術、檔案、圖書館等協同配合，研究人員肯於下功夫去翻閱封塵已久的報刊圖集、檔案文獻，抓緊時間對健在者、知情者做搶救性採訪工作，形成口述歷史文獻等等，總是會有所收穫的。

囿於相關資料的相對短缺，本文只能就讀到富家珍學籍檔案及作品時產生的感觸，結合所見知文字材料略作補充，意在引起研究者們的關注。至於文中提到藝專時的前綴「北京」和「教育部」等處，為引文便利，沒有逐一做出「（偽）」的標注，而且在內容上側重了繪畫科西畫組，好在標題已經限制了年代，有關研究國立北平藝專校史沿革的介紹文章都對該校不同時期名稱變化有所闡釋，想必讀者是可以理解的。

據悉：為進一步推動和加強對國立北平藝專沿革以及民國美術演變的研究，中央美術學院美術館和人文學院將共同主辦「國立北平藝專與民國美術學術研討會」，就該校歷史沿革、師資個案、與該校相關的民國北京畫壇、民國美術教育及延展的其他相關問題展開專門研討，這真是件值得期盼與慶賀的事情。

離群孤雁王寶康

他是留蘇美術家三十三人中沒有作品參展的三人之一

　　初春北京，大雁遷徙。伴著連日不散的霧霾天氣，懷著一顆急切而忐忑的心情，筆者前往中國美術館參觀「二十世紀中國美術之旅——留學到蘇聯」美術作品展，這是為紀念新中國公派青年美術家留學蘇聯六十周年，中國美術館組織策劃的重要學術項目之一，旨在通過上世紀50、60年代三十餘位美術家留學蘇聯期間的作業與作品及大量圖片、手稿、實物等文獻資料，立體地反映他們學習、研究、創作的成果，真切再現那段特殊年代裡的火熱生活和艱苦奮鬥的求藝之路。這也是留蘇一代美術家群體第一次集中亮相，四百多件作品匯聚一堂，蔚成風采。而我的搜尋重點卻放在一個人的身上，那是十多年前在與山東師範學院張鶴雲教授通信時，被他經常提及的摯友王寶康，他們同在1942年考入國立北京藝術專科學校圖案系，從師蔣兆和、李旭英、王青芳諸先生，特別是隨萬板樓主學習木刻，參加當時的師生聯展、印製木刻集等經歷，難以忘懷。張先生數次來函回憶藝專舊事，叮囑我瞭解有關王青芳、王寶康師生事蹟，使我有種重任在肩的感覺。他在十年前致我的信中這樣寫道：

　　　　遵囑把《美術教育家——張鶴雲》一書的「感言」寄給

您，原書有王寶康與我的照片。對於王寶康在戲劇學院自
縊前後的詳情很想知道，但是沒有通話，順便您可探訊，
待見到您時可詳談。他是我唯一的摯友，如同手足。舞美
系有位劉元生您可找他問問。我與王寶康在1945年合資買
到一套昭和版的《世界美術全集》一直放在他屋子裡。我
們在一起有許多照片，他愛照相。另外他從蘇聯回國後在
煙臺畫了許多畫，這些東西丟失很可惜。文革前舞美系的
師生對他都很熟悉。……

　　按照張先生的囑託，我曾拜訪過劉元聲先生及其他幾位曾
經的同事，查閱過有關王寶康的資料、檔案，也在中央戲劇學院
東教學樓的舞臺美術系走廊中欣賞到有王寶康簽名的油畫人體作
品。我知道他也是當年留學蘇聯美術家群體中之一員，所以抱著
無限的憧憬，幻想著能夠一睹他的更多的繪畫作品和資料，然而
反復穿梭於美術館兩層展室之中，仔細觀看了每一位畫家的每一
件作品和相關資料後，除卻在幾幅舊藏照片合影中發現了王寶康
的身影外，繪畫作品是一件也無，意料之中又有些悵然失落[1]。
我在張先生寄贈的幾種書冊中都讀到過刊印的王寶康所攝照片、
所繪肖像作品和與友人的合影，望著他當年意氣風發的面容，遙
想這樣一位勤奮上進、富有藝術才華者最終過早地離群而去，感
受到世間的艱辛坎坷，這不僅是個人的悲哀，更是一個特定時期
內國家上演的悲劇片段。在〈鶴雲感言〉中張先生回憶了青年時

[1]　另外未見作品展出的兩人分別為馬運洪（列賓美術學院舞臺美術系，六
　　年制）、李葆年（列寧格勒穆希娜高等工藝美術學院，六年制），均為
　　1955年第三批學員。

代的幾位朋友，對他們都在
「文革」中死於非命，齎志而
歿，做了那個時代的殉名者感
到悲痛，「他們的先我而去，
使我多少個日日夜夜神思不
安。這原因是我們當年曾發過
誓：共同革命，共同在美術事
業上努力，誰如果先離開這個
世界，活著的一定要寫文章紀
念。時間過去多年，我卻始終
沒有實現這個誓言。現在，當
這本書即將出版的時候，我願

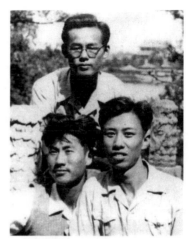

張鶴雲與同學王寶康（右）魯汀
（上）1945年攝於北海公園

此書能帶著我苦澀的虔誠，寄託我的哀思。但願他們的不幸永遠
化作歷史的煙塵，讓逝者於九泉安息。」[2]十年之後，張先生也
駕鶴西去，這些短略記述的文字和留存於畫冊中的影像，給人以
永遠揮之不去的記憶。筆者不揣淺陋，將多年來搜集資料整理成
文，意在告慰前輩，請教讀者，不當之處尚祈指正。

他是淪陷時期國立北京藝專辦學最後一屆畢業生

　　王寶康，別名金藝、徐濤，1923年7月10日（農曆癸亥五月

[2]　收入趙維東等主編《美術教育家──張鶴雲》，濟南，山東畫報出版社
　　1998年10月出版。張鶴雲（1923-2008），河北豐潤人。中國美術家協會
　　和中國書法家協會會員。1945年畢業於國立北京藝術專科學校，畢生後
　　從事高等美術教育，曾任山東師範大學教授，山東省文史館館員。該書
　　涵蓋了他在學術、美術教育、書法、繪畫諸多方面的業績。

二十七）生於北京，這是一個破落的封建大家庭，也是一個崇尚
「萬般皆下品，唯有讀書高」的書香門第，伯父都是科舉出身，
父親最小，是唯一的「大學畢業」，有著維新思想。兄弟姐妹共
七人，大哥受到祖父的愛，二哥得到父親的寵，排行第三的王寶
康則與乳母一家生活共處，過早地品嘗了人間冷暖，養成倔強、
孤僻的性格。在他十一歲那年，父親病逝，家道隨之破落，原有
大家庭解體。分門之後，家庭生計苦難，不得已，出售了城裡的
老房子，母親帶著子女遷到南城居住，就讀於東華門孔德學校的
王寶康也就離家住宿校舍。該校是北京大學校長蔡元培和教授李
石曾、沈尹默、馬幼漁、馬叔平等名教授於1917年底創辦的一所
新型的學校，注重學生自由發展，這從該校的校歌中可以體會
出：「孔德，孔德，他的主義是什麼？是博愛，是研究人生的真
理，是保守人類的秩序，是企圖社會的進步⋯⋯」。學制為初小
四年，高小二年，中學四年。1924年增設大學預科二年，同年又
成立了幼稚園。學生男女兼收，初期入學者多為創辦者子女，李
大釗、劉半農、齊如山、馬衡等人的子女也曾就讀於此。該校的
教育宗旨是不僅把學校辦成讀書的場所，還要使她成為人格培養
的搖籃，要熔冶「思想的人」、「情感的人」和「實際創作的
人」為一爐。廢除對學生的體罰，重視實踐，重視國語、法語、
美育、音樂、美術。學校基礎設施齊全，有各類科學試驗和文體
活動場館。教師水準極高，國文老師有沈尹默、周作人、錢玄
同、馮至等，法文教師有李霽野，美術教師有王子雲、衛天霖、
王青芳，講授圖畫、手工等課程，王青芳的「萬板樓」就是與國
學家錢玄同先生所用備課室一牆之隔的大門洞改造而成的，這樣
的教育環境，培養了王寶康對美術的愛好。著名美籍華人陳香梅

女士、戲劇家馬彥祥、作曲家吳祖光、美術家蔡威廉、演員于是
之等都曾在該校就讀。

抗戰爆發北平淪陷那年，他考入了北平市立第二中學讀初、
高中，上學期間，自幼素好美術的他，開始從事廣告副業以謀貼
補學費，得經濟上的自立。1942年高中畢業後，他本來想投考醫
學院，未能錄取，於是轉入國立北京藝專圖案系，同時被錄取的
同學還有張鶴雲，師從蔣兆和習素描，圖案教授為李旭英。當時
淪陷區生活已經日趨貧困，藝術教育受到日偽控制，課業教程
難以正常實施，校風不振，學習空氣低落，學生顯得異常散漫，
且學習藝術畢業後出路狹窄，為了維持家庭生活，他不得不找一
個可以吃飯的路子，於是又在翌年考入北大農學院農藝系，成為
1943至1945年間同時在兩所學校就學的奇聞。

有關王寶康在國立北京藝專就學時的資料不多，只是在1943
年6月26日舉行的萬板樓主王青芳師生聯合木刻展覽中得見他的
名字在內，該展意在宣導木刻藝術，計有王青芳、聞青、玄璇、
焦榮吉、徐青之、張鶴雲、崔瑃、陳振民、靳錚、簡棲、徐承振
等出品，在稷園特別展覽室展覽三日，成為與國立北京藝術專科
學校校長王石之為溝通中日文化、發揚美術起見，聘請日本東京
美術學校版畫教師平塚運一先生，舉辦暑期創作版畫講習會，為
轟動一時的新聞，多家報紙廣為刊登報導及展覽特刊，如介紹王
青芳「從身藝壇二十餘載，作魚繪馬為人贊許，木刻石刻尤為社
會所稱道，每日刻板日出而作，日入而息，刻有三國志、離騷
篇、民國演藝、明清各代名人像傳等，並有現在教育家像，及吉
祥圖案、佛教圖像、公教圖像等極多，意在萬板而不自足的。先
生制印亦有獨到處，刀筆蒼老脫古人法，自稱一家法，實為當代

藝壇之埋頭苦幹者，此次出品，多實用化，如信箋像、墓銘像拓、吉祥扇箋格言等，實為從來所未見者。」、「張鶴雲，係藝專圖案科之高材生，工於於素描並專於社會素描及圖案國畫等，此次參加作品，多為人生寓意幽默漫畫等張幅，卻為多方面的發展者。」、「王寶康君、張奇蘭女士，從師萬板樓主，素日刻苦，成績頗驚人，此次均有傑品展出」。有評論指出：年初由金力吾、楊鮑（後改名楊大辛）籌辦的津京木刻展，取材多向於工人生活層，表現工人的生活，表現的窮而不可再窮；北京各家取材則不儘然，亦有尋向於無產可破的生活層求材料，但亦有刻些風景之類的東西，這也不能說是向不該再走的路子。同年8月，由王青芳編輯油印手拓本《燕京木刻》集印發行，封面設計簡潔明快，左側豎行刻有隸書體「燕京木刻」字樣，外飾魚鱗紋飾框，點明創作的手段為木刻，與書中內容十分貼切。封一以朱墨二色上下套印出「燕京版畫」和作者名單：平塚運一、丁延禮、王青芳、王寶康、馬立鼇、孫明三、徐承振、徐森霞、張止戈、張鶴雲、陳文皋、陳振民、崔琯、焦榮吉、靳錚、默鑄、關繼華、張永和。並署：燕京木刻一集出品者三十二年十月拓。中間用藍色加蓋「壹」字，原定每季度集印一冊，可惜尚無發見其他版本。因作品中多無作者署名，故此名單，至少讓我們瞭解到作者的組成情況。全冊收入作品五十八幅，每頁一幅。作品的內容、創作風格多樣，有直接描摹古代畫像石、瓦當風格的車馬

《燕京版畫》書影

農耕、神話故事，也有顯然受到國外木版畫影響的建築、舞蹈題材、人物頭像、花卉風景、運動勞作、古都遺跡、市民生活應有盡有，反映了這一時期北平生活的現狀和木刻工作者的創作水準。

此外，1945年6月間北京刻木木刻會於中央公園行健會舉行聯合木刻展，數十位青年作者參展。展後由聯合木刻展覽會編印《中國木刻選》一冊，何其鞏題簽，書前有梁以俅序文一篇。整體圖案為一古代彝器鐘鼎，以淡蘭色印刷，十五頁。該書收入孔石、王青芳、王寶康、白川、艾杲、李錕祥、林之、徐俠、唐達、張鶴雲、陳文皐、陳葆真、葉未行、楊君方、銘心、默鑄等十六名作者的作品的共計二十五幅。主要反映了都市社會風光和下層民眾的悲慘生活情景。有此兩例，王寶康此一時期從事藝術創作亦可得見一斑了。當然，這只能算是專業以外參與的業餘美術創作活動，他的圖案設計畢業創作是否保存下來，有待探求。

平塚運一，明治28年（1895年）11月17日出生在日本根縣。曾為日本國畫會會員、日本文部省美術展覽會監查。昭和10年（1935年）在東京帝國美術學院教授版畫。其作品技法取自中日古代木刻傳統，更鑽研各種西洋版畫，磨練成為無所不到，無微不至的縱橫手腕，形成明淨、典雅的特質。此次在北京藝專舉辦木刻講座除將歷年作品全部公開展覽外，還特將日本國寶的法隆寺百萬塔納經和日本古代貴重版畫佳作及敦煌、西藏等地發現的古版木刻、明清時代的中國木刻版畫精品，也攜來同時展覽。展出日期為1943年6月25日至30日，講座日期為7月1日至14日，北京藝專、北京大學、師範大學等多所院校學生踴躍參加，一定程度上對京津地區木刻活動的開展起到了推波助瀾的作用。平塚運一於1962年移居美國達33年，在華盛頓等地舉辦多次畫展。昭和

52年（1967年）日本授予他勳三等瑞寶徽章。於平成9年（1997年）11月18日心臟病突發逝世，享年一百零二歲。他是日本傳統版畫唯一的也是最後一位畫家，在世界版畫界享有很高聲譽。

王寶康於1945年7月抗戰勝利之前自國立北京藝術專科學校畢業，成為淪陷時期該校辦學的終結者。以後國民政府教育部接收北平教育機構，特設北平臨時區大學補習班，由陳雪屏負責。北京藝專被編為補習班第八分班，以鄧以蟄為主任，至1946年7月結束。再由徐悲鴻應教育部聘北上接收第八分班，恢復國立北平藝術專科學校，開始了該校辦學的新篇章。

自北京藝專畢業後，王寶康繼續著在北大農學院的學業。就學期間，經黃海介紹於1946年9月祕密加入中國共產黨組織，從事學生運動，並通過繪畫、演劇進行宣傳，在各項活動中表現積極，圓滿完成黨組織交給的任務。如1945年9月間國民政府教育部頒佈了「偽專科以上學校在校生、畢業生甄審辦法」。當時北大農學院被編為北平臨時大學補習班的「第四分班」，強令等待甄審。地下黨開展了反甄審鬥爭，因為關係到廣大同學切身利益，大家同仇敵愾，奮起反對，開展了多種形式的社團活動，使運動取得勝利。1946年春天，在北平地下黨的統一部署下，農學院也組織去張家口解放區的參觀活動，學習到革命理論，參觀了學校、工廠，與各方面的代表人物進行了座談，受到了晉察冀邊區黨政領導的接見。王寶康隨團參加，對其人生觀的確立影響甚大，當看到了解放區的木刻創作後，激發出對新興藝術的熱情，曾有投考軍藝的志願。1947年「5‧20」反飢餓、反內戰大遊行、劇團演出《凱旋》等反內戰活報劇等等，都有他的身影。1947年9月他自北大農學院畢業後到青島國立山東大學農學院農

藝系作助教，1949年2月離職返回北平，由朋友介紹加入華北大學第二文藝工作團工作，負責演出宣傳。以後華大三部合併到新建成的中央戲劇學院後，初在該院話劇團工作，以後調到舞臺美術系任教。

他是蘇聯列寧格勒列賓美術學院中國留學生支部委員

　　新誕生的人民共和國為了儘快培養新型的美術專業人才，推動美術教育、外國美術史等專業教學走上正規化道路，採取了選派留學生到蘇聯學習和請來蘇聯美術專家舉辦訓練班等舉措。中央戲劇學院在二十世紀50年代初，也注意培養高級戲劇人才來充實師資隊伍，選派青年教師赴蘇聯學習導演藝術、舞臺美術，赴德國學習德國戲劇等，同時聘請外國專家來學院執教，系統地講授斯坦尼斯拉夫斯基演劇體系及專業教學法，對培養外國戲劇人才起到了很大作用。

　　王寶康受中央戲劇學院推薦，於1954年9月至1955年8月在北京俄文專科學校學習，同期學員有馬運洪、冀曉秋、周本義及學習話劇導演的徐曉鐘。這些人大多經過學院選派，再經過嚴格的政審選拔和文化考試，注重品學兼優，有過長期革命和工作的經歷，且在國內學習、工作時專業優秀者自然是首選。按照當時教育部制定的選拔程式，他們在學校推薦的基礎上先考文化課，內容包括政治和語文，文化課合格後再進行專業考試，兩項合格後成為預備生，進入北京俄語專科學校集中學習，內容包括馬克思主義基本原理和俄語，同時接受體檢和忠誠老實運動的審查，前後經過近一年的準備後，按照組織要求赴蘇聯進行專業課程學

習，目的性和針對性非常強。王寶康赴蘇學習的最初安排是「以提高劇場藝術家的業務技術的三年制」研修生課程學習，在最終確定選課前，王寶康曾致信先期抵達列賓美術學院攻讀舞臺美術專業的研修生齊牧冬，瞭解那裡的學業情況。齊牧冬當即十分熱情地回復一通長函，詳細地對選擇專業、學習課程、生活需求等做了說明，從中可以讀到那群青年學子的勤奮刻苦和對祖國的摯愛，是份極為難得史料。原信如下：

王寶康同志：

來信收到，大學生一般問題，周正已作較詳細的回答，我想談一下研究生的問題。

我的情況是這樣，剛來時也準備完全和研究生一樣，準備一年後進行哲學考試和業務考試，如通過則從第二年起即進行畢業創作，準備碩士學位的考試，第二年、第三年完全是自己工作的，這樣做對我來說困難很多，假如說第二年初就要進行哲學考試，那麼現在我就要化下很多時間去準備哲學（給準備的書籍，我已寄給羅工柳同志）很多書不精通，甚至沒讀過，再加上俄文不好，我是很難想像，另方面我的繪畫基礎不好，化上整三年時間也難趕上蘇聯研究生的水準，素描還不太困難，油畫（живопись）的顏色我們是很貧乏的，要用我今天的水準去作研究生的碩士學位考試創作，是很難通過的，就是延長一年也不頂事，因為這裡的研究生水準要求很高的，去年本校畢業的，相當優秀的同學，《水來了》的作者，還沒考上研究生呢，同時蘇聯說也不能因為中國研究生而降低要求，因

此學校委員會決定我在「為提高劇場藝術家的業務技術的三年制」班級裡學習，具體的就是第一年同四年級一起，第二五年級，第三年進行畢業創作（大學生的畢業創作），這樣的處理時很合適的，但這是特殊的臨時性的處理，是不是以後中國研究生如不夠格的都是那樣處理呢，不知道。假如你也能和我一樣的學，學校方面允許的話，那倒是很好的。假如不能夠那樣，倒不如改大學生，不過這要你自己考慮，我不知道你的繪畫技術水準怎樣，這的同學建議說，假如你的油畫、素描水準和羅工柳差不多，那還是成為大學生好，去這兒六年畢業那是很不錯的，非常結實。當然前提是能在我這樣的三年制班級裡學習，研究生不僅是技術上趕不上的問題，基礎不好，勉強學三年獲益不大，拿我個人來說，剛來時要和研究生一樣學，我正急得想上吊，俄文不行，技術不行，還要考哲學，哪裡來那麼多時間？這些報導供你參考。俄專很難改動，到美術科後可向留學生管理處的徐主任要求，他也知道我今天的情況。

學習是緊張的，但完全可以勝任的，而且逐漸的就能較愉快的進行學習了。

生活上沒什麼需要，不必帶什麼味精等等，平時畫畫穿的較好的布衣可以帶些來，舊內衣內褲等也都可帶來穿，穿破了當抹布，畫油畫需要很多抹布，舊抹布還很難找呢，因此每當穿破一條短褲內衣時還蠻高興呢，「抹布又有了」！

可以準備一條運動長褲，準備滑冰，鍛鍊用。

最好能有一部《俄華大辭典》，學校發的中號字典很實用，但假如另外能找到一本小的袖珍字典，那則更妙，放在口袋裡，隨時隨地都可以查，這樣對學習俄文幫助非常大，如果有，請你也代我買一本（錢找我愛人胡青拿，你認識她嗎？）實在太想望有一本三吋的小字典了。

俄文業務單字學不學都可以，我們的單字主要是美術上的單字，來到這裡來學也不遲，但俄專學的基礎俄文要掌握很好，特別是常用的動詞，要能用，要熟記。

你可以找一下西歐劇場史、戲劇史、服裝史等中文版，研究生有這些課，我現在沒有中文很困難。俄文的翻譯劇本很需要，可收集一些或向文化部請求，因為我們去向劇場學習看不懂戲，很難學到東西，我們的創作一下子看俄文劇本也是困難的，這些書可以合起來購置，不必每人一套。

舞臺美術是完全和繪畫系一樣學，四年級開始分班，有指導教授。去年我們向文化部請求了一筆用費購置用具，您們要和美術的同志合起來，完全一樣就可以了。畫衣做普通藍粗布的就可以了，太好了反而穿不出來。顏料可以不必帶，這裡又便宜，又好。

去到莫斯科後，蘇聯高教部將會給你們開介紹信，你們的系應該是「Театрально-декаративная живопись」（劇場佈景繪畫）這就是舞臺設計的課系，去年為了這名稱，搞了好久周正還分配到實用藝術學院去了呢。去俄專確定系別的時候就要弄清楚來，免得麻煩。

研究生需要幾張自己的創作或者寫生、素描，到校後

校方需要看的（大學生不必）。

現在我的功課還那樣，除了每天五小時的素描、油畫外，每週有俄文8小時，戲劇史二小時，服裝史二小時，其他時間半數是進行創作（設計劇本），除了創作外，我化很多時間去學俄文，我的俄文進展很慢，你怎麼樣？

過二個月我將和四年級同學一起下劇場實習二個月，大學生是去集體農場寫生二個月。

六月份可能有美專的二年級老同學回國來體驗生活，他們會找你們談的，羅工柳他們都認識。

零零碎碎就寫到這裡，請原諒我寫得比較零亂。

熱烈的握手。

問馬運洪、冀曉秋、周本義同志好，並請原諒不另寫了。

<div align="right">齊牧冬　30/Ⅲ</div>

王寶康接受了齊牧冬的建議，根據自身的業務能力來衡量，認為無法勝任如齊牧冬那樣的「為提高劇場藝術家的業務技術的三年制」學習，希望根據實際工作的需要爭取學習原來系裡決定的「繪景」專業，經報請學院領導，並會同俄專及文化部研究決定，變更為舞臺美術「戲劇技術與戲劇佈景」本科專業課程學習。1955年9月，他與第三批赴蘇學習美術留學生12人一道踏上北行的列車，從滿洲里出境，穿越無邊的森林和廣袤的大地，經過七天七夜的旅途，到達莫斯科，再繼續前行，到達涅瓦河畔，在那裡，開始了嶄新的留學生活。

王寶康等向單位領導彙報學習情
況的信件局部（1955年）

　　在二十世紀50年代，根據國內外形勢的需要，中國派遣留學
生去蘇聯學習先進的科學技術及文化藝術，從1953年到1961年，
曾前後分七批三十三人學習美術，其中除李葆年進入穆希娜高等
工藝美術學院、李春進入莫斯科大學學習外，三十一人都在聖彼
德堡（時稱列寧格勒）列賓美術學院，該院全名「列賓繪畫雕刻
建築學院」，設繪畫、雕塑、建築、舞臺美術、美術史論五個系，
是俄羅斯歷史最為悠久的最高美術學府。其中羅工柳、伍必端、
王克慶、齊牧冬、許治平在國內已是青年教師並有工作經驗，主
要前往蘇聯研修，學制四年；其餘作為本科生入學，繪畫（油
畫）、雕塑、舞臺美術專業為六年制；美術史論專業為五年制。
　　有關王寶康留蘇生活的記錄幾乎不存，只在他後來填報的多
種履歷表中得知曾經擔任過蘇聯列賓美術學院中國留學生黨支部
書記及列寧格勒中國留學生黨總支書記。從相關資料介紹中，我
們能獲取這批藝術學子當時學習、生活的一些情況，作為其中的
一員，他當時的情況也就相應有所映現：在本科教學上，前三年
為基礎訓練，高年級進入導師工作室，但造型能力訓練的課程幾

本貫穿學習全程。繪畫專業學習的基礎科目是素描和油畫。教學任務是訓練學生認識和表現自然物象的技能，掌握藝術表現的規律，主要內容除解剖外，從頭像、胸像到全身人體、人像循序漸進，並且以長期作業訓練為主。此外，馬列理論、政治經濟學、哲學、美學、世界和蘇俄美術史以及外語，課程完備，使留學生們體會和認識到蘇聯教學體系的嚴整和嚴格，尤其是體會和認識到「素描是一切造型的基礎」的真正意涵。

為配合教學需要，每到仲夏時節，本年級專業教師就帶領學生下鄉，進行野外寫生實習，使學生們有充分的時間走向大自然，舒展年輕的激情。他們或沿著黑海、走向雅爾達、索契、高加索地區，或沿著第聶伯河、伏爾加河，踏訪名師曾經走過的足跡，他們陶醉在對陽光、大地、森林、河流的盡情描繪中，帶回了大量散發著自然生命氣息的風景作品。通過寫生實習，他們認識了學府之外更廣闊的的社會，認識了性格開朗、豪爽但意志堅韌的蘇聯人民，認識了蘇聯社會發展的現實，這是重要的思想收穫，在他們的創作觀念中起著潛移默化的作用。此外參觀蘇聯各大城市中的博物館、畫廊，臨摹各時期名家繪畫作品，出席學術講座，欣賞印製精美的畫冊等，積極參加學習期間的各種活動，包括參加共青團和黨組織的活動，參加前往集體農莊和工廠的社會實踐，參加蘇聯人民的各種慶典活動，也自發組織各種文娛活動，他們在蘇聯期間得到祖國對他們的關心與慰問，他們也關心著祖國的建設。正是通過豐富的實踐，他們在政治、思想和業務上逐漸發展起來。

在畢業創作上則有更為嚴格的規範，重要的是要求學生掌握「創作方法」。從形式上看，創作教學的要求是「開放」的，

教師鼓勵學生回到自己熟悉的生活中去，留學生們利用假期和畢
業創作時間大都回到了祖國，回到自己的家鄉（地區），作為創
作的基地。而國家對這批留學生的學習十分重視，這從文化部教
育司〈請為歸國實習的留蘇學生王寶康、馬運洪同志安排實習
問題〉文件中可見一斑：1960年5月31日該司發文給中央戲劇學
院，希望學院及早設法安排他們的實習條件，其中王寶康「將於
今年六月回國實習，以四個月的時間收集「萬水千山」的舞臺美
術設計資料，到長征路線若干地點寫生，收集材料，並在劇場進
行一個戲的舞臺美術設計的實習，今年十月回蘇聯。」舞臺美術
系給學院的答覆為：「經我們研究計劃：一，王寶康同志設計實
習計劃到天津人藝設計一個舞劇『卡傑靈的女兒』，寫西班牙十
五世紀農民暴動的故事。關於收集『萬水千山』設計資料一事，

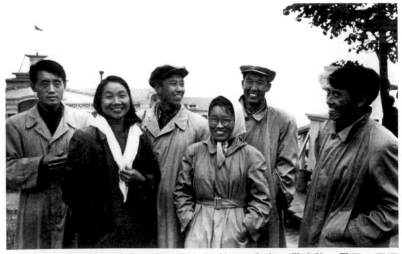

留蘇期間同學合影。左起：郭紹綱、鄧澍、王寶康、冀曉秋、周正、馬運
洪（周正家屬藏）

要請文化部向『長征』路上有關方面予以聯繫，給予協助。」這種安排結果直接上報文化部教育司。

　　全體中國留學生的畢業創作和論文都通過答辯，獲得了優異的成績和導師的好評，向祖國和人民交出了優秀的答卷。留學生的畢業創作原件留在了他們的母校，成為母校藝術藏品中一筆獨特的中國藝術財富，堪稱美術交流的佳話。2012年中央戲劇學院注重加強與世界知名藝術院校和組織的深度合作，與包括俄羅斯聖彼德堡列賓國立繪畫、雕塑與建築藝術學院在內的多所院校簽署合作協定，建立常規交流機制，半個世紀前的文化藝術交流，得以薪火相傳，王寶康、齊牧冬、馬運洪諸人的畢業作品，也當成為顯現這段中俄（前蘇聯）友誼的珍貴物證，供後來者觀瞻銘記。

　　王寶康於1961年10月畢業，他在畢業自我檢查（鑒定）中寫道：1、政治上接觸面較廣，對當的方針政策的正確性有進一步的認識。2、業務方面（1）經六年系統學習初步掌握了專業主要課程的規律性、專業基礎提高，對西歐俄羅斯及蘇維埃的藝術發展，有一個概況的理解，建立了較鞏固的信心。（2）通過較系統的政治理論課程學習，理論水準提高。同時認識到自身的缺點：革命意志不夠堅定，革命自覺性不強，所表現中游思想。55至57年個人主義上升，政治熱情有低落。這種自我剖析，可以看出他在國外進行學習時對政治表現與藝術進取之間的糾結心態。返國後，他繼續在中央戲劇學院舞臺美術系任教，「這時他擔任了院黨委委員，舞臺美術系黨支部書記、政治協理員、副系主任等領導職務，工作很繁重，但他還是把主要精力投入到教學工作中去，他親自上課，積極編寫教材，繪製教學示範作品，經常工

作到深夜，有時放棄休息，努力為培養黨的文藝幹部而積極工作，忠誠黨的教育事業。」[3]正是由於這些留蘇美術家們既傳授在蘇聯學習到的造型技能和技巧，更在整個基礎教學的組織上嚴格要求，建立規範，使中國美術院校教學的基礎得到提升和鞏固。

他是「文革」初期以死抗爭保全人格不受屈辱的美術家

1966年9月28日這天，正是中秋節的前一日，國慶日的前三日，在北京東城區東棉花胡同中央戲劇學院東北角鍋爐房內，王寶康用一根鐵絲上吊自盡，表達了對其人格侮辱的最大抗爭。他毅然訣別了相依為命的母親和親友，告別了終身喜愛的美術創作，以年僅四十三歲的生命代價繪製了社會舞臺悲劇的慘烈圖景，留給後人以警醒，以深思。

他的自殺原因有兩個方面，首先是他的人品好，政治上過硬，工作能力強，受到黨委重用，也就是黨委書記李伯釗的重用，擔任學院黨委委員及舞美系支部書記、政治協理員、系副主任工作，在主持系裡工作時難免得罪過人，待「文革」運動一來，隨著「彭羅陸楊」的倒臺，身為楊尚昆夫人的李伯釗也受到迫害，王寶康也就跟著倒黴，被關入牛棚。當時他的母親住在二十二號院宿舍，因為是地主出身，被街道居民掛牌遊鬥，而王寶

[3] 摘自《為王寶康同志平反昭雪》，中央戲劇學院政治處，1978年10月13日。

康是個孝子，他沒有結過婚，同母親相依為命，聞知母親被揪鬥遭毆打，對他情感上無疑是個重大的打擊。其次，關在牛棚中的人，大多受到過下跪、被燒畫、砸石膏等等的迫害，他是自尊心很強的人，認為心靈上受到了非常大的屈辱和傷害。王寶康去世後，文稿、作品及遺物均遭散失。只有幾幅大的油畫作品被留在系裡，那是留學蘇聯時的人體油畫，至今懸掛在東教學樓走廊中，任來去匆匆的師生們偶然駐足品鑒。其他小幅風景畫、速寫、素描、剪紙等已流落社會，難得重睹。

　　1978年10月，在王寶康罹難十二年之後，為落實共產黨的幹部政策，由院方主持召開為其平反昭雪大會，「把強加在王寶康同志身上的一切不實之詞予以推倒，恢復名譽。我們要把這筆賬記在林彪『四人幫』身上，這是他們犯下的累累罪行之一。」[4]黃強在〈浩蕩東風催戰鼓，我輩拭淚赴征程——回憶王寶康同志〉一文中，對王寶康在教學和創作上取得的成績給予肯定：「他學的是素描、油畫，然而對國畫、戲曲特別是京劇表演藝術、曲藝、古典詩詞以及民間藝術，都有較深的造詣和愛好。他的藝術才能是多方面的的，他的藝術素養是植根於祖國的土地，是來自於人民又服務於人民的。」他曾參與籌建、創辦了我國第一個舞臺美術專業，並致力於舞臺美術系的教學和研究工作，為我國培養和造就一大批舞臺美術設計人才做出了卓越的貢獻。「在舞臺美術創作方面，他進行了不少的創新嘗試，洋為中用，古為今用。試圖創作出具有我國的民族特色，為群眾所喜聞樂見

4　摘自《為王寶康同志平反昭雪》，中央戲劇學院政治處，1978年10月13日。

舞劇《西班牙女兒》，王寶康、馬運洪、孫振東設計，天津歌舞劇院1961年
演出

的舞臺形象。他在《阿依古麗》、《紅色宣傳員》、《西班牙女兒》、《火焰山的怒吼》等舞臺美術設計中，常以生動鮮明的藝術形象和瑰麗大方的色彩，給觀眾留下了極為深刻的印象。」[5]

　　這位由國家親自培養的一代英才，還沒能發揮出應有的光和熱，卻似離群孤雁般過早地脫離了留蘇習藝的團隊，離開了這個他摯愛著並為之獻身的祖國。

　　王寶康在小學四年級時有篇題為〈雨後〉的作文，發表在《孔德校刊》，是目前所能查見的為數不多公開發表的文字，抄錄在此，寄託哀思：

《雨後》

　　前幾天下了一天小雨，空氣也新鮮了許多。雨後我和我哥哥在假山石上乘涼，望見那樹葉如同洗過澡一般的碧綠，那牡丹花也在微笑，一會天上月亮從雲中露出來，星星也出來了，星就如同青石板上釘金釘，月亮又在和花笑，月亮的光照在新落下的雨水上，如同金銀水一般，真是美麗。小狗在那裡和月亮談話。

難忘帥府園：
國立北平藝專遷校紀略

京城衢巷帥府園

　　北京王府井大街路東有條全長不過二百餘米的胡同，站在路口可以直望青磚綠瓦大屋簷中式建築的協和醫院，據傳，這裡最早是唐代名將、燕王羅藝府邸。清光緒時稱「帥府園」。《京師坊巷志稿》載：「神機營所屬威遠營捷字步隊置廠於此。」1921年美國人洛克菲勒（Rockefeller）[1]慈善總社在其東側清朝豫王府故址修建了聞名遐邇的北京協和醫學校（即今北京協和醫院前身），灌輸西醫學術，施診給藥。而同樣蜚聲世界藝苑的另一建築，便是胡同東頭北側的中央美術學院美術陳列館舊址，這座1960年建造的、外立面帶有大理石浮雕裝飾的建築，曾經是中國美術館建成前北京主要美術活動展覽地之一，如今已經成為北京協和醫院院史館。

　　有關國立北平藝專新校址的來歷，曾有多位親歷者提及。廖靜文在其《我的回憶：徐悲鴻傳》中說：「當時，北平藝專的校舍很狹窄。悲鴻懇請擔任北平行轅主任的李宗仁先生另撥一所寬大一些的校舍，除了請張大千先生畫了一幅墨荷贈送給李宗仁先

[1] 舊譯「洛克菲」、「羅氏」。

生外，悲鴻自己還畫了一幅奔馬贈給他。後來，李宗仁先生也真盡力幫助，撥了一所很寬闊的校舍給北平藝專，那就是現在中央美術學院的院址。但是，後來為了要使國民黨政府的軍隊從那所房子裡搬出去，還費了不少的周折，悲鴻又不憚其煩地給其中一些人畫了許多幅畫。悲鴻為了中國美術教育的發展竭盡心力，可見其苦心孤詣之一斑了。」[2]遷校後首批考入藝專陶瓷科的學生潘紹棠回憶：「由於原來校舍較小，1948年徐悲鴻校長與當時任北平行轅主任的李宗仁將軍交涉，得到他的支持，才將藝專遷至被駐軍佔用的帥府園今址。在這年的開學典禮上，徐校長以十分感謝的心情說道：我們能在這寬敞的校舍學習藝術，要特別感激李德鄰先生（李宗仁號），所以我將這間大禮堂命名為『德麟紀念堂』。說著他用手指了指禮堂橫額上他書寫的這五個雄勁有力的大字。」[3]與潘同時入學的圖案科學生楊先讓，在時隔26年後的一篇題為〈讀報有感〉文章中寫道：「抗戰勝利後，徐悲鴻由重慶回到北平接管在東總布胡同的舊北平美專，並在其基礎上擴建為『北平國立藝術專科學校』，分美術系與音樂系。由於原校址太狹小，經徐院長奔波交涉，加上好友李宗仁的關係，選擇了王府井帥府園這所日本兩層『U』字形的小學校。1947年遷了過來，樓上為美術系樓下為音樂系。」[4]

[2] 廖靜文著《我的回憶：徐悲鴻傳》，中國青年出版社，2010年3月北京第5版，第291頁。

[3] 潘紹棠〈藝苑黎明：記解放前後的北平藝專和徐悲鴻校長〉，收入王震編《徐悲鴻誕辰一百周年紀念文集》，上海市徐悲鴻藝術研究協會叢書之二，華東師範大學出版社1995年6月第1版，第412頁。文中所提李宗仁號德麟有誤。

[4] 《藝苑隨筆：楊先讓文集之二》，中國書籍出版社，1998年。文中提及藝專遷校時間及系別有誤。

　　當時負責學校總務工作、經手接洽校區搬遷事宜的宋步雲，也在晚年十分簡略地敘述過拿著李宗仁的批文與國民黨駐軍戰區司令譚光南多次交涉的情形。但在吳作人、戴澤、侯一民、李天祥等撰寫的回憶性文章中，對遷校細節多無涉及；至於其他發表的文字資料，或語焉不詳，或僅憑記憶，或延續成說，留下了年代不確、細節缺失、轉引失實、無端臆造等諸多遺憾，致使這件關乎中國現代美術教育史及「徐悲鴻研究」的重要事件，逐漸被人淡忘。

　　鑒於上述研究狀況，本文嘗試從塵封的史料中綴拾殘痕，盡力勾勒出「藝專遷校」的大致輪廓，為日後的研究提供一份基礎性參考，並權作中央美術學院建院九十五周年院慶的一份禮物。

藝專遷校起波瀾

　　首先需要說明的是，本文所記國立北平藝術專科學校（簡稱北平藝專）並非1934至1937年間嚴智開、趙太侔主持者，而是抗戰勝利後由教育部聘任徐悲鴻為校長接管特設北平臨時大學補習班第八分班後重建之同名學校，儘管在歷史沿革上有其傳承脈絡可循，但在教育理念、師資遴選、校址建設、辦學經費諸方面全然迥異。

　　1937年「盧溝橋事變」爆發後，國立北平藝專部分師生在校長趙太侔帶領下南遷湖南沅陵後，於1938年6月間，奉教育部令與國立杭州藝專合併為國立藝專。留平師生經過近九個月的課業停頓後，舊生百餘人於1938年4月初陸續返校報到，遂由日本顧問領導下的偽「中華民國臨時政府」教育部責令恢復開學上課。

先讓有著留日學習美術經歷的原雕塑系教授王石之接替國立北平藝術專科學校保管處主任，不久正式聘用為校長。藝專改稱國立北京藝術專科學校。因原京畿道舊校址已被日軍佔用，故暫借阜成門外驢市口成達中學，但因房舍不利作畫，需加改建，又經教育部批准，以西直門內井兒胡同五號前育德中學舊址為校址。其間，曾一度借用和平門外後孫公園五號京華美術專門學校作為臨時校址，辦理學生註冊事宜。旋又因育德中學舊址交通不便、教室不敷應用等原因呈請教育部在城內另覓校址，最終，由教育部劃撥位於東總布胡同十號、原北京大學商業學院舊址為辦學新址之時，已經是開學三個月（1938年8月）的事情了。因私立文蕭小學佔據商業學院舊址不去，曾由教育部總長湯爾和簽署訓令，北京特別市教育局出面協商辦理接收，井兒胡同校址則由教育部立師資講肄館移入使用。

抗戰勝利後，徐悲鴻應教育部聘北上故都時，邀請了一批與之常年相隨、志趣相投的美術家共舉復興中國美術之大業，名為接收，實則創新。1946年7月31日晚甫抵北平，即以電話通知臨時大學補習班主任陳雪屏；翌日，即8月1日晨九時便赴臨大第八分班與班主任鄧以蟄辦理接交事宜；2日正式到校視事。隨即在接受報社記者的採訪時，徐悲鴻對藝專未來發展闡明新計劃：人事方面大致已決定由吳作人擔任教務長兼西畫系主任，訓導長為李德三，中畫系主任由徐氏自兼，圖案系主任為龐薰琹，雕塑系主任為王臨乙，秘書內定為黃養輝；此外則已聘定教授宋步雲及留法雕塑家滑田友、留比畫家沙耆等；辦學經費若仍照臨時大學經費發給月給五六十萬元，恐難維持，已向教育部再三陳述，力求增加；校舍亦為急待解決問題之一，藝專原有前京畿道校址，

平津地區報紙發表的有關國立北平藝專爭取校舍消息

仍為空軍第六大隊借用，未予騰出，而現在之校址，又不敷應
用，所以徐悲鴻到校視事當天即前往北平行營向李宗仁主任陳請
代為設法，並得到李氏允諾協助。[5]就是說，辦學三要素之人、
財、物都已在徐悲鴻的籌劃中，特別是後者，由於新系組的增設
（五系一科：中畫系、西畫系、雕塑系、圖案系、音樂系及陶瓷
科），又改為五年學制，使得原本局促的校舍空間更趨緊張，不
敷使用，複校後的招生只能採取減少錄取名額的辦法，所以解決
校舍問題就成為最為迫切的問題之一。至此，抗戰中遭日寇強佔、
戰後又被國軍接收搶佔的校址爭奪戰，也就正式拉開了帷幕。

5　參見1946年8月3日北平《經世日報》。

　　有文章稱，因徐悲鴻與李宗仁交誼甚厚，藝專改善校舍之事很快得到李宗仁的幫助，在短短三日之內即告完成云云，此說誠為幻想臆說。實際情況是：直到1947年的5月上旬，藝專還在呼籲調整待遇，發起組織「學生收回校址運動委員會」，要求收回西城京畿道校舍，並採取赴行轅請願、罷課、招待新聞界等措施，以便社會人士明瞭此次爭取校舍運動之真相；19日下午二時，藝專學生招待記者報告此事，自治會代表白興仁報告謂：「總布胡同校址，係教育部於勝利後撥與北大者，本校復員因院址未收回，暫時在此借用，因係借來之校址，焉能有交換之理。西城校址係本校原有者，自應收回」；空軍第二軍區司令部董明德參謀長亦於當日午後四時在該部新聞處記者招待會上稱：「藝專校址現由空軍第八醫院使用，係奉令接收者，其經過情形今日已有報載。本人將謁見李主任，聽候指示，作合理解決」。隨即董氏赴行轅與王鴻韶參謀長、總務處長張壽齡商談此事，張壽齡處長又於談畢後分別赴西城藝專舊址及總布胡同藝專現址視察，告知學生校址已有解決辦法；學生方面則一致表示，決定收回原校址，不考慮另覓新址與原校址調換。張處長見狀只得答稱，一二日內可獲解決，實際上是用拖延淡化矛盾，隨著不久後突發的「國畫論戰」，這件亟待解決的難題也暫且停滯了下來。其實，徐悲鴻為尋找適宜校址的努力從未間斷，經過多方聯繫、奔走，終於在東單帥府園覓得日本小學校舊址，該房舍有一百餘間，甚為寬敞，並得到國民政府主席蔣中正、行轅主任李宗仁應允撥用，同時撥匯遷移費兩億元（法幣）。藝專於是成立了遷校籌備委員會，由徐校長任主委，積極籌備遷校事宜。

1948年2月19日的《華北日報》刊登〈藝專今日遷入新址，開學日期移後三周〉消息：

> 【本報訊】國立藝專校址，已覓妥帥府園日本小學舊址，並經行轅李主任允許，原定本年暑假後遷移，茲因該地駐軍已騰讓一部，決提前於十九日暫先遷入辦公，一俟整理就緒，即可全部移入上課。又該校原定本月二十三至二十八日註冊，三月一日正式上課，現因籌備遷校，特決定停課三周，開學日期後移。

帥府園日本小學係指位於東城帥府園一號的原北京日本東城第一尋常小學校，成立於明治三十九年（1906年），校長大越親，茨城師範本科及專攻科卒業，有中等教員資格。辦學經費來自「北京日本總領事館監督北京日本居留民團」。北平淪陷時，該校稱日本完全小學校，其規模大、設備全，和日本國內小學校情形相同，據當年報導：這是一座莊嚴偉大白灰色的樓房，「四周是一片空地，在空地的一面還在興著土木，樓的正面有一個長方形的花池子，紅花綠葉鮮豔異常，尤其在這雅靜的廣場中，看到了這美麗的花草，真使人感到不可言狀的愉快。」該校有學生二千六百餘人，分五十多班，教職員有八十餘人；學生自治；儀器設備齊全；安排有寫生、縫紉、音樂、體育、華語等課程；為增進閱歷、鍛鍊膽量，還會在年終安排五六年級學生到外地旅行，五年級以下的學生則每月做一次市內旅行或郊外遠足……。譽美粉飾之間，倒也讓人得知陸續興建中的這所小學校當年的景象。

　　遷移進度在加速，25日便已在新校址正式辦公。3月5日的天津《大公報》第1版曾刊登〈國立北平藝術專科學校啟事〉：「本校因擴充遷移校舍展期，於三月十日在帥府園一號校址開學，十二日開始註冊，十五日上課。各生寒假作業限於八九兩日繳交註冊組以憑審核，希本校學生注意此啟。」15日晨在帥府園新址舉行開學典禮，校長徐悲鴻親自主持並即席訓話。學校定於18日正式上課。

　　1948年3月25日美術節，下午四時，在洋溢胡同十四號召開北平美術作家協會會員大會上，蟬聯名譽會長徐悲鴻致詞：

> 藝專遷校已告一段落，今後我們有了「地盤」，藝術發展有了很好的基地，不再是「英雄無用武之地」了。今後我們應該把成績給大眾看，所以規定五月一日至十日在中山紀念堂舉辦的三團體聯合展，意義非常重大。我們到北方來推行藝術運動，就是要把我們的理想和簡介拿給大家看，要說與敵人作戰，這些作品就是對種種理論的答復！國畫應該進取，否則便要死亡！對歐洲藝術的研究，應著重在技術方面，以期達到最高水準。近三十年來的歐洲藝術，在畫商的操縱之下，已陷於混亂狀態，我們仍應立腳於現實主義，把握高度的技巧。我們去年下半年有了敵人，不是我們找他們，而是他們要跟我們做對，我們應該用行動來表示主張，所以此次展覽希望大家踴躍出品！[6]

6　胡冰〈美術家過節記〉，1948年3月26日北平《平明日報》。

　　以近一月之時將一所學校搬遷完成，看去頗為順利，實則暗流湧動，好事多磨。細究「收回校址」運動，實際上與當時各地學生學潮起伏、時局日趨惡化的大背景相關聯，主要體現在：1、涉及戰後教育制度與行政改變，突出表現為請求改變學制等；2、學生本身生活水準下降，要求增加公費；3、各級學校人員較戰前增多兩倍以上，而學校之辦學設備跟不上；4、以搶佔機關學校成風的戰後接收氾濫，引起師生的強烈不滿。

　　4月6日，北平被罷教罷課氣氛所籠罩。藝專師生三百餘人也對原駐單位第五補給區拒不執行教育部與行轅命令，將本已達成以京畿道及東總布胡同兩處校產五百餘間對換帥府園房屋之協議，又複毀約強佔校舍不去的做法表示強烈憤慨，引發罷教罷課抗議，徐悲鴻緊急召開會議，以求緩和，結果無效，即因交涉過勞臥病醫院。7日上午十時半，學生自治會假該校招待平市新聞界，該會代表梁雲波報告罷教罷課經過時說：「該校此次遷校，對行轅李主任、徐啟明參謀長、警備部陳繼承司令等之協助，深為感激。此帥府園之校舍，乃以西京畿道及東總布胡同兩處校舍交換所得，原住於現址者有警備部幹訓班及補給區講習班，目前僅補給區講習班尚未遷出，補給區準備將該校作為傷病醫院，搬來病床和醫療器材甚多，佔有三排房屋及畫室、女生宿舍等，補給區譚南光副司令對本校稱：行轅令該部搬家，乃錯誤之舉，因該部不直屬於行轅，且該校房產為補給區所有，若以東總布胡同校舍、洋溢胡同及貢院宿舍讓與補給區，則帥府園房屋刻全部遷出。」梁雲波對此反駁說：「東總布胡同已交與警備部幹訓班使用；洋溢胡同房乃租來者，且為敵產，現已發還；貢院現為學生宿舍，本校認為此條件過為苛刻，無法應允。」他同時表示：

「校長徐悲鴻因此事交涉多時，操勞過度導致高血壓症復發，已
於昨晚送入醫院診治。如果徐校長健康更惡化，應由補給區負
責。現在本校除決定無限期罷課外，同時電呈蔣主席、國民政府
國防部、聯勤總部、教育部及北平行轅等機構請求執行命令，並
發表宣言。」梁雲波最後以學生自治會名義鄭重聲明，「本校學
生此次罷課目的，極為單純，與目前各校所舉行之罷課行動，絕
無相涉，希社會人士及輿論界予以支援。」會後他們邀請記者參
觀被占校舍，說明這部分校舍共三排，每排二十間，現第一排畫
室及第三排女生宿舍已全被佔用，第二排陶瓷系被占九間，另有
一處預備做飯廳的房子，亦被佔用中。平津各大報紙刊登了藝專
教授會、學生自治會的聲明及校舍糾紛情形，進一步引發社會各
界的關注。第五補給區也改換口氣，允稱保留該院中之一所房屋
（過去是日本神社），餘皆交還藝專。該校學生認為既屬行轅命
令全交，無保留餘地，故堅
持不讓。實則第五補給區已透
露企圖：如藝專肯拿出「搬家
費」，可能完全搬出。但藝專
負責人表示：「關涉非僅第五
補給區一個機關問題，此外如
同在院內尚未遷出之警備部幹
部訓練班也要『搬家費』，就
不好辦了，」所以拒絕拿出一
分錢。最後還是南京國防部白
崇禧部長一紙電令，允將藝專
校址撥交藝專應用，條件是：

1948年6月李宗仁和白崇禧將軍

由行轅出面接收東總布胡同十號校址及洋溢胡同藝專職員宿舍後
轉交第五補給區司令部使用。

徐悲鴻與李宗仁

李宗仁（1891-1969），字德鄰。廣西臨桂人。中國國民革
命軍陸軍一級上將，中國國民黨內「桂系」首領。周恩來評價李
宗仁一生做過三件大好事：第一是北伐，第二是台兒莊大戰，第
三是回歸祖國。

1935年秋，徐悲鴻首次赴廣西，下榻於南寧共和路樂群社，
受到李宗仁熱情接待，安排在南寧舉行「悲鴻畫展」，談到發展
廣西美術事業前景，引起徐悲鴻濃厚的興趣，毅然將南京所藏書
畫珍品經港穗運到南寧。翌年，徐不顧蔣碧薇反對離家赴桂，積
極參與籌備廣西省第一屆美術展會，任籌委、評委和編委，撰有
〈廣西第一屆美術展覽會鄙人所徵集物品述要〉一文。1936年7
月5日展覽開幕，展出書畫五千餘件，另有文物、照片、刺繡各
數十件，其中以徐畫和所藏珍品為主，兼有其他名家作品。展期
原定兩星期，延期一周，至27日結束。展出地點分設廣西省教育
會、省博物館、圖書館和南寧女中，可謂規模宏大，盛況空前。
隨後，徐悲鴻被聘為省府顧問，並籌建「桂林美術學院」，李
宗仁親自過問籌建所需款項，並很快於獨秀峰下破土鳩工，建成
二層樓房，旋因抗戰軍興，李調五戰區指揮作戰，籌建工作遂告
夭折。

居桂期間，徐悲鴻創作頗豐，除大量應酬畫，尚有《逆
風》、《雞鳴不已》、《灕江煙雨》、《馮子材》、《劉永

福》、《桂軍誓師北伐圖》、《芭蕉麻雀》（廿七年仲春，返桂林，寫於美術學院，時我軍與凶倭鏖戰於台兒莊）等精品；此外，專為李宗仁所作包括素描肖像、中國畫《雄鷹圖》、行書對聯「雷霆走精銳，行止關興衰」等。創作於1937年的油畫《廣西三傑》可以算作這一時期徐悲鴻的代表性作品了，表現被稱為「桂系三雄」的白崇禧[7]、李宗仁和黃旭初[8]，戎裝跨馬立於桂林山水間，題：「廣西三傑。陶然俱樂部諸公指正。徐悲鴻。民國廿七年三月九日」。該作完成歷時約一年之久。抗戰初期，徐悲鴻前往新加坡舉辦籌賑義賣畫展，畫款所得，委託星華籌賑總會全部匯交廣西，作為第五路抗日陣亡將士遺孤撫養之用，可見徐對李宗仁以及廣西的情誼之深。

　　抗戰勝利後李徐北平重晤，擔任國民政府軍事委員會北平行營主任（後改稱國民政府主席北平行轅主任）的李宗仁力挺徐悲鴻主持北平藝專建校遷址，或許其中也有償還當年籌建「桂林美術學院」中途夭折的歉疚之情吧？

　　筆者曾在某拍賣會圖錄中見到徐悲鴻為撥校舍事致李宗仁的一通信函：「德公尊鑒：此番為另種作戰，貯

徐悲鴻油畫《廣西三傑》

[7]　白崇禧（1893-1966），字健生，廣西臨桂人，中國近代軍事領袖，國民黨陸軍一級上將，民國首任國防部長，亦屬桂系首領，有「小諸葛」之稱。

[8]　黃旭初（1892-1975），廣西容縣人。曾任國民革命軍陸軍第15軍軍長、廣西省主席等職。

侯凱旋。公返平前懇與郭總司令商定敝校西京畿道與東總布胡同兩共四百七十餘間由尊命與帥府園一號全部房舍（包括神社在內）共一百八十五間交換產權，務懇維持原令，為敝校一勞永逸百年久長之計，拜感無涯，敬請鈞安，夫人萬福。悲鴻拜

徐悲鴻致李宗仁函件

上。四月十八日。」原件未署年份，在印有徐悲鴻手跡之「國立北平藝術專科學校」套紅牛皮紙信封上寫有：「懇啟明尊兄參謀長面呈德公親啟　乞晤郭總令。為撥校舍事。悲鴻拜上」字樣。1948年3月29日至5月1日，國民黨「行憲國大」在南京召開，主要目的是選舉總統和副總統。從該信首段祝候語看，顯然是指李宗仁赴南京參加副總統競選事，於此可以確定書寫時間為1948年4月18日，與上述藝專校舍糾紛內容相吻合，其語殷殷，至今讀來仍令人感歎不已，「郭總司令」系指南京國防部聯合勤務總司令郭懺吾將軍。

另有一通收錄在王震編《徐悲鴻年譜長編》「1947年8月5日（六月十九）」條中的致李宗仁函：「德公尊鑒：國防部已有令到校，謂尊重行轅（指李宗仁——震注）威信，將神社借與敝校，如是下臺辦法亦佳，特此報聞。今日有事未能面謁。敬請儷安。」

根據前面引述資料，藝專最初發起收回校址運動，實為欲將西京畿道舊址收復，無關「神社」事；而覓定帥府園日本小學為

校址，徐悲鴻繪奔馬又請張大千繪墨荷贈送李宗仁，也都是1947年冬季的事情。當初軍方欲將神社房屋作為與藝專做資金交換砝碼，藝專據理力爭後，經國防部下令「撥交藝專」，軍方迫不得已改口「借與」藝專以留顏面。8月4日藝專收到聯勤總部函稱：「維持行轅威信，南部神社准轉借，但有軍用，應歸還並具合約報部。」如此，則可確認該函作於1948年8月5日，而行轅實為一軍事指揮行政機構，未必特指李宗仁。從徐悲鴻的兩通信函內容看，李宗仁為藝專校址的撥用，確實盡了心力，以行轅主任、副總統之高位而關照一所藝術院校的建設，不僅是出於與徐悲鴻的私交，也體現出國家對藝術發展的關注，因為除去李宗仁之外，還有來自國民政府、教育部、國防部、北平行轅等部門及朱家驊、白崇禧等人支持和幫助，儘管那是處於政局動盪不安的年代。

1948年秋季國立北平藝術專科學校招生廣告及錄取名單

　　1948年7月20日天津《大公報》曾刊登〈國立北平藝術專科學校招生〉廣告：「一、招考科組：繪畫科、圖案科、雕塑科、陶瓷科、音樂科；二、年級：各科組一年級；三、投考資格：公立或已立案之初級中學畢業男女生或具有同等學力者；四、報名手續：繳呈證件並繳報名費及最近半身照片二張；五、報名日期：七月二十六日至三十一日每日上午九時至午後一時；六、報名地點：北平東城帥府園一號本校；七、考試日期：八月六日至九日；八、簡章存校，每份五萬元，函索須附回件郵資。」

　　此處的「北平東城帥府園一號本校」具有劃時代的意義：一個真正意義上的徐悲鴻執掌的國立北平藝術專科學校完成了從接收、改制到校舍遷址的全過程。至此，自北平淪陷至抗戰勝利後將近十年，國立北平藝專為爭取校舍而進行的艱辛努力，終得歷史性的圓滿完成。就徐悲鴻而言，自北京大學畫法研究會而至南國藝術學院、國立北平大學藝術學院、桂林美術學院、中央大學藝術系、中國美術學院、國立北平藝術專科學校的三十年美術教育探索，終於贏得了完全屬於他的實現其藝術理想的陣地，向著踐行寫實主義藝術主張又邁進一步，想必也是別有一番滋味在心頭的。一年半之後，新一屆政府下的國立美術最高學府即在此基礎上穩固陣營，引領主流藝術教育長達四十四年，直到1995年中央美術學院領導班子從學院長期發展和學科建設考慮，做出了搬遷校址、擴大辦學規模的決定，毅然辭別了徐悲鴻當年苦心經營、夢想「一勞永逸百年久長」之帥府園校址，搬遷到朝陽區萬紅西街2號，並於中轉辦學六年後，得以在望京花家地南街8號新校址安營紮寨，肩負著新的時代使命。

北平藝專德鄰堂

1948年4月15日下午二時半，北平藝專在該校大禮堂舉行慶祝三十周年紀念活動。徐悲鴻校長抱病親自主持，臉上洋溢著喜悅的顏色，他致詞說：今天不僅是校慶，而且是更生的日子，此次校舍問題的解決，應該感謝李主任的幫忙，所以把這禮堂命名為德鄰堂，以紀念他。由於校舍問題，也足見創業艱難，希望同學多加奮勉。他又指出：藝專的學生，都具有天真活潑的資質，並富於熱情，這是從事藝術的最基本的條件。但是惟其富於熱情，也容易被人利用，所以他不希望學生參加校外任何含有政治意味的活動，而應為創造藝術奮鬥到底。現在是亂世，但亂世更

國立北平藝專德鄰堂舉辦滑田友作品展

容易產生偉大的天才！這種語重心長的帶有勸慰的言語，顯然是
針對最近各校學潮湧動，深怕學生為此做出不必要的犧牲而言
的。在來賓吳幻蓀致詞後，由徐校長頒發品學兼優學生之獎章，
受獎者約二十餘人。最後公演國劇《奇怨報》、《法門寺》及舉
行遊藝活動，至五時許始散，晚七時舉行音樂會，有國樂及西樂
等名曲演奏，最後公演由劉國權導演，魏鶴齡、項堃、林靜主演
的反映抗日題材的電影《白山黑水血濺紅》。

　　北平藝專帥府園校址由此成為北平又一重要美術活動場所。
「德鄰堂」的「存在」時間僅有八九月之數，隨著政局變化，北
平和平解放，報刊上提及藝專舉辦展覽時也相應改用了「大禮
堂」字樣。現將在藝專校內（主要為德鄰堂）相關的活動簡單梳
理如下：

　　　　1948年5月上旬，北平藝專、中國美術學院、北平美
　　術作家協會在中山公園中山堂舉行聯合美展時，其開展前
　　的預展及記者招待會就是在德鄰堂舉行的。

　　　　4月29日預展當天，徐悲鴻校長偕夫人親自接待來
　　賓，並就董希文《瀚海》、吳作人《雪原犁奔》、齊振杞
　　《地攤》、徐悲鴻《南天目山之秋》、《雲南雞足山悉檀
　　寺庭院》、《喜馬拉雅山》、李樺《天橋人物十八幅》、
　　宗其香《夜重慶》等作品一一加以解說。徐悲鴻在談到
　　自己的意見時，首先強調中國藝術界今後應著重發掘新
　　的天才，予以培養，而不應只持幾個已經成名的老人。他
　　認為：今後美術的道路應以現實主義為準則，先把握住現
　　實主義，再求各別發展；訓練學生，一方面要使學生把

握高度的完整的技巧，一方面還要養成他們多方面的知識；中國以往的文人作畫多忽視技巧，而瞭解技巧的畫匠又多不讀書，這二者互有偏頗，今後應該加以糾正和補救。

6月12日午後四時，北平藝專、中國美術學院、北平美術作家協會三團體假德鄰堂舉行茶會，歡迎著名研究法國文學專家謝壽康夫婦，並有小型精彩展覽，計有明清兩代書法、現代繪畫等。北平市文化界名流梅貽琦、周炳琳、袁同禮、李書華等百餘人應邀參加。

7月2日至6日，藝專教授黃養輝在該校二樓陳列室舉行畫展五天，作品約百餘件，均係精心傑作。

7月8日，北平藝專、中國美術學院及北平美術作家協會三團體，於午後五時假藝專德鄰堂舉行音樂會歡迎李宗仁副總統夫婦，受邀作陪者有李書華等二百餘人。

9月16日，北平藝專在德鄰堂舉辦李杏南藏織繡品展覽會，展期三日。首日請李氏演講「中國織繡藝術」。關於該展，沈從文在《收拾殘破：文物保衛的一點看法》一文中有所提及，面對冷落的場面，認為「悲鴻先生的理想，教授先生的熱心，想在第二代人起作用，不特個人工作具創造性，還對普遍藝術運動具啟發性，藝專的環境和設備，無論如何還得加以更大注意關心，方能配合，並應當取得故宮、中博、北圖等等國家機構及私人幫助，給師生以更大方便與鼓勵，才不至於落空。」並呼籲專科以上學校設立文物館，以利師生加強對古典優秀傳統的理解。李杏南長期服務於故宮博物院，編有《小品織繡

圖案》[9]、《明錦》[10]，後者的序文便出自沈從文之手。有關張氏生平不詳，中國國家博物館百年捐贈目錄（1912-1949年部分）中有李杏南其名，推測也應該與古代織錦收藏有關。

10月10日至17日，國立藝專教授滑田友在德鄰堂舉行個人雕塑作品展覽，徐悲鴻題寫了展名。

10月21日至24日，北平美術作家協會、中國美術學院及國立北平藝術專科學校三團體在德鄰堂舉行齊振杞教授遺作畫展，有精品大小百餘幅。又徐悲鴻、齊白石、于非厂、葉淺予等畫家，均捐有精作標價展出，以義賣所得作為齊氏善後費用。

11月26日至27日，國立北平藝術專科學校為商討遷校問題，在德鄰堂連續舉行兩次全校性緊急會議，全體教職員工及學生代表出席，一致決定不同意學校南遷，並建議將國民政府所撥15萬元金圓券用來購糧以應變。校務及學生課業仍照常進行。

12月19日至23日，藝專學生成績展覽會在德鄰堂舉行。

1949年2月，北平藝專在學校禮堂舉行和平解放後的第一次教師作品展。

3月，「老解放區美術作品展」在北平藝專舉行。

7月21日，中華全國美術工作者協會在北京中山公園成立。為配合該會的召開，在北平藝專舉辦了《全國文代

9　本書彙集清代織繡小品裕裙、荷包等六十件，共十二種製作方法。其中部分為彩色。人民美術出版社，1953年。

10　李杏南編《明錦》，人民美術出版社，1955年。

會美術作品展覽》（被認為第一屆全國美展），展出作品一千九百零五件，其中木刻一百五十幅，年畫一百幅，連環畫一百幅，漫畫、窗花八十幅，中國畫三十幅，雕塑、洋片三十件，油畫二十幅。大部分作品來自解放區。

11月，中央人民政府批准華北聯大第三部美術系與北平藝專合併，組建為國立美術學院。

「德鄰堂」這個名稱使用不長，但在當時北京高校中頗具影響的大禮堂，又繼續見證著學校乃至整個首都文化界的諸多重要歷史時刻……

如今，當初的帥府園舊址，除去後來興建的美術陳列館建築僥倖遺存外，U字樓、花園、食堂、教室、宿舍等均已蕩然無存，但見高樓聳立，天橋飛架，換了新天地，怎不令人感慨萬端。

「帥府園舊址不足惜，只要『中央美院』牌子在，仍然可以驕傲。」──陳丹青如是說。

南京美術專門學校史料鉤沉

從一篇訂正文章引出的問題

《美術研究》1959年第1期刊登了著名美術教育家姜丹書〈我國五十年來藝術教育史料之一頁〉一文，為中國現代藝術教育之發展研究提供了大量的參考材料，其中涉及私立院校的興辦時，有下列記載：

> 「私立南京美術專門學校，民八、九年間，我同學沈溪橋（企僑，字蕙田，江陰人，拔貢）創辦，設有西畫、國畫等科。民十五年停辦。重要教師：蕭俊賢、關良、許敦谷等。馬萬里等是此校出身。」

文章刊登不久，即在該刊同年第4期上刊登章毅然來信，訂正史實，全文如下：

> 「我閱讀《美術研究》1959年第1期中有姜丹書先生所寫的〈我國五十年來藝術教育史料之一頁〉，其中關於南京美術專門學校的記載，於事實尚有出入，因我在該校任教二十餘年，知之甚詳，特為補充如下，以供參考。
>
> 南京美術專科學校於1931年秋季為高希舜、高希堯、

章毅然所創辦，建立於南京石鼓路，推高希舜為校長，內
設中畫、西畫兩系，聘請陳之佛、張安治等為教授。抗日
戰爭時期遷移至湖南桃花江，於1950年停辦。」

兩位親身參與建校活動的美術教育家，各執一辭，雖辦學
地點、內容甚至校名大致相似，然而辦學時間有所差異，前者介
紹始於1919至1920年，止於1926年間，整個過程不過六、七年；
而後者則明確指出辦學時間為1931年至1950年，時間跨度長達十
九年之久！查閱阮榮春、胡光華著《中華民國美術史》一書[1]，
亦有「1920年沈溪橋創辦私立南京美術專門學校」之記載，所附
〈民國美術大事年表〉在1931年項：「高希舜、章毅然等創辦私
立南京美術專科學校。」看來對二者所言，均有採納。然終究未
加詳述，給予明辨。特別是前者，以其興辦美術專門學校時間
貼近民國美術師範教育肇始期，對研究中國現代美術教育的發
展史，更有探求之價值。然而如此重要的文獻史料，在同一時期
和地域、同樣從事美術教育者尚存有歧異，倘若真是記載「於事
實尚有出入」而張冠李戴，將導致史學研究之障礙，故理應加
以辨別，分清是非，給現代美術史研究提供一份較為準確的答
案。筆者留意了一下各類相關研究專著及文章，尚未見到對此節
有所辨析者，茲據多年考查相關資料，成此拙文，以就教於方家
學者。

相關資料的記載

姜丹書先生提到的南京美術專門學校是否存在，是解決問題的關鍵。答案是肯定的：在中國現代美術教育史上，確有此校的出現。但辦學時間即不是姜丹書先生回憶的「民國八、九年間」，也不是《中華民國美術史》所載的1920年，而是民國十一年，即1922年。

查1922年6月下旬至8月中旬，上海《申報》、《時報》及《時事新報》等報曾分別刊登有《南京美術專門學校及新制中學招生》廣告、消息，尤以6月20日《申報》所載較為詳盡，茲迻錄如下：

〈南京美術專門學校及新制中學招生〉
「專門班：本校聘留學外洋美術家及海內藝術家教授，先招圖工高師科、中國畫科、西洋畫科三班。

資格：國畫科、洋畫科招中等學校畢業或有相當程度者，圖工高師科招中學二年級或高小畢業之優秀生而長於圖工者，或曾任小學圖工教師者。

年限：國畫科、洋畫科三年畢業，圖工高師科四年畢業。

報名：南京第四師範、無錫第三師範，報名時須開具籍貫年歲履歷，附繳四寸半身照片，試費一元。

試驗：分圖畫、國文口試，遠省及華僑之合格者可由當地教育機關備文保送免試，以七月三十號為限。

　　試期：八月五號在無錫第三師範，八月十號至二十號在南京第四師範，隨到隨考。

　　中學班：招初級中學二年級一班，高小畢業可應考報名，試期同上。

　　校址：暫用貢院前石壩街金陵閘江陰試館。

　　欲知本校組織章程、納費等可向南京第四師範沈蕙田函索簡章，惟須附郵票一分。

　　校董：趙正平、謝學霖、劉鍾璘、袁希洛、周徵夢、張援、仇埰、錢基厚、屠方、繆慶善

　　　　　　　　　　　　　校長　沈溪橋」

〈南京美術專門學校及新制中學招生〉廣告

這是目前所見有關該校辦學最早之文字記錄。同年7月30日
上海《時事新報》「南京通訊」〈美術專校之創設〉則對辦學宗
旨、科目設置、師資安排等進一步加以說明：

> 「南京美術家沈溪橋及謝學霖、袁希洛、趙正平諸君，鑒
> 於世界之趨勢日益傾向美術，是項需要，日益繁多，而是
> 項人才，日見缺乏，因有南京美術專門學校之創設。該校
> 專科方面，先暫先設圖畫手工師範科、中國畫科及西洋畫
> 科三部，圖工師範科，以養成中小學校及師範學校藝術教
> 員為主旨，普通二年，高等二年，合共四年，願肄習二年
> 者，作普通師範科畢業，願肄習四年者，作高等師範科畢
> 業。中畫科、西洋畫科均三年畢業，附設新制中學，以求
> 合世界新趨勢，完足普通教育。現各科教員，大概均已聘
> 定，請當代國粹畫大家蕭俊賢、謝公展兩君，擔任中國畫
> 課，前長沙雅禮大學國畫教員陶冷月君擔任西洋畫課，丁
> 項馥梅女士擔任音樂，並擬請呂澂君擔任美育及美術史等
> 各科理論功課，餘如胡根天、許敦谷諸西洋畫名家，尚在
> 接洽中，至手工一科，則由校長沈溪橋自行擔任。」

有關辦學時間、校董組成別有記載，許志浩《1911-1949中
國美術期刊過眼錄》[2]一書中曰：「南京美術專門學校成立於一
九二二年五月二十八日，由沈溪橋、蕭俊賢、謝壽、呂瀋、呂
澂、李石岑、胡根天、榮棣輝、陳綸、何景峴、鄭立三、吳福

[2] 《1911-1949中國美術期刊過眼錄》，許志浩著，上海書畫出版社，1992
年6月第一版。

康、俞道源、章崇治、吳廷良、薛德焴、薛德燝、吳之滌、錢
體化、張士傑、向頡垣、吳良澍、姜丹書、龔兆祥、楊匡、張
道合、孫錦江、孫廣釗、戴宗球、朱芝瑞等三十位名家發起。
同年九月十一日正式開學，招生二十餘人。沈溪橋擔任第一任校
長。」

　　據此可以看出，儘管籌備
辦學者陣容較為強大，但辦學伊
始，生員甚為有限，有些班級還
是陸續開設的，這一點在畢業於
該校、以後成為著名東方藝術史
學家的常任俠先生晚年回憶錄中
有詳盡的描述，當1922年秋季，
常任俠在表兄的資助下，從安徽
潁上農村來到都市南京後經歷了
如此的景況：

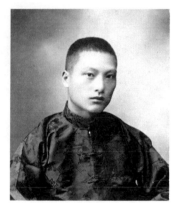

青年時代的常任俠

　　　「我打聽到東南大學的附中最好，就去要求入學。接
　　待我的是一位鬍子先生，他說：『你來遲了，學校已經開
　　學將近一個月了』。我請求是否可以通融：『我是從安徽
　　農村遠道專程來的』。他說：『這裡不比農村私塾，可以
　　隨時入學。我們這裡是要入學考試的。因為在東南著名，
　　多來考試，選取頗嚴，我看你是農村來的，就是考試也很
　　難錄取，回去多多準備吧！』
　　　鬍子先生傷了我的自尊心，我失望地走了。但以後每
　　次看到東大附中的學生，呢料制服上一排金色的附中校名

紐扣，就很覺羨慕。

我回到旅館，又到街頭徘徊，已經過了雙十節，各校皆已開學，使我遠來失望，又人地生疏，可天無絕人之路，街邊新貼出一張招生廣告，在石壩街白鷺洲邊的江陰會館，新創辦南京美專，設有中學、師範、專門三個班，現正報考。

這校離夫子廟僅隔一條秦淮河，走過長板橋，到白鷺洲邊，就是江陰會館所在。

來接待我的是教務沈渭濱先生，他告訴我明日可以來考。

我去參加了這次考試，只有六個考生，結果是五個正取，一個備取。因為我只考了一門，寫了一篇國文，所以作為備取生。

我只有三十銀圓，不能住旅館等候開學，所以就去請求，問是否可以入學。沈問我有多少錢交費，我告訴帶有三十銀圓，沈就教我盡數上繳，算是做了第一個南京美專的學生，使我有了歸宿。

這個學校校舍用的是江陰會館，正在修理。我記得當時只有一個教師（沈渭濱），一個工友（卞壽），一個學生，即我。

不久就開學了，我們房裡住了六個人，現在記得的只有王冶秋，曾任新中國的文物局長，已逝。另一個是樂葆生，鹽城人，又一個是安恩池，常州人。他們都比我年齡小，因此給我一個諢名奧得門（Old man），我則呼他們為娃絲寶（Wise Boy聰明的孩子），以此互相取笑，而且

學會了各地方言，特別是罵人的口語，流行在我們中間。

美專來了一位國文教師，是我所崇敬的，他是南國詩人姚鵷雛，因為在故鄉常看老《申報》，《自由談》中常有他的文章，使我心佩。他開課以後，我就寫詩寫文送請他指教，他說詩有才情，像是受有龔定庵的影響，以後可以多讀漢魏古詩，加以矯正。我在全班之中，姚師特加青睞，這也引起同學們的嫉妒。姚師常常當場命題，能詩的就當場和作。我記得有一次他出了「秋柳」和「殘菊」兩題，自己作了示範，我也到黑板上寫了兩首，〈秋柳〉是：

三春舊夢冷江村，疏鬢蕭蕭掩白門。
瘦損腰肢情已斷，不堪羌笛怨黃昏。

〈殘菊〉是：

老去精神猶矍鑠，東籬獨自樹孤標。
宵來任是惡風雨，偏似淵明不折腰。

姚師對前一首稱可，對後一首說寫得有精神。後來我寫在卷子中，他再加評點，保存了很久，以志青年時代的懷抱。在南京美專刊印學報的時候，刊載我的古近體詩和駢散文，為師友所偏愛。

姚鵷雛（1892-1954）

　　　　我所聽過講義的教師，有陳師曾、呂鳳子、呂秋逸、
梁公約、謝公展等人，還有南通馮哲盧先生，他也給我很
多的鼓勵。

　　　　還有在同學中，做了朋友的聞尊（聞十四是一多的弟
弟，後名鈞天）、王霞宙、黃學明、呂霞光、馬萬里等，
在畫藝上多有成就。

　　　　在當時我主持了學生會，並組織了新劇社，演過一次
《雙十夢》，是東大的學生侯曜編導的。美專還有一個女
子部，和男部同演過《可憐閨裡月》也是侯曜編導。女子
部的學生馮伊湄，後來成為我的好友司徒喬的夫人，是緬
甸華僑。

　　　　我當時開始愛好新詩，與滕剛、朱佑祥、徐愈等，組
織了嫣社，發刊了《嫣》的文藝週刊，漸漸走上新文學的
道路。」[3]

　　這是一篇十分難得的重要史料，作者以當事人的身分記述了
這段建校史，透過這篇文字，使我們不難瞭解到，即使過了正式
開學日期後的「雙十節」，學校仍然在繼續招生，開辦新班。文
中對新聘教員和同學的記載，校內開展文藝活動的情況，均有助
於考證當時學校的師資與學生、學科設置、教學管理、校刊發行
和校外活動等情況。如文中提到的石壩街校址當為第一院，翌年
即因增設女子部，開設刺繡科，使得校舍狹窄，不敷應用，特於
城北龍王廟後塘子巷添闢第二院，將女子部及附中二部遷移第二

3　常任俠先生回憶文章〈初到秦淮〉，未刊稿。

院上課。

刊印學報事即指1923年6月創刊的《南美雜誌》（亦名《南美校友會雜誌》），南京美術專門學校編輯出版。僅出一期，三十二開本，一百六十八面。該刊以文字為主，其中包括胡根天的〈藝術淺說〉、呂鳳子的〈圖畫手工課程綱要〉、謝公展的〈我對於改造國畫的意見〉、王國良的〈山水之研究〉、周適的〈我之國畫見〉、李治棟的〈擦筆畫肖像在美術上有無存在〉等論著。其他作者還有常任俠、姚鵷雛、錢基博、沈溪橋、諸鐵君、季融吾、趙厚生、蕭俊賢等人。

該校的戲劇演出活動，是伴隨著建校應運而生的，足見新藝術教育之普及深入，不惟美術一端。特別是在節日慶典活動時組織的遊藝大會上體現得更加淋漓盡致。1922年10月22日上海《時事新報》發表的樓真〈南京美專演「司美之神」之簡評〉，24至26日發表的澤之、吟梅〈南京美專遊藝大會漫評〉等評論文章，就足可說明這類活動在社會上已經產生了一定影響。1923年10月14日上海《時事新報》「寧美專遊藝會盛況」中寫到：

「南京美術專門學校，以本屆國慶，適值該校一周年紀念之期，故特於九號十號在公共講演廳舉行遊藝會兩天，以資慶祝。下午七時開幕後，首由校長沈溪橋報告開會宗旨，大意謂本校此次慶祝，不過為藝術之表演，絕無募捐意味。除奏各種國樂外，其重要之劇碼為空谷佳人（女子專門部）、摘星之女、離魂倩女（男子專門部）、雙十夢（中學部），所演均極純熟緊湊，而尤以女子專門部之空谷佳人最為動人，飾劇中主人吳芝芳者，其表情言詞，極

悲壯淒涼之致，觀者無不動容。聞兩晚來賓均達千餘人之
多，除優待券不取資外，所售券資，均作該校劇團之用，
並無籌款性質云。」

這便是常任俠回憶錄中所提到的那次演出情景，同時也印證
了該校的辦學時間確為1922年的秋季。有關美術專業教學成績的
報導也是有的：

1923年11月17日《時事新報》刊登〈南京美專旅杭寫生展覽
會〉消息：「南京美術專門學校於前星期由教員許敦谷等率領男
女學生一百餘人，在玄武湖一帶作秋季郊外實習數天，茲聞該校
定於本月十七、十八在大石壩街第一院舉行秋季習作展覽會兩
天，陳列此次優秀作品，五百數十幀，以資各界人士評覽，並聞
該校現又聘請新從東京美術學校畢業歸國之王道源君，擔任西洋
畫教授，於教務上當更有一番發展云。」隨後21日該報又有〈南
京美專習作展覽〉之報導，文曰：「南京美術專門學校於本月十
七、十八兩日在該校第一院舉行習作展覽會業志前報，茲聞前昨
兩天，即為該會開幕之期，會場佈置，共分五大室，陳列此次秋
季旅行寫生及室內實習共五百餘幀之多，而尤以該校汪子柔、周
適、龔必正、蔣福霖諸君最為特色，除督軍省長及各機關均派代
表蒞會外，來賓參觀者，約計一千餘人，據一般評論謂該校作
品，均能各各表現個性，發展天才，足證教法良善。當時並有該
校藝術理論教授呂澂蒞場，作詳細之評論，對於學生作品，多所
指正云。」可謂頗具規模，在社會上影響不小。

僅僅一年時間，在校學生人數已逾百人。據1924年8月間招
生廣告顯示，該校國畫科、西畫科、圖案科、高師科及師範科各

招新生四十名，各科同時分別招收插班生十五名，照此推算，在校生已有三、四百人之數。而校內的師資力量不斷加強也可以從下面報導中略見一斑：

「南京美術專門學校本學期職教員除原有之朱儼叔（教務主任兼手工教授）、蔡達（西畫主任）、呂逸秋（色彩學講師）、梁公約（國畫兼詞章教授）、蕭厔泉（國畫函授部主任）、胡汀鷺（國畫教授）、謝公展（國畫教授）、吳人文（西畫教授）、周玲生（音樂主任）、烏叔養（西畫教授）、吳溉亭（透視學教授）、姚鵷雛（文學教授）、孫燕濱（社會學兼公民理論教授）、朱彬儒（刺繡指導）外，又聘華林（藝術理論教授）、老名畫家杜滋園（國畫主任）、張通之（書學兼國文教授）、聞鈞天（國畫教授兼教務員）、馬允甫（國畫、金石學教授兼文牘員）、王野蘋（國畫教授兼編輯事務）、姜逸鷗（音樂助教）、吳澄奇（手工助教）、姜雲從（西畫、音樂助教）、沈朱近（女舍監），更為謀學生能人人直接研究西方藝術理論起見，特請汪同塵英文教授，校長沈溪橋亦親授金工及工藝學。該校已於八號上課，而遠道來要求考試入學者，仍不絕云。」

從這篇刊登在1925年9月10日《時事新報》的題為〈南京美專新聘職教員〉報導中，約略看出此時學校的師資隊伍相對穩定，具備一定的辦學實力，同時新聘的幾位聲名一時的美術教育家和剛剛畢業於該校的學子（如聞鈞天、馬允甫等），為學校的

發展壯大奠定了雄厚的基礎。

　　筆者查見到1926年7月2日上海《申報》刊登的〈南京美術專門美術部文學部招男女生〉廣告，除美術各科均招新生、插班生外並添設兩年畢業之圖畫專科，另有特設中國文學專科，辦學規模更加擴大。但正值如日中天的大好形勢下，該校突然偃旗息鼓地消逝於如火如荼的興辦美術教育的浪潮中，是何種原因導致了毀滅？私立辦學的激烈競爭，主辦者的意趣轉移，師資學員的難以為繼，抑或政治經濟的壓迫？這為美術教育史留下了一個懸念，為研究者平添了一分困惑，正待有志者的不斷探索和破譯了。

結論與思考

　　南京美術專門學校的存在已毫無疑義。這是與日後創辦的南京美術專科學校並無關聯的一所私立學校，儘管對於它的確切停辦年份和原因仍需探討和求證，但在撰寫中國現代美術教育史時應當為它留下明確的一筆。即使它存在的時間很短暫，在歷史的長河中令人有稍縱既逝的感覺，又恰似洶湧澎湃的洪流中的幾簇浪花，但它的確順應時代潮流而生成消逝。它曾成為中國新藝術運動中私立興辦美術教育的基地之一，集聚了一批有志於藝術改革的先驅，造就了日後有聲於社會的名家學者，它的功績和研究價值也正在於此。

　　翻開中國近代的新藝術教育史，展現出清朝光緒三十一（公元1905）年，清政府被迫宣佈廢科舉、興學堂的一頁。從此新興學校不斷建立，師範教育也應時而立。著名學者、書畫家、教育家李瑞清（字梅庵）首倡美術師範教育，在他就任南京兩江優級

師範學堂校監時，極力宣導添設圖畫手工科，使該校成為中國最早設立美術師範專科的高等學校，對中國美術教育事業的發展起了極為重要的拓荒和奠基作用。該校培養了中國第一批美術教育師資六、七十人，分赴大江南北；其中呂鳳子、沈溪橋、姜丹書、李仲乾、吳溉亭等人成為中國第一代著名的美術教育家，為「五・四」運動之後興辦藝術教育活動高潮的到來，儲備了有生力量。這一時期私立的、官辦的藝術院校系科，如雨後春筍蓬勃而起，且以私立者為多和見著。南京美術專門學校的創辦，正是中國第一代著名美術教育家的中堅力量之組合：

沈溪橋（生卒年不詳）一名企僑，字蕙田，江陰人，清末畢業於南京兩江優級師範學堂圖畫手工科，後任教於江蘇省立第四師範學校，該校係1912年2月由江蘇都督府教育司黃炎培委託寧屬師範學堂（校）學監（教務主任）仇埰在南京籌辦。仇埰選門簾橋（今太平路太平巷對面一帶）江南高等學堂舊址為校舍，創建江蘇省立第四師範學校（當時江蘇共創建8所師範學校，校名以成立先後為序）。學生以原寧屬師範學生為主，招收插班生及新生。仇埰任校長多年，考選學生嚴格，關心學生，敬重教師，所聘教師多為名流，楊輯庵、劉封瑞、吳梅、胡小石、胡翔冬、嚴聘卿、余雨東、龔兆祥、王東培、舒百勤、侯佩衡、鄭勉等先後在校執教。

呂鳳子（1886-1959）原名濬，江蘇丹陽人。清末畢業於南京兩江優級師範學堂圖畫手工科。歷任南京、武進、揚州、長沙、北京等地各師範學校教職，中央大學藝術科教授，正則藝專校長，國立藝專校長等。中華人民共和國成立後，歷任蘇南文化教育學院、江蘇師範學院教授，江蘇省國畫院籌委會主任委員，

省美協副主委，省人民代表。

姜丹書（1885-1962）江蘇溧陽人，
字敬廬，號赤石道人。清末畢業南京兩
江優級師範學堂圖畫手工科，應部試，以
優等第一名授師範科舉人。任教浙江兩級
師範，兼浙江省立女師藝術課。1919年赴
日、朝鮮考察教育。次年創辦中華教育工
藝廠。其後，歷任上海、杭州、華東個藝

姜丹書

術院校教職，長達五十年。初授西畫，後從事藝用解剖、透視、
美術史等科，為我國美術教育史研究貢獻尤多。

吳溉亭（1884- ?）江蘇溧陽人，原名良澍，清末畢業於南
京兩江優級師範學堂圖畫手工科，歷任江蘇省立第三師範、第四
師範及國立中央大學教授等職，擅長工藝美術及音樂。

蕭俊賢（1865-1949）字厔泉，清末南京兩江優級師範學堂
圖畫手工科教師，上述的幾位美術教育家均出於其門下。除在兩
江優級師範學堂執教外，還任教於北京女子高等學校和國立北京
藝專等校，以擅長山水畫著稱於畫壇。

此外，曾經受聘執教的還有中國畫教
授謝公展（原名翥，1885-1940）、呂逸秋
（原名澂，1896-1989）、陳師曾（1876-
1923）、梁公約（1864-1926 ?）、胡汀鷺
（原名振，1883-1943）及畢業於該校的聞
鈞天；西畫教授吳人文、烏叔養（1903-
1959），旅日畫家「藝術社」成員（除
陳抱一）胡根天（1892-1985）、關良

蕭俊賢繪山居圖

（1900-1986）、許敦谷（1892-1983）三人均任教於該校；文學教授、南社詩人姚鵷雛、馮哲廬等人的加盟，這一切構成了中西文化交融、新舊藝術合璧的美術教育特色，是時代的產物，也是該校賴以生存發展的必然趨勢。日後成為著名畫家的有馬萬里（原名允甫，1904-1979）、呂霞光（1906-1994），著名東方藝術史家常任俠（1904-1996），文博專家王冶秋（1909-1987），畫家、散文家馮伊湄（1908-1976），詩人滕剛、徐愈等均出於這樣一個藝術教育環境中。正是有了這樣一個群體，活躍著如此眾多的藝術教育家和培養出這樣一批專家學者，使中國藝術教育事業的發展得以延續、不斷發揚光大。

當代美術評論家郎紹君曾指出：「在二十世紀畫史上，遮蔽和遺忘具有普遍性。而遮蔽和遺忘又是整個美術史面對的重要現象，關涉美術史的客觀性、研究方法與價值判斷。」「遮蔽是人為的掩蓋，遺忘是記憶的喪失。」本文依據原始和參考材料，力圖還原歷史的真實，辨析和發掘被人們誤解和遺忘的史實，為研究者從事與之相關的人物個案之研究，為美術教育史留下一份接近真實的史料。自然談不到是「重新發現」，因為歷史是客觀存在的，有待重新發現的，只是人們是否心存「有意與無意遮蔽」和「主動與被動遺忘」的主觀態度而已。

蘇州美專旅平畫展的插曲

　　2010年12月，劉偉冬、黃惇主編的《上海美專研究專輯》一書由南京大學出版社出版，作為南京藝術學院百年校慶的一份厚禮。該書分為專題論稿及史料輯錄兩部分，前者為長期從事上海美專研究專家學者及近年研究生學位論文之組合；後者為多年積累及新近發掘、考訂之校史資料，洋洋六十餘萬字，極大地推進了上海美專研究的深化，為南京藝術學院校史積澱了豐富的史料。踵其後續，該院計劃再行編輯《蘇州美專研究》，以彰顯由現代著名畫家、藝術教育家顏文樑先生創辦的同為歷史悠久的美術學校卓越的教育成就：是我國早期首創男女同校學習先例的學校，是我國早期美術教育學科設置較為齊全的學校，是我國早期印刷與製版技術專門教育的發祥地，是新中國動畫電影教育的搖籃。

　　在〈稿約〉中提及歡迎研究學校歷史中的大事要事、人物事件、歷史階段、辦學思想、教風、學風、校風，以及挖掘和提煉學校的辦學理念、教育思想；探討教風、校風在學校傳統、精神、文化、制度、環境層面中形成的核心價值、學校特質和它們與社會交融中的作用、精神、功能，使校史中的傳統和精神在當今發揚光大。

　　在此之前，王驍主編《二十世紀中國西畫文獻·蘇州美專》一書，由文化藝術出版社2009年12月出版。該書由蘇州美專校

歌、大事記、歷屆主要教職人員、主要社團及顏文樑〈十年回顧〉、〈藝術教育今後之趨向〉等文，以及顏文樑、李詠森、胡粹中、朱士傑、黃覺寺、丁光燮、呂斯百、戴秉心、周方白、費以複、董希文、李宗津等人的畫作及相關藝評文章組成，為蘇州美專的校史研究無疑有著重要的文獻價值。只是該叢書的側重點在中國西畫（素描、速寫、水彩、水粉、油畫）的產生與發展的史料上，缺少更為詳盡的有關校史發展完整的史料發掘和深入研究的文字，這要期待於《蘇州美專研究》一書的編就出版了。

徐衛國編著《觸摸歷史：中國西洋畫的開拓者》（山東人民出版社2010年12月第1版）中也闢有專節來介紹蘇州美專的歷史及重要人物，並刊佈了泉城聚雅齋搜集珍藏的相關歷史照片、書刊資料等，值得注意。

筆者雖曾兩次遊歷過蘇州園林美景，因時期不同，心境各異，喜憂參半，於心銘記難忘，但對蘇州美專校史素無研究，只是在以往的查閱資料時偶爾發現過與之相關的文章，又很少有人關注和研究引用過，受了讀書的啟示，自感有寫出來聊補史闕、提供研究者參考的地方，不揣寡陋，見教於方家。

南園畫會赴平展

在蘇州美術專科學校的主要社團中，南國畫會列其一，該會由繪畫系西畫組同學全毓秀、李宗津、李楚、杜學禮、范賢英、許大衛、華世榮、孫葆昌、閔婉石、費彝復等十人組成，以研究及提倡藝術為宗旨，於1935年12月9日假西畫實習室召開成立會，會長為許大衛，另有學術主任、出版主任、出版幹事各一

人。成立畫會的原因有二：一則感到藝術的使命太大，非合群智群力不足以負此重任，於是集結志趣相投的同志，希望做培土的工作；二則便於今後紀念當日同受培植和同窗研習的情誼起見，以相鄰校址的南園命名畫會。翌年1月13日，該會通過蘇州明報副刊欄編輯出版《明晶藝術》旬刊，內容有藝術論著評述及翻譯等，共計發刊二十四期。

1936年4月1日，該會假蘇州美術館舉行京平畫品展覽會蘇州預展，即以課餘習作油畫百幅採取抽籤辦法公開出售，將售得畫款，充作京平展覽費用，及北行旅資。省府官員及社會各界人士鑒於該會壯志可嘉，而畫亦精美，故爭相購買，預展三日，竟售去十之七八。

同月14日，該會全體會員自蘇州首途北上，抵達北平後不久即在王青芳、王功榮、楊語邨諸先生的幫助下，假故宮博物院太廟舉行畫品展覽會：

畫展地址：太廟藝術展覽室
時間：四月十九日至廿日
出品目錄：1、自畫像（全毓秀）；2、問平近影（李宗津）；3、滄浪亭（李宗津）；4、仰視（李宗津）；5、楚石自寫（李正松）；6、瓶（杜學禮）；7、小孩（范賢英）；8、蔬味（許大衛）；9、老人（許大衛）；10、自寫（色粉）（葉世榮）；11、鬥（素描）（華世榮）；12、ADTINOUS（素描）（華世榮）；13、江邊（孫葆昌）；14、秋林古寺（孫葆昌）；15、河（孫葆昌）；16、菜（閔惋石）；17、銀人（費彝復）；18、羊王廟

（費彝復）；19、號外（李宗津）；20、母（李宗津）。

　　此外還有十幾幀高中實用藝術製版科的印刷品。

　　展期之間，北平學術藝術新聞各界，前往參觀者每日數千人，平津各大報刊如《京報》及《華北日報》闢有專刊、《北洋畫報》刊登會員合影為之宣傳，前者為「蘇州美專南園畫會北平畫展特刊」，登了由該會成員撰寫的五篇文章：〈南園畫會之北來與畫展〉（大衛）、〈自然美與藝術美〉（克亞）、〈南園畫會與北上〉（杜學禮）、〈中流砥柱〉（費彝復）、〈怒風黃沙〉（同平），自行介紹北上經過、畫展目的及對推動藝術運動的理解；後者為「蘇州美專南園畫展後特刊」，由王青芳設計木

1936年4月24日北平《華北日報》，「蘇州美專南園畫展後特刊」

刻刊頭，發表了〈寫在南園畫展之後〉（玉其）、〈南園畫會十人素描〉（語邨）、〈從天堂來的藝術家〉（王功榮）、〈南園畫展觀感〉（影子）及〈貢獻給南園同志〉（味梨）諸文，還刊登有李宗津《滄浪亭》、許大衛《蔬菜》兩幅，對會員介紹、作品評論、藝術見解等都有各自的表示。大都認為南園畫會一行的北來，無論在打破南北藝術界相沿已久的壞觀念上，或在交換雙方藝術的意見上，都具有莫大的意義。雖然因為運費太貴的原因，每人只能帶來一兩件自己的作品參展，但能得到觀眾的理解，大家普遍對費彝復創作的《楊王廟》、許大衛的《老人》讚譽有加；自畫像部分，李正松的「筆致豪放充滿英俠之氣」、李宗津的「趣味穩實堅無可破」、全毓秀的「色彩豔麗構圖良好」、華世榮的「清逸中可見誠懇」使人過目不忘，味梨〈貢獻給南園同志〉一文便對展品進行了逐一點評。展會中各位會員的熱情而謙恭的表現，也給觀眾留下良好的印象，這或許就是良好的校風使然。

稱之空前盛事，未免過譽，但不遠千里北上與藝術界加強溝通，展示學習、創作成績，為故都北平略顯沉悶的藝術氣氛帶來一絲清新之氣，是當時參與者的共同感受。言為「藝術界諸前輩作家，亦交相稱賞」，也不儘然，4月26日《華北日報‧咖啡座》第501期刊發李大可〈南園畫展給了我們些甚麼？〉、高啟明〈天堂裡的藝術家永遠是天堂裡的〉以及5月7日〈華北日報‧藝術週刊〉第34期刊發潘怡之〈「優越環境與過人天才」這是必需的條件嗎？──敬致王功榮君〉這幾篇文章就發表了不同的聲音，自然對各位出品者及畫展本身沒有太多的評論，矛頭直指王功榮文章中的「從天堂來的藝術家有著優越與過人天才的」的立論欠妥。害得特刊編輯王青芳也發表聲明：《藝術週刊》雖是幾

個愛好藝術的朋友所組織的，但不是一個同人週刊。它是以代表大多數藝術家的言論為立場的，發表不同派別各自的理論。絕非如高啟明文中所言是在「捧人」，深信一個作者的成功，不是仗著他人的吹噓。如果有一個能塗抹幾筆的人，我們便替他來出專刊，大事吹噓，那就誠如高先生所說：「不但收不到甚麼功效，而且使被捧的人得到相反的效果。」至於〈從天堂來的藝術家〉一文，假使立論不甚正確，那正足以證明本刊是集合許多不同的派別來發表各自的理論。

蘇州美專有著美麗的校址，更常親著詩人墨客徘徊不忍卒去的滄浪亭，環境上的幽靜，也使得作品中產生著一種樸實無華，富有自然的、純潔的精神。該校每學期舉行成績展一次，旅行寫生一次，大都就近南京、鎮江、無錫、杭州、普陀等處進行，從這次不遠千里在怒風黃沙中的北平舉辦旅行畫展的行為看，恐怕也是蘇州美專教學成果特殊一例了。對於這種南北地域差異和藝術教學、創作理念的不同所帶來的認識上的紛爭，其實正是該會所期望的：「第一，我們希望因為我們的作品幼稚，而獲得一些指教，做我們研究的南針。第二，南北的技（藝）術界素少聯絡，無論研究、認識各方面均多隔膜，我們很希望因為我們這點小小的力量，做一個先鋒，來聯結我們的熱情去求藝術在今日之中國裡的發展。」從許大衛的這段表白，可以體會出這批絕非微小懷抱的藝術學子們對此次北上行為和舉辦畫展意義認識。費彝複甚至提到蘇州、北平兩藝專同學交換上課的願望，是個引人深思的話題。

當然，除了抱著中國藝術家需統一合作以推動藝術發展的使命外，久居柳綠鶯啼的江南的學子們，也憧憬著一睹北平的黃

沙、古柏和宏偉宮殿內的中國藝術結晶，希冀能得到一點色彩的
波動和線條的傾流，領略北國古城的春天，與名目眾多的美術團
體、藝術前輩親接切磋。從蘇州美專校刊《藝浪》當時的報導來
看，該校也曾先後接待過安徽、上海、福建、山東、江蘇、廣
東、北平、河南、湖南、浙江等數十個院校、團體前往參觀訪
問。這種南北文化藝術的交融體檢，雖然實際影響不算太大，就
像歷史長河中一片微風吹過的漣漪沒有留下太多讓人記憶的痕
跡，但在中國現代美術活動中具有積極的歷史意義。

會員合影細分辨

照片在史料上的價值，具有與文本相互參照印證，補充說明
史實，特別是多年前的歷史瞬間的影像記錄會使人拉近時空，加
強形象記憶，起到其他文獻資料無可替代的作用。所以在徵集校
史資料時，對這些圖文資料亦應多加注意。幾年前曾見鄒綿綿先
生撰文介紹蘇州美專校友鄧季超、胡佩先夫婦遺留下的一些「老
照片」，其中攝於1923年的「江蘇省立第二女師範第二屆初級中
學畢業攝影」、1925年「蘇州美專遊藝大會女同學表演《少婦
淚》攝影」兩幀，均與蘇州美術教育史相關，更能作為補訂蘇州
美專校史之史料依據，值得特別注意。[1]

照片（這裡特指早期使用膠片拍攝，非當今數碼攝影）的
價值高低不僅體現在稀有少見，還應配有必要的文字注釋，一張
歷史照片缺少了注釋，則歷史文獻價值相應減小，這在研究、收

[1] 鄒綿綿〈一幀有關「蘇州美專」校史的「老照片」〉，2009年8月27日
《中國書畫報》。

藏者眼中更是體會深刻的。如果照片注釋有所缺失，在使用中應當報以謹慎態度，對其拍攝時間、地點、人物、事件、拍攝者等項，本著對歷史負責的態度，儘量查找原始記錄或相關背景參考資料，經過詳盡的比對辨析後，補充注釋文字，方可引用。特別是引用二手資料時，更要採取慎重或質疑的態度，對那些已有的注釋加以分析後才可使用，防止誤讀甚至濫用，導致對人物事件的理解出現偏差現象。筆者曾見過不少這樣的例證，如被廣泛使用的那幅1918年徐悲鴻被聘為北京大學畫法研究會的師生合影，大概是因為合影中有蔡元培先生的出現，認定為重要的歷史影像而運用於不少的徐悲鴻研究著述、圖集中。近經研究者彭飛先生考證，實際上該照片為「北京華法教育會開會及孔德女校行開學禮攝影」，拍攝於1918年1月15日，地址為北京東城方巾巷五十號即華法教育會事務所。原刊民國七年五月十五日出版的《東方雜誌》第十五卷第五號。早於同年2月22日北京大學畫法研究會正式成立及3月7日徐悲鴻才被邀請來校擔任該會導師時間。[2]但此照片至今仍在延續舊說使用於學術著作和教學講義中，令人深表遺憾。注意使用新的研究成果，應當成為學者們的一種學術自覺。筆者曾撰文對胡適、徐悲鴻等人出席「泰戈爾畫展合影」以及「從香港轉移到東江游擊區的部分文化界人士合影」做過辨析，這些由國家級文博機構和高等學府編輯出版的圖集中出現與史實不符的硬傷，實在令人堪憂。

　　言歸正傳，蘇州美專南園畫會赴平畫展時，曾由記者楊語邨拍攝全體會員合影一幀，刊登在1936年4月24日《華北日報》

[2]　彭飛〈徐悲鴻與孔德學校〉，刊北京《榮寶齋》2012年3期。

「蘇州美專南園畫展後特刊」上，只是沒有具體注明每人的對應
位置，難能一目了然地加以識別。好在同時配發了一篇〈南園畫
會十人素描〉的文章，用攝影記者敏銳的捕捉力和極為簡練的文
字，對每人的相貌、性格特徵進行了描述，為如今補充注釋文字
提供了難得的參考資料：

> 許大為君：他是湖南人，說一口北平雜著湘音的官話，
> 　　　　　嘴邊抹著笑意，招待來賓殷勤極了，辦事老
> 　　　　　練，富於藝術涵養。
>
> 杜學禮君：小個子瘦身材，未說話先鞠躬，雙手作拱揖
> 　　　　　狀，令人發笑，誠懇得是你不安，任何人對
> 　　　　　他不能不起敬。
>
> 費彝復君：寡言笑，和藹得使你發鬆。
>
> 李宗津君：小胖子，白白臉，具著蝴蝶似的酒窩，不說
> 　　　　　話就會樂，他不愛喝酒是因為有胃病，不過
> 　　　　　他的身體比任何位都強，善素描人像，唯妙
> 　　　　　唯肖。
>
> 孫葆昌君：學生服舊了，皮鞋也不光澤，面孔冷的要命，
> 　　　　　他們說他是東方巴斯祈登，真的有點像他是
> 　　　　　一位有古風的藝術青年，名士派的學者。
>
> 華世榮小姐：眼雖小而有神，慢騰騰笑著說話，繃緊了臉
> 　　　　　　作畫，在她們之中她是一個穩健派。
>
> 范賢英小姐：捲髮蓬鬆下襯著一個圓圓的白白的勻稱的
> 　　　　　　臉，有著嬌滴滴的聲音，活潑潑的姿態，
> 　　　　　　說完一句話，總得紅著臉低著頭窺視人家

　　　　　的態度，大概她是她們之中最幼的一個藝術
　　　　　學徒。

　李正松小姐：素樸，幽默，頗富藝術涵養，作品輕妙極
　　　　　了，到平後她患了輕微感冒，可是她還仍然
　　　　　從事描繪，有硬幹的勇氣。

　金毓秀小姐：矮胖子，畫繪方面頗有魅力，自畫像一幅比
　　　　　原人大得多，這大膽的嘗試，實令人佩服。

　閔愴石小姐：羞人答答的，從沒見她說一句話。

　　筆者根據其他的圖像、文字資料進行了比較後，大致作出這
樣的位置排序和注釋：

蘇州美專南園畫會全體成員合影

　　左起前排：全毓秀、華世榮、范賢英、閔惋石、李正
松；後排：李宗津、費彝復、孫葆昌、杜學禮、許大衛。
　　南園畫會全體會員　　楊語邨攝

　　這幀珍貴的照片被收入到《蘇州美專》一書中，但圖版過
小且無說明。從報紙上複印下來的照片，因印刷品質較差也是不
盡清晰的。這裡使用了刊發在《北洋畫報》上較為清晰的照片，
雖然經過裁剪，景深略小，背景中的「南園畫會」標題字有了缺
失。從合影會員名字的確認，可以進而對該會的文字史料進行核
對，如〈蘇州美術專科學校主要社團〉內該會發起者中的「錢人
平」就不見此十人內；「金秀」則為「全毓秀」之脫誤；「閔婉
石」亦作「閔惋石」；「費彝復」以後改用了「費以復」，與孫
葆昌一同成為1946年成立校友會南京分會負責人之一；杜學禮在
1945年複校委員會中擔任籌備委員，並在該校教授色彩學。發起
人中的李楚或許就是李正松的原名。[3]

　　會員中，在繪畫藝術上影響較大的為李宗津（1916-1977），
字問平，江蘇省武進縣人。1934年考入蘇州美專，師從李毅士、
顏文樑、呂斯百、戴秉心等油畫家，1937年畢業。抗戰期間在勵
志社美術館任職，後歷任國立北平藝術專科學校、清華大學建
築系、中央美術學院油畫系、北京電影學院美術系教授、教研
組長。他不僅參與了中華人民共和國國徽的設計工作，還是人
民英雄紀念碑的設計者之一。徐悲鴻曾稱其為「中國第一肖像
畫家」，油畫作品《東方紅》為中國美術館收藏，《強奪瀘定

[3]　參見〈南園畫會消息一束〉，《藝浪・校聞》1936年第2卷第2-3期。

橋》為中國革命博物館收藏，《夜談》為魯迅博物館收藏，出版
有《李宗津畫選》。1978年在中央美院陳列館舉辦李宗津遺作展
覽；1997年在香港大學美術博物館舉行李宗津畫展；2011年8月
在中央美術學院美術館舉辦李宗津藝術回顧展，展出作品達250
餘件，其規模之大、作品之全、研究之深、影響之廣，是以往
展覽所不及的。同時首發大型畫集《凝固的激情‧李宗津1916-
1977》，主辦方希望通過這次展覽表達對李宗津先生及這一代不
尋常遭遇的知識份子的敬意；希望通過李宗津那不幸的人生，更
通過他留存下來的不多的藝術作品，引發學術界及社會對這位沒
有得到應有重視的藝術家的關注；希望通過這個展覽，後人一直
都能懷念藝術家李宗津。因為他豐富的作品及作品背後隱含的
內容是那個歷史階段美術史、文化史的一個重要研究和挖掘的物
件。[4]

流年碎影話當年

　　細讀蘇州美專校史，自然離不開校長顏文樑（1893-1988）
與徐悲鴻的交往：據顏文樑先生回憶二人相識於1925年，恐怕記
憶有誤，從資料分析，最早不過1926年春間。1928年5月徐悲鴻
偕夫人蔣碧微與兒子伯陽應顏校長之邀來蘇州美專訪晤時，力勸
顏氏赴法深造，親承藝術大師傑作，得其教益，從而促成了顏文
樑不久後的赴法之行。這年《滄浪美》第2期中還刊登了徐悲鴻
在蘇州美專的演講稿，從藝之要素、古典主義與館閣體、寫實主

[4]　參見2011年8月20日《美術報》刊登〈凝固的激情李宗津藝術回顧展在中
　　央美術學院美術館開幕〉。

義與理想主義及幻術、吾之理想主義、歐洲今日之貿利主義因貿利主義而生中國今日美術之現狀和民眾藝術六個方面進行論述，申明「寫實主義之趨重人類日常生活現象，不務幻想虛無縹緲之奇。」「吾所趨向之理想主義。尊德性，崇文學，致廣大，盡精微，極高明，道中庸。」從而看到徐氏一以貫之的堅持寫實主義創作藝術主張，是研究徐氏早期藝術理論的重要文獻，其「致廣大，盡精微」如今已經成為中央美術學院校訓。1932年5月，徐悲鴻再次到蘇州美專參觀和演講並徵集名家的精品。同年12月9日，學校舉行蘇州美術館、新校舍落成和建校十周年紀念慶祝活動，適中大藝術系主任徐悲鴻代表教育部蒞場參加典禮。1933年秋，因徐悲鴻赴德、蘇等國舉辦畫展，特邀請顏文樑代理中央大學藝術系主任，每週去南京工作三天，從中借鑒和融合了兩者間的教學優點，使蘇州美專的現代美術教育發展得以提升。1936年4月中旬，顏文樑至蘇州火車站歡迎由徐悲鴻、華林、謝壽康、張道藩、汪辟疆等人組成的「首都教育界中國文藝社春季旅行團」一行，徐悲鴻在參觀遊覽了蘇州名勝後感慨道：蘇州園林的裝飾佈局就是我們中華民族整個藝術的合成體，活生生再現出來的最佳製作。1953年7月，顏文樑接到徐悲鴻來信邀往北京參加第二屆全國文學藝術工作者代表大會，中秋前夕，聚宴歡談，遂成永訣。「悲鴻獻身美術工作，態度嚴肅，終其生堅持現實主義的創作道路。對友輩虛懷若谷，對後輩教誨不倦」的人品藝德，令顏文樑銘刻不忘。有關兩位藝術家交往的回憶、研究文章不在少數，從略不談。而由此交往衍生出來的人事關係卻耐人尋味：蘇州美專出身，以後追隨徐悲鴻到國立藝專、中央美術學院任教的除李宗津外，還有以創作《開國大典》聞名於世的畫家董希文

1932年12月10日，京滬杭藝術家參加蘇州美專新校落成典禮合影，後排戴禮帽者為徐悲鴻

（1914-1973）。此外，那位號稱「天狗會軍師」的孫佩蒼，也與蘇州美專與中央美院有著些許關係。

　　蘇州美專建校十周年時有篇介紹該校歷史及展望的文章[5]中提及：

> 本學期教授方面，於原有西洋畫實習室顏文樑、朱士傑、
> 黃覺寺、張新栱、孫文林，中國畫實習室吳秉彝、顏彥
> 平、蔡震淵、朱鑄禹等外，理論方面添聘法國里昂中法大

學校長孫佩蒼擔任文學講座，巴黎美專畢業高元宰擔任製
版學，巴黎美專畢業張宗禹擔任藝術解剖學，留美音樂家
黃友葵女士擔任音樂，蘇州成烈體專校長陸佩萱擔任體育，
留法校友陸傳紋女士擔任女子部主任，留法畫家周圭擔任
洋畫。其餘功課，若透視學水彩畫仍為胡粹中擔任，美術
史色彩學為張紫璈擔任，詩詞、文學、金石學為黃頌堯、
蔣吟秋擔任，都是有深刻的造詣，而為學術界所共仰的。

這是一份有助校史研究的史料，使人瞭解到當時學校教學
情況，其中新聘教員中以留法學習美術者為多，這對該校教學中
的藝術傾向當有著一定影響。內中提及的由孫佩蒼擔任文學講座
一事，恐難實現。孫氏其人生平事蹟，近年來隨著蔣碧微回憶錄
披露的旅歐行蹤中「天狗會」及與徐悲鴻交往而漸為人知，孫氏
後人也就其收藏西畫原作事蹟撰文加以介紹，伴之以北京瀚海
2011年春季拍賣會「溯本尋源──孫佩蒼家族收藏徐悲鴻油畫珍
品專場」的舉辦，徐悲鴻為孫氏所作油畫《孫慧筠像》、《坐裸
女》、《參孫與大莉拉》現身拍場，引起眾多收藏及研究人士的
關注，媒體報導稱其為在收藏西洋油畫、「西畫東漸」的歷史
上，可謂史上第一人，並非過譽之言。

孫佩蒼（1889-1942），字禹珊（一作別號雨珊），遼寧遼
陽人。自幼喜愛美術與文學，1920年秋以教育調查員名義赴法留
學，先在巴黎市郊郭伯郎學校習法語和繪畫，偶遇法國巴黎美術
學院的院長，得到悉心點撥，考上該院習畫，後改攻西洋美術
史。學習期間，曾先後遊歷意、英、德、俄、荷蘭、西班牙等十
國，考察近百處美術館、博物館，進行探索與研究。在德國時與

徐悲鴻結識，推為「天狗會」軍師。曾邀徐悲鴻到法蘭克福的博物館臨摹倫勃朗的名畫《參孫與大莉拉》，二人利用德國馬克貶值機會，緊衣縮食，搜購了大量的油畫作品。鄭逸梅《藝林散葉》有言：國人收藏西洋名畫者，以孫佩蒼為最著。1927年回國後，任四洮鐵路局秘書，曾與李友蘭、張之漢等共同發起籌辦奉天美術研究社，推為社長，借用瀋陽故宮西院為社址。1928年末，受聘東北大學教授，仍然主持美術研究社，增設國畫研究班，多次於瀋陽故宮舉辦畫展，成績蜚然，影響頗大。1929年夏抵北平，受北平中法大學派赴法國里昂任校長，期間曾接待過到訪的京劇名家程硯秋一行。抗日戰爭爆發前返國，從事國民黨黨務工作。抗日戰爭中被推選為國民參議會第一、二屆參政員。

孫氏後人撰文回憶1941年間，在徐悲鴻的力邀下，從其藏畫中選出幾十幅精品參加展出，展覽結束後，又被徐悲鴻借到中央大學藝術系供學生臨摹，以後這批畫隨中央大學一起轉移到了臺灣。1942年初，孫佩蒼在成都去世，原因有病逝和遭暗殺不同說法。[6]從時間上來考察，回憶恐怕不盡準確：1939年至1942年2月間，徐悲鴻遠赴南洋新加坡等地售畫獻金，支援抗戰，沒有在國內與孫佩蒼交往的可能，或為函約托辦也未可知。

中華人民共和國成立初期，中央美術學院曾多次派人與孫氏家屬商談購買尚餘藏畫，未果，最後只買下所藏印刷品，

孫佩蒼在東北大學時

6　見孫鐵〈名畫之謎〉，刊濟南《老照片》第五十四輯，2007年8月。

「那是祖父一張一張搜集來的，不少是他用那台蔡司照相機，在
歐洲的各大博物館和大教堂拍下的名畫，在中國隔絕世界幾十年
的時間裡，那是美院學子們瞭解西方美術難得的視窗。」孫鐵先
生如是說。時任圖書館長的常任俠先生曾在〈冰廬失寶記〉文中
也寫道：「自1952年起，我兼中央美術學院圖書館長，為館收集
不少珍貴書物、古藝術品。其中重要的是孫佩蒼在歐洲德、法等
國為過去北平研究院收集的一批名畫家的油畫，解放後歸科學
院。某日我去看郭老，恰逢在倉庫中取出。這在中國保存的名畫
家的原作還是稀有的。我簽呈郭老劃歸中央美術學院，可以發揮
更大的作用。經郭老批准，即由圖書館以車運來，這成為後來美
院展覽館的基本藏品，其中也經過本院美術家的修整，並把這些
原來的寶貴畫框，也修理一新。其後孫佩蒼家中所藏一大批西洋
名畫原大的印製品，也收歸本院。這些美術品印數甚少，其第一
二張，例歸該國美術館保藏。孫氏在前數張中選購，僅下真跡一
等，也甚不易得。徐悲鴻先生常盛讚孫氏的辛勤和精鑒，在他身
後由本院保藏這些珍品，也出於故院長的教導。」有興趣的讀者
還可以從常先生的日記選《春城紀事》中查到落實這些事情的具
體時間。美術史家孫美蘭教授在2008年接受採訪時也清楚地回憶
到當年就學時，由吳作人先生把曾經過目的這批圖片庫存精挑細
選，配上鏡框，井然有序地懸掛在走廊上，專門抽出時間，帶領
學生們一張張地欣賞、解讀的情景。筆者有幸得見過珍藏於特製
藍布面硬紙匣和厚紙夾中的這批印刷品，在當時已屬藏而鮮示的
珍品了。

中國藝術史學會：
一個不應被遺忘的學術研究團體

　　1941年5月15日，戰爭風雲籠罩下的重慶中央醫院。一位面容憔悴的中年男子，拖著羸弱的身軀，勉強坐立在桌子前，凝神思索片刻，蘸墨揮毫，迅即在印有「行政院用箋」的朱線八行箋紙上留下一通墨蹟：

1941年5月15日滕固致常任俠書。五天之後，作者病逝。亦為筆者目前查見滕固所書最後之手跡。

任俠吾兄道鑒：

關於中國藝術史學會改組事已分呈教社兩部備案。
弟之疾尚未愈，可請吾兄主持召集理事會議，進行一切為
感。茲奉上呈文稿一紙，即希察閱後存卷是禱，耑此敬頌

　　　近祺

　　　　　　　　　　　　　弟滕固敬啟　　五，十五

　　兩天之後，從事東方藝術史研究、任教於中央大學的學者常
任俠接到此函，並於當天的日記中這樣寫道：「收若渠……函。
若渠呈報中國藝術史學會改組，舉馬衡、董作賓、滕固、宗白
華、胡光煒、陳之佛、常任俠、徐中舒、傅抱石、梁思永、金毓
黻十一人為理事，已請社、教兩部備案。」[1]時隔六天，奔波各
處忙於教學、研究、指導排練劇目和撰寫歌劇劇本的他，偶然翻
閱當日的重慶《新蜀報》，一則〈行政院參事滕固病逝〉消息映
入眼簾：

　　　（中央社）行政院參事滕固，號若渠，二十日晨七時在中
　　央醫院病故。滕氏早歲入德國柏林大學攻理科及哲學，得
　　哲學博士學位，返國後歷任中山、金陵、中央等大學教
　　授、蘇省黨部委員、國際勞工會議代表顧問、教育部學術
　　審查委員會委員及國立藝專校長，一生盡淬革命及教育事
　　業，積勞致病，於上年底入中央醫院治療，最近轉腦膜

[1]　文中所引常任俠日記內容，均見郭淑芬整理、沈寧編注《常任俠日記集
　　──戰雲紀事（1937-1945）》，台灣，秀威資訊科技股份有限公司，
　　2012年4月第1版。

炎，以遂不起，享年四十歲，遺有老母與妻及一子三女，子年十五，肄業南開初中，女均年幼。

　　知友遽乎逝去，震驚悲痛之中，追懷往昔共事情景，不禁淚流滿面，吟詠出如下詩章：

故人從此逝，落塵遮遺編。朗朗山嶽姿，胡不延壽年。
憶昔清遊日，北湖荷田田。疏柳夾長路，小車衝野煙。
訪書趨古肆，有獲雙眉軒。求畫得逸品，拳拳忘睡眠。
所集亦既多，寇來盡棄捐。君物與我物，回思空情牽。
前歲晤巴渝，君旋去百滇。為述滇池美，召我往盤桓。
去歲君復歸，執教共几筵。樂此數晨夕，妙緒發連娟。
送君過龍隱，一別隔人天。今日奠君酒，知否到重泉。

君善為文章，鴻筆世所驚。創造擅秤史，早歲享令名。
中年游歐陸，學藝復大成。拓碑登龍門，搜奇更北征。
旅途探史跡，研古擷其英。論畫窮流變，吟詩發性情。
與君為學會，來集皆宏明。方期揚國華，高舉振八紘。
孰意即永別，奄忽歸荒塋。光彩照瀛海，壽命短巫彭。
念君更寥落，不覺淚縱橫。

君逝前五日，尚復寄書來。發箋意懇至，作字亦奇瑰。
上言臥病久，虛庭生莓苔，肌膚雖云損，精神日漸恢。
下言藝術會，報部莫遲回。良朋蒞巴渝，嘉集望速催。
君情猶如昨，君才未全灰。思君如夢寐，遺箋怕重開。
悲風撼堂戶，日暮悵蒿萊。

　　書翰、詩句中屢次提及的中國藝術史學會，其成立時間、會務進行及其在當今中國藝術史學研究中所具有的意義，隨著年代的久遠、參與其中的當事人相繼離去諸原因，如今已經鮮為人知，即或有研究者關注此點，亦因相關文獻缺失而不能深入探討之。然而，在二十世紀三十年代，確曾有過這樣一個學術性的團體，值得在中國藝術史研究中記上一筆的。

　　讓我們將目光轉回到1937年的首都南京，這年的四月間，教育部第二次全國美術展覽會在南京國府路國立美術陳列館舉行，展品包括古今書畫、雕塑、金石篆刻、建築圖案及模型、圖書、工藝美術、攝影等，分期輪換展出，其規模之大，參觀人數之多，均達到戰前美術展覽之鼎盛。該展自籌備起，即得到國民政府相關部門高度重視，聘定王一亭等四十人為籌備委員，張道藩、馬衡、楊今甫、褚民誼、滕固暨教育部司長雷震、黃建中、顧樹森、陳禮江等為常委，負責進行一切。該會先後召開五次籌備會議，討論議決包括設置專門機構、制定出詳盡的選送作品及展出辦法、展期媒體宣傳報導及編印特刊、主辦專題講演等項議程。

　　中國第一位以專攻藝術史學而獲得德國柏林大學哲學博士學位、時任行政院參事、中國古物保管委員會常務委員的滕固，在此次展覽會中分別負責擔任接洽參展作品及審查辦法起草、會刊編輯委員會主任、主持專家演講會等事務。在他編輯的《教育部第二次全國美術展覽會專刊》一書中，刊登了中國哲學、歷史學、考古學、文字學和美學方面的一流學者的文章，衝破了狹隘的學科界限，把藝術史研究帶進了一個前所未有的廣闊天地。借助美術理論家、考古學家雲集南京觀看展覽之際，組織演講會

四次，分由徐中舒（2日）、鄧以蟄（8日）、余紹宋（14日）、梁思永（20日）主講關於銅器藝術、中國美感探源、國畫氣韻問題、殷墟發掘品諸問題，獲得聽眾讚譽。

展覽會期間，有兩件關乎國家美術教育和組織設施的舉措不能不提：

一則，4月3日教育部召開座談會，討論今後改進藝術教育事宜。到有張道藩、楊今甫、滕固、劉海粟、蕭友梅、唐學詠、段錫朋、黃建中、顧樹森，陳禮江等共二十餘人。會議內容側重於藝術專門學校現金制度與內容方面，為適應事實上之需要，頗有修改必要，擬組織一辦理藝術永久機關，以促進藝術教育進步。

二則，4月19日舉行中華全國美術研究會成立大會，到會者張道藩、楊今甫、馬衡、余紹宋、劉海粟、溥侗、滕固、高劍父、汪東、郭有守、朱希祖、曾仲鳴、蔣復璁等百餘人。會議通過章程草案；選舉理事及榮譽會員；通過建議教育部每年舉行全國美術展覽會一次；通過建議教育部轉請中央每年撥款十萬元，收購美術品等多項要案。

美術史的研究最早主要集中在三個德語國家，即德國、奧地利和瑞士。柏林大學於1844年設置了美術史教授的席位。法國美術史學會於1872年成立。1912年由義大利倡議召開國際美術史公會，並於翌年在羅馬舉辦第一次大會。第二次國際美術史公會，於1921年9月25日至10月5日於巴黎舉行。會前，北京（北洋政府）前法國公使因此次會議為東方美術設立特組，感歎中國文化最古，美術最精，屢向外交部催促派員赴會。始由外、教二部協商電請適在歐洲考察的中央觀象臺臺長高曙光先期籌備代表蒞會。由此可見，中國與國際間的美術史研究交流尚處蒙昧之中。

在此歷史背景下，中華全國美術研究會的成立也就具有了特殊意義。隨後成立的中國藝術史學會，則更是將研究視野拓展到新的領域。

滕固即為該會的發起兼負責人之一。他感覺中國藝術史學亟待研究，冀望在世界學術界中，將中國文化，傳播宏揚起來，於是約集二十餘同人共襄此舉。學會成立的時間和地點，在常任俠日記中有準確的記載：1937年5月18日「三時赴大學中山院開中國藝術史學會，到馬衡、朱希祖、滕固、胡小石、宗白華、徐中舒、梁思永、董作賓、陳之佛、李寶泉等二十一人。余為發起人之一也。」令人深感驚喜和慶幸的，還有由常氏親書題名並精心珍藏的成立會合影一幀，具有重要的文物價值和史料價值，彌足珍貴。常氏6月2日記：「赴南京照相館取來中國藝術史學會照片一張。」照片下方由藏者題寫「中國藝術史學會 廿六年五月十八日在中央大學成立攝影」字樣，依稀可辨。透過斑駁泛黃略微受損的照片，使人感歎時代的變遷所留下的印痕，那一代學者們的英姿容貌和沉穩睿智的目光，透出的分明是「鐵肩擔道義」般的豪邁氣質和社會責任感。

由滕固起草的〈中國藝術史學會緣起〉[2]稱：

2　收入盧冀野主編《民族詩壇》第三卷第三輯（第十五輯），1939年7月出版。原注「民國二十六年五月十八日」，查當時南京主要報紙未見發表。常任俠日記1939年8月21日：「上午赴小石先生家，取來滕固寄來中國藝術史學會緣起通告及會員名錄二十份。」據此推斷該文出於滕固之手。又，據葉宗鎬《傅抱石年譜》1939年8月條：「『中國藝術史學會』成立，發表成立通告。會長為滕固，會員有方壯猷、吳其昌、徐中舒、黃文弼、商錫永、李小緣、朱希祖、宗白華、馬叔平、胡小石、陳之佛、劉節、金靜庵及傅抱石等二十人」。（上海古籍出版社2004年9月出版）顯系誤植，應當是該會改組後的重新活動。

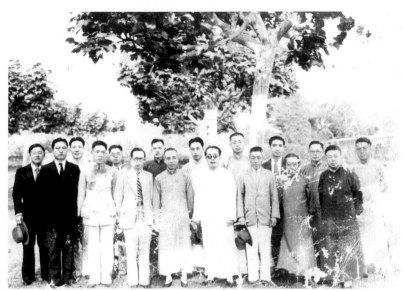

常任俠藏中國藝術史學會成立合影，前排左起：（一）常任俠、（三）商錫永、（四）朱希祖、（五）胡小石、（六）馬衡、（七）陳之佛、（八）裘善元；後排左起：（二）滕固、（五）梁思永、（六）張政烺、（七）李寶泉、（八）宗白華。

　　晚近藝術史已成為人文科學之一門，有其獨自之領域與方法，非若往昔僅為文化史或美學之附庸也。是以各國學府，設科目以講求，遠紹旁蒐，文獻日增，名家輩出，而各民族之藝術創制，因亦大顯於世。

　　吾國前代藝術產品，夙稱豐富，雖喪亂之際，屢遭毀失，而所遺留於今日者，各國尚無與倫比，自來學者欣賞鑽研，非不勤劬，顧其著作流傳，品藻書畫，率偏趣味，考訂金石，徒重文字，而雕塑建築且不入論域，求其為藝術史之學問探討，不可得也。域外人士，於數十年

來，接踵而至，作為計劃之旅行探險，蒐求材料，從事藝術考古，撰為專著，故謂對於中國藝術作現代研究，始自西人，非過甚之言。於此期間，吾國藝術珍品，被攫取捆載以去，而散佚海外者，亦不可以數計。今吾人於探討之時，若干部分須采其印本以為參考，或竟須遠涉重洋以求目驗，恥孰甚焉。

乃者國運更新，一切學術，急起直追，顯有長足之進步。彼外人所挾之治學方法，吾人亦得而運用之，於是對藝術之現代研究，日漸抬頭，有所創獲，外人視之，亦感瞠乎莫及，然以環境所限，物力匱乏，未能擴大範圍，更求深造，識者惜之，欲期今後賡續研討，分工合力，普遍達於各時代各部門而並得卓越之成績，則有戴乎吾人之昕夕蒐求，刻勵孟晉。同人等為輔助工作，廣益集思，特發起中國藝術史學會，以期藉組織之力量，使藝術史學問，在中國獲得更深切之認識，使吾民族之藝術業績，在世界文化上獲得更正確之評價。

學會工作之綱領如下：

一、分工研究本國各時代各部門之藝術，及與本國有淵源關係之邊徼域外藝術。

二、流通關於藝術史之罕見及新出材料。

三、發刊已整理之材料及各項研究報告，並介紹外人有價值之論著。

四、蒐集國內外出版之藝術圖籍。

五、協助政府保護本國藝術珍品。

六、與各國藝術史研究團體，作知識之交換與合作。

　　學會成立伊始，各項活動尚未開展，不料旋以抗日戰爭爆發，國都西遷，處在兵火正殷之際，會員星散，聯繫困難，致使會務暫時停頓。直到1939年3月上旬，已經擔任國立藝術專科學校校長的滕固自昆明赴陪都重慶出席第三次全國教育會議之際，學會的部分成員方才重新聚首，商談復會之事。教育會議結束的第三天（12日），是個星期日的下午，由滕固召集在渝會員赴味腴餐館出席座談會，會員常任俠、劉節都在當天的日記中記錄了開會情況，後者記載較為詳盡，茲抄錄於後：午後「……余訪滕若渠談至四點半，同出到味腴飯店。中國藝術史學會在此開會，到會者有馬叔平、胡小石、宗白華、滕若渠、盧冀野、常任俠、陳之佛、金靜安諸公。五時開會，六時敘餐。會中所討論問題甚多，結果共有三項：（一）推舉常任俠先生為本會秘書；（二）在本年秋間於重慶昆明兩地同時舉行年會；（三）在可能範圍內出一刊物，定名為《藝術及考古》。此外又有人主張調查各國之考古或藝術團體，交換刊物。至晚九散會，與常任俠先生同散步至小什字。……」[3]有了具體操持會務的人選和開展工作的明確目標，於是便有了下列的幾項事務的展開：

　　首先是以團體學會的名義加入於1939年1月23日成立之國際反侵略運動大會中國分會，參與國內外相關團體的聯誼活動。其次是刊登學會緣起及組織辦法，重新接收新會員。第三是籌備在昆明重慶兩地召開年會，進行學術研討，擬編論文集，並隨時刊印會員研究專刊（曾計劃為馬衡出版紀念專刊）。

　　在硝煙彌漫的戰火中從事學術活動，談何容易？會員星散各

[3]　《劉節日記（1939-1977）》（上下冊），劉節著，劉顯增整理，大象出版社2009年9月版。

地，信息阻斷是一難，常任俠曾寫寄會員通信：嘉定方壯猷、吳
其昌，成都徐中舒、黃文弼、商錫永、李小緣，重慶朱希祖、宗
白華、馬叔平、胡小石、陳之佛、傅抱石、劉節、金靜安等人。
於此略知定期年會誠非易事，從目前所查資料來看，並沒有召開
過年會之記載。故而他在致友人陳夢家的函中談及：「昔年在
京，曾與白華先生等組織中國藝術史學會，會員滕固、馬衡、朱
希祖等二十餘人，在重慶者，不滿十人。在此曾開年會，弟雖司
會務，而無工作進行，豺虎遘患，國難方殷，學術失墜，不可勝
言，何日與兄共論之乎。」[4]感喟蹉跎之情溢於言表。

　　直到1941年春，已經卸去國立藝專校長職務、重返中央大學
講堂的滕固，在病院中仍然對開展會務不遺餘力，直至生命的最
後時刻，還在關心學會的推進。他分別寫信給常務理事馬衡和常
任俠，商談改組理事、召開會議，才使得該會有復甦之跡象。距
離滕固病逝十九天（6月8日），遺囑中提到的中國藝術史學會會議
如期召開，常務理事之一的馬
衡事先致書常任俠告假不就，
出席人員的名字在常任俠日記
中只有「陳之佛、金靜安、
宗白華、秦宣夫等」，推想到
會者也不會太多吧。會後，曾
在報紙上刊登了一則簡短的消
息，為後人考索該會活動提供
了極為罕見的文字記錄。

1941年6月13日重慶《新民報》刊
登〈藝術史學會將追悼滕固〉消息

4　見1939年5月3日致陳夢家，收入沈寧整理《常任俠書信集》，河南，大象
　　出版社2008年第1版。「在此曾開年會」一語當指3月12日出席的座談會。

　　之後，由常任俠重新擬定了會章八條分寄各地會員三十餘名，並交呈社會部登記備案。接下來的三年多時間裡，有關會務活動鮮見記載。1945年6月下旬，代表民盟昆明支部赴重慶祕密出席民主黨派會議的常任俠與任職中央圖書館的蔣復璁會面，磋商中國藝術史學會開年會事，隨之印發開會通知，定於7月8日在該館召開年會。然而，預定開會的當日，情形竟是這樣令常任俠失望：「夜受風。晨起即病，頭昏四肢無力，勉強赴中央圖書館開中國藝術史學會，至午均未至。發熱至三十九度半，實不能支，因雇車返中國文藝社，即偃臥，昏然至暮，未進飲食。」由滕固、常任俠等發起組織的第一個以中國藝術史學會冠名的學術團體，生不逢時，歷經四年慘澹維繫之後就這樣無形解散了！

　　經各種資料記載，前後參與該學會的會員多達三十餘人，經詳加比對，得出有確切名字的學者名單如下：

　　滕固、常任俠、馬衡、朱希祖、宗白華、胡光煒、董作賓、徐中舒、陳之佛、梁思永、李寶泉、張政烺、裘善元、黃文弼、商承祚、金毓黻、劉節、李小緣、吳其昌、方壯猷、盧前、傅抱石、郭寶鈞、秦宣夫。

　　從對參與者求學任職、研究專業及學術成果諸方面進行考察後，不難發現，有在歐美日留學經歷的佔有半數，歸國後主要任職於北京大學、清華大學、中央大學、中央研究院歷史研究所及其他高等院校、研究機構，研究領域涉及歷史、哲學、美學、藝術史、考古學、文字學、圖書館學、博物館、美術教育、書畫創作、戲曲研究等等。這種成員的組合，顯然與以往的畫會、美術研究會、考古研究會等組織相對單一的以書畫會友、作品展示、古物鑒賞、畫理研討形式及概念不同，更加適應了國際時代潮

流，將美術史研究列入社會科學範疇，提高了美術史學的社會價
值，美術史學也就成為社會科學、人文科學和文化史的一部分。
該會不僅是一個經過國家相關機構正式備案的學術團體，更是中
國第一個以藝術史學命名的學術研究團體，其在中國藝術史研究
發展過程中所產生的深遠意義，是值得後人去思索，去研究的。

彈指一揮間，2007年6月20日，在巴黎世界藝術史學會全體
理事會上，全票通過接受中國作為會員國。

2010年9月23日，為進一步加深中國與國際藝術史學界的交
流與理解，中國美術館、北京大學視覺與圖像研究中心（中國美
術史學會籌備工作組辦事處）與國際藝術史學會（CIHA）理事
會共同舉辦了「東西方的藝術展覽策劃」學術研討會，這是開啟
中國藝術史學界與國際藝術史學會友好關係的第一站，同時也可
看作是中國為積極爭取承辦2016年第34屆國際藝術史大會的一項
準備工作。

讓我們再將目光重新聚焦在時隔七十年之前的那一天，凝視
著那樣一批胸懷抱負的學者們的身影，吟誦著「同人等為輔助工
作，廣益集思，特發起中國藝術史學會，以期藉組織之力量，使
藝術史學問，在中國獲得更深切之認識，使吾民族之藝術業績，
在世界文化上獲得更正確之評價」的辭句，深深感受到一種時代
潮流的邁進，一種學術傳承的力量。

故都新枝話藝文：
民國時期北京（平）舉辦美術活動
場所之一

　　民國時期故都北京（平）[1]舉辦美術活動的場所主要集中在
紫禁城以南東西沿線，與中軸線呈垂直相交。中央公園（又稱稷
園、中山公園的水榭、春明館、董事會所、來今雨軒等）、太廟
（故宮博物院太廟分院，即今勞動人民文化宮）多以舉辦重大美
術展覽為主，如中國畫學研究會、湖社、中國美術會北平分會、
北平美術作家協會乃至國立北平藝專年展、特展之類，應當屬於
最高級別的展覽場所；王府井大街南口的中央飯店、米市大街的
北京基督教青年會，以及位於和平門外琉璃廠一帶的各紙筆畫
店，主要以舉辦畫家個展為主；其他還有在京各大機構如位於中
南海福昌殿內之北平研究院博物館（藝術陳列所）、院校如北京
大學（中國畫法研究會、書法研究會）、輔仁大學（美術系）、
燕京大學、清華大學以及美術學校為主校園內的展覽場所，較知
名的如國立北平藝術專科學校[2]（西單南溝沿西京畿道、東總布

[1]　北京在民國時期，有兩段時間叫北平。一段是1928-1937年，另一段是
　　1945-1949年。「北平」這個名稱，主要是沿用幾百年前明朝的舊地名
　　（明改元「大都」為「北平府」）。

[2]　學校名稱變化較多，此處採用1934年恢復辦學的校名。

陳師曾作於1917年的《讀畫圖》，描繪了當時在
中央公園舉辦畫展時的參觀盛況。（紙本設色，
87.7×46.6cm，北京故宮博物院藏）

胡同）、京華美專的校內小型畫展，主要為本校師生舉辦教學觀
摩和習作、畢業展覽；除此之外，特別值得一提的，則有位於府
前街路北的原清昇平署所在地的私立藝文中學。因其兼顧社會與
校園美術展覽，並且在1930年代前中期（即抗戰爆發前）對北平
美術活動產生積極影響，雖經數十年風雲變幻，漸漸淡於人們的
腦海，但作為北京近現代美術史研究的重要章節之一，不能不加
以特別的關注和探究。

從藝文中學的創辦和校長高仁山之死談起

1925年夏，胡適、高仁山、陳大齊、查良釗、趙述庭等鑒於
北京中等學校教學有待改進，特發起組織實驗學校，取名藝文中

學。由查良釗擔任董事長，胡適、陳翰笙、王宣、馬約、薛培元、趙迺傳等任董事，高仁山為校長。該校試行道爾頓制。道爾頓制不是教學法或制度，而是一種學校教育的組織形式。其創始人是美國的柏克赫司特（Helen Parkhurst），她認為該制有兩個目標三個原則：即學校的社會化和把教授與學校聯絡一致的目標；自由、合作與時間的預算原則。簡言之就是廢除課堂教學，分設各科作業室。作業室有指導老師，學生與老師訂立學習合同，按教學大綱自學，自己做實驗，完成合同就可結業畢業，時間可以自己掌握。道爾頓制於二十世紀20年代初期從美國和英國傳入中國。上海吳淞中學是最早試行此制的，東南大學附中的實驗室是當時水準最高的，北平藝文中學施行十餘年，為時間最長的。

1925年秋，應中華教育改進社的邀請，柏克赫司特來華，訪問了上海、南京、天津、奉天、北京等地，分別在教育部、北京師範大學、北京大學第三院、中華教育改進社和藝文中學，對道爾頓制的原理、心理根據等內容作了演講。以後曾見《柏女士講演討論集》出版廣告，即為許興凱編，高仁山校。當時的藝文中學租定燈市口路北油坊胡同洋房一所，採取男女合校及住宿制，以便施行訓育。該校課程，皆請專家擔任，各科教材，則由胡適等擬定。辦校周年後，為鼓勵品學兼優無力求學子弟起見，曾特招免費生十名，以重人才，而勉向隅。

高仁山（1894.4-1928.1），江蘇江陰人。於1917年留學日本早稻田大學專攻文科，後赴美國學習教育，曾在歐洲多國進

青年時期的高仁山

1926年2月2日北京《晨報》刊登藝文中學校招考新生廣告

行教育考察，1922年底回國，出任北京大學教育系教授。1927年9月間，高仁山因擔任「北方國民黨左派大聯盟」主席職，被奉系軍閥張作霖以加入政黨、散發傳單、有反對現政府之嫌疑等多項罪名，遭到逮捕，先後關押在北京偵緝處、員警廳、軍事部、陸軍部等處。1928年1月15日在天橋執行死刑，年僅三十四歲。為李大釗烈士之後的遇難者，亦為北大教授中公開綁赴刑場的第一人。行刑前在獄中高氏曾為夫人留有遺書一篇，述其十六年來從事教育之經過及抱負，內中談及在教育上最重要主張即根據科學方法，從附設實驗學校，解決我國教育上實際問題，計劃將藝文中學辦成自幼稚園、小學、初中，以至高中一貫制的實驗學校

正本斯旨。道爾頓制注重個性、合作、自由研究等基本理念符合現代教育的發展方向，也是至今中國教育界為之努力而沒有實現的理想。想到早在九十年前，中國的有識之士就已經為改進教育而努力奮鬥，不禁令人感喟不已。

話說高仁山死後遂駐靈於江蘇義園。三年之後，高氏家族及親友決議，擇定西山臥佛寺附近為塋地。據1931年5月17日這天的北平報紙，詳細報導了在藝文中學內的公祭情形：

祭堂中掛蔣主席所贈花絲葛帳上書「功在黨國」；高凌白輓聯云「憶當年共視膠庠，自愧不如小阮。看此日有功國家，庶以無負初衷」；平市黨務整理委員會輓聯「興學以培英才生著令譽，殺身而全夙志死有餘榮」。此外高夫人陶曾穀女士、周學昌、余同甲、師範大學教育學系、北京大學教育學系及該校教職員及全體學生所贈輓聯，共約八十餘幅懸掛靈堂四壁，下列花圈二十九個，並該校校友會所贈銅質警鐘一架。八時許由該校男女童子軍四十八人赴江蘇義園迎靈，由工務局一零七號載重汽車載靈抵校後，公安局內一區樂隊奏哀樂，高氏之弟高誨籌及高夫人陶曾穀女士，攜高陶、高燕錦二公子致祭，繼由市黨部代表及北京大學、師範大學、藝文中學各校教職員學生公祭後，由樊際昌代表高氏家屬，向來賓答謝。至十時許，靈柩移往西山臥佛寺安葬，並由中監委朱慶潤親植松柏二本於墓側以為紀念。

另據當時報導稱：聞尚有該校所贈石刻一方，因刻字尚未竣工，現僅得其鐫文如下：「身世悲壯，一絲不掛，無瞻前顧後之憂，乃能言救國，作救國事業」。實則落款處尚有：「仁山先生常語此以自勵而勵人者，特勒於石以志紀念。藝文中學一九三一至一九三三同學，中華民國二十年六月下浣」文字，這塊由該校

王青芳親自撰寫碑文之石刻

美術教員王青芳親自篆文書寫之石刻，歷經八十年風雨，現仍完好保存於該校草坪中，供後人憑弔紀念，成為難得的歷史文物遺存。

　　高仁山被捕遭殺害後，該校被勒令停辦。同年7月該校有關人員成立復校運動會，年底恢復辦學。由陶曾穀女士任董事長，校長由查良釗繼任。租東華門南河沿一所樓房為校舍，後又將校址遷至府前街清朝昇平署故址。1933年11月5日，校董會假清華同學會開校董大會，依照部定新章，改選董事十五人，推舉董事長梅貽琦，常務董事陶曾穀、胡適、查良釗、薛培元、陳衡哲，秘書樊際昌，董事朱經農、趙述庭、陳翰笙、顧淑型、李順卿、郭毓彬、張伯苓、沈履。董事會因時任校長另有職務，不克兼顧，即另推顧淑型女士為該校校長。

　　從史料上看，該校日後的辦學宗旨仍然是秉承高仁山的遺願，先後增設了幼稚園、小學教育，並在全國兒童藝術活動中頗具影響力。此外，對新興木刻運動的推動、青年美術活動的開展、加強與其他城市的美術交流等，都有著不凡的成績。

兒童美育的大本營

　　該校曾多次在每年4月間的兒童節，舉辦兒童藝術展覽，成為兒童美術教育的研究基地。

　　1935年為國家規定的兒童年，教育家吳俊升、張雪門、沈兼士、馮伊湄、查良釗聯合畫家凌直支、司徒喬、薩空了、王青芳等，因鑒於兒童個性培養教育之需要，及兒童藝術之創作亟待提倡，特利用元旦期間，在北平青年會及藝文中學同時舉行兒童藝術展覽，展出兒童自由畫、勞作等作品，得到不少社會人士的好評。會後又在3月16日天津《大公報・藝術週刊》刊登〈兒童美術之葉專號〉，發表了王森然、王鈞初、薩空了等人文章。徐悲鴻所撰〈兒童如神仙〉一文，也同時發表於該刊，文中讚美兒童繪畫，認為兒童畫貴在其直覺、以其純乎天趣，「至真無飾，至誠無偽。」同年7月間，平市教育界及藝術界王青芳、王森然、張益珊、趙煥筠、王善甫、遲受義等，為提倡兒童讀物，及兒童藝術輔助教育效能起見，特發起舉行兒童讀物書畫聯合展覽會，並於8月1日至4日在藝文中學舉行。讀物方面，收集藝文、孔德、育英各校兒童讀物，分初級及高級兩種，共約一千餘冊；繪畫方面，分幼稚生及小學生兩種，共約五百餘幅。《華北日報》曾辟〈兒童讀物繪畫展覽會特刊〉，發表王森然〈兒童讀物繪畫

展覽會的意義〉、王青芳〈我與兒童藝術：環境與兒童畫〉、張
益珊〈我們的希望〉、馮伊湄〈祝兒童讀物展覽會開幕〉、趙煥
筠〈理想的兒童讀物：應該建築在現代兒童自己的基礎〉、王善
甫〈兒童繪畫的價值〉等文章，並擬藉此機會徵求各幼稚教育專
家負責介紹批評兒童讀物，以為我國兒童教育肇基。王青芳在
〈我與兒童藝術：環境與兒童畫〉一文中，回顧了自己籌辦三
次兒童藝術展覽的經歷，認為藝術教員不應該注重傳授技能，而
要注重給兒童營造環境，使他們時刻得到自己領悟觀察的機會，
然後由觀察而欣賞，由欣賞而表現出來。「所以藝術教育，要想
養成有自我表現的作品，非得給他們多造環境，是不能成功
的。」

1935年8月1日《華北日報》兒童讀物繪畫展覽會特刊

　　展覽會獲得極大的成功，得到社會各界的好評。發起者再接再厲，旋即組織兒童讀物藝術研究會，在藝文中學舉行成立會，並舉行座談會，聘請名人講演。翌年4月兒童節期間，舉行了第二次兒童讀物繪畫展覽會。徵求兒童繪畫處曾設在師大第一附小安敦禮及孔德小學王青芳處。此次展覽共分兩個展覽室，第一展覽室為低年級讀物及繪畫，第二展覽室為高年級讀物及繪畫，總計讀物共九百餘種，三千餘冊，分文藝、科學、史地、叢書、期刊等五類，繪畫七百餘幅。展品種類及參觀者規模較首次更為擴大。

　　行文至此，不能不再次提到王青芳，這位1928年9月起在藝文中學教授美術（圖畫勞作）的普通教員，沒有他的出現，很可能藝文中學不會在北京現代美術史中被書寫一筆的。據相關檔案資料表明，他於淪陷時期曾任該校董事會董事。[3]但戰前是否既有此任，因文獻的缺失，尚無法斷定。以普通美術教員而有如此活動能量，著實令人感歎當時的文化教育環境之包容和開放。他因此被時人冠以「藝苑交際花」的美稱。

北方新興木刻的搖籃

　　藝文中學被載入中國現代美術史冊，是由於1932年以後的幾年中，多次舉辦了頗有影響力的現代木刻展。起因是1932年9月間，原杭州藝專的美術團體「一八藝社」的骨幹學生汪占非、王肇民、楊澹生、沈福文等人被校方開除，後經北平藝文中學美術教員王青芳之助，轉學於北平大學藝術院。據王肇民回憶，轉學

3　參見北京市檔案館藏《北京市私立藝文中學報送校董會一覽表及會章給北京特別市公署呈》，檔案號J004-002-00572。

一個月後，他們便在北方左聯的領導下，成立了北平木刻研究會。不久，又遵照北平左聯的意見，與漫畫研究會合併，成立木刻漫畫研究會，多次徵集上海、杭州、廣州的木刻作品，在藝文中學展出。「號稱文化區域的北平，木刻畫展，這算是破題兒第一遭。」（王肇民語）時間為1933年4月16-19日。展覽期間，蘇聯大使前往參觀，並以300美元買木刻6幅，以示鼓勵，且譽與捷克的木刻有同等水準。緊接著，1933年7月3-6日，北平木刻研究會的第二次作品展覽在藝文中學舉辦。據報載：「北平繪畫研究會臨時也加入了這一戰線——而形成了北平兩大美術團體底聯合展覽。」參展作品有楊澹生的《反對停戰協定》，江豐的《集會》、《演說》，胡一川的《吶喊》、《要飯吃》，野夫（未名）的《待雇》，以及洪野、代洛、肖傳玖（佩之）等人的木刻約60幀。展覽時徵收了新會員，總計約二十餘名。並在展覽會結束後召開了正式成立大會。[4]

一年之後的8月26日至31日，「書畫・版畫展覽會」在藝文中學開幕。這次展覽在當時的報章上，又被稱之為「平津木刻聯合展覽會」。展品中的精彩之作「為許侖音之《日出之前》，題材作風，均極出色，其次為肇野、未名、王青芳諸君，作品練純，不下於許氏」。清流〈書畫木刻合展記〉一文中對王青芳的木刻創作成績有如下之評價：「王青芳君的《自刻像》，實在在技巧上是打破了全會場的紀錄了，但聽作者自稱：此作有賴王兆民君之助。」王兆民即王肇民（1908-2003），王青芳對落難轉學北平的族親挺身相助，照料赴法留學的堂兄王子雲之子王華，

[4] 參見李允經著《中國現代版畫史》，山西人民出版社，1996年。

情同己出。以後叔侄雙雙熱衷於學習木刻，恐怕也是受到王肇民的影響。王青芳曾以「萬板樓主」享譽京津地區，成為推動北方木刻最積極者；年僅十三歲的王華曾一度被報界譽為小木刻家，除刊登照片和木刻《賣燒餅的》等習作外，還在趙越、金肇野、許侖音主持的木刻講座時，現身說法，講述本人學習木刻經歷。當時北方木刻的興盛，於此可見一斑了。

展覽大獲成功，激發了木刻家們的創作熱情，掀起了更為廣泛的宣導木刻藝術運動。金肇野、許侖音等人又聯合平津各木刻名家，籌備舉行全國木刻聯合展覽會，第一次籌備討論會議的時間為1934年11月12日上午十時，地點仍在藝文中學。會前刊登有致平市各藝術家的邀請函，文曰：

> **敬愛的先生：**
>
> 　　為了要推動木刻運動，全國木刻聯合展覽會決定在民國二十四年元旦在北平開幕，日子一天近一天了，一切事情迫切地需要著我們去籌備，先生是熱心文化運動的，對於藝術，尤有很多供獻，我們將用十分的熱誠希望先生來參加我們的籌備工作，本月十二日上午十時，在西長安街藝文中學作第一次進行事務討論，敬祈出席，我們站在木運的立場向先生致敬。
>
> 　　　　　　　　　　　　　全國木刻聯合展覽會籌備處啟

這年的年底，由平津木刻研究會發起之全國木刻聯展，因審慎出品起見，特聘文化知名人士多人，開審查會於冰窖胡同該會。出席者有朱光潛、唐亮、陳訪先（陳寶全代）、秦宣夫、司

徒喬、俞溥、沈福文、金肇野、董化羽、許俞音、唐訶、王青芳、段干青、辛蟻諸人。作品懸於四壁，琳瑯滿目，包括平津滬漢粵版畫作者五十餘人，出品四百餘件。

　　1935年元旦，全國木刻聯合展覽會在北平太廟舉行。展品分四室陳列：第一室是中國現代木刻200餘幅；第二室是中國古代木刻及圖書（由鄭振鐸選）；第三室是西洋現代版畫（由魯迅選）；第四室是木刻工具及製作過程。平津六家報紙都為此出版特刊，展覽勝況空前。13日平津木刻研究會主辦木刻講座在西長安街藝文中學舉行，分別由許俞音講「木刻方法」、趙越講「木刻史」。

　　說到青年木刻家許俞音（1914-1935，浙江人），他肄業於北京師範大學教育系，在魯迅先生宣導的新興創作版畫指引下，積極參與木刻藝術活動，造詣極深，所作木刻《日出之前》，據說為國內第一部連環木刻作品。正當藝術事業如日東升之際，不幸突患腸熱病，英年早逝。平津藝術團體熔爐社、木刻研究會、漫畫協會，天津庸報「另外一頁」及《華北日報》藝術週刊社，特發起舉行追悼會。1935年11月14日《華北日報》曾刊登消息邀請文藝界同仁參加，原文如次：

　　　　敬啟者，青年木刻家蔡思誠君（筆名許俞音），月前因腦病逝於北平浙江旅京學會。蔡君天資聰穎，學識超群，方期前程奮發，輝光藝壇，不意天不假年，遽爾脫離塵世。敝社同人等，於悲痛之餘，特聯合發起舉行追悼，並遺作展覽，現已籌備就緒，素仰先生與蔡君交誼深厚，敢請屆時撥冗出席為荷，日期：本月十七日（星期日）上午十

時，地點：北平西長安街藝文中學。

　　追悼會當日，會場設於藝文中學一年級教室，西牆懸有蔡氏遺像，及熔爐社所獻花圈；右為熔爐社悼詩，左為平津木刻研究會悼文，其他祭詩，輓聯尚多；北牆及東牆，則滿懸蔡氏生前作品，約共百餘幅，場中並放有木桌兩隻，陳列蔡氏各種著作原稿及木刻原版。會場佈置，極為嚴肅。到藝術界人士及蔡氏生前友好，共約百餘人。至十時整，宣告開會，由木刻研究會金肇野領導行禮如儀後，繼由發起人代表唐訶報告開會意義，次由洪君實報告蔡氏生平及其病故經過，繼由家族代表馬士則致謝詞，最後由趙越自由講話。北平多家報紙和雜誌社紛紛刊登了特訊和追悼會現場圖片，以紀念這位優秀的木刻家。最近查見作家王林《幽僻的陳莊》小說集於七十餘年後再版，其中的木刻插圖即出自許俞音之手，有興趣的讀者可以上網欣賞。至於許氏的作品是否已經結集刊印，留存後世？恕筆者見聞有限，不知所以也。

1935年9月北平報刊發表悼念許俞音文章及王青芳篆刻「許俞音印」、許倫音木刻遺作

這之後，隨著木刻家金肇野等參加學生運動被捕，轟動一時的北平進步青年木刻運動被當局鎮壓，沈福文赴日本，王肇民1937年參加新四軍，汪占非1938年奔赴延安，「北平版畫界一時失落。」這是研究者的結論，實際情況恐非如此。至少在抗戰爆發前一年，北平的木刻活動還在繼續：

1936年5月8日《華北日報》刊登報導：藝術家王青芳、梁以俅等發起組織板畫研究班，並發表宣言如下：

> 板畫藝術，在國內的需要，不用我們來多說，它是占著絕對的肯定的意思與地位，尤其是木刻，它正是能以簡單的工具，與當代國內生活相適應，繼續在發展。平津兩地，研究板畫和願意學習而未曾研究的人一定很多，都因為沒有機會，所以沒有聯繫。我們覺得個人研究，不如大家共同研究來得周密、切當。現在打算成立一個「板畫研究班」，在這裡我們大家來共同對技術和理論作精確的探討，共同來開展覽會，共同不客氣的批評，我們歡迎板畫界的人們，以及有志於此道者都來參加，至於怎樣辦，則等待大家來共同商量。現在訂於本月十六日（星期日）下午一時，假北平府前街藝文中學接待室商談一切，望諸位踴躍參加，發起人尚然、梁以俅、徐振鵬、王青芳。

同年7月18日《華北日報》報導：「平市專門研究木刻之黃楊社，為研究木刻之製作及其他，前曾舉行五次研究會，第六次研究會，已定於今日下午二時，在藝文中學舉行，凡對木刻有興趣者，均可參加云。」這取名「黃楊社」的木刻組織，鮮為人

知，從已經舉行過五次研究會的活動規模和地點來看，應該是比較成型的青年木刻團體，或許即為「板畫研究班」之最終定名，值得深入研究。

青年美術活動和對外交流的聚集地

藝文中學作為新興藝術團體和美術青年展示自身創作才華的場所，進而拓展到與外阜美術院校和藝術家的交流，對北平現代美術活動起到了積極的推進作用。先來談談前者：

「北平的創作木刻和漫畫向來不被重視，但也確有傳統淵源，有自己獨特的境況和獨特的表現。」美術理論家劉曦林如是評介，這是符合當時情形的。木刻與漫畫最初從創作者和題材上沒有太明顯的區分，從事木刻的藝術家往往借用漫畫的形式來進行創作；中西畫家們也往往從事漫畫題材的創作，這從一些畢業於美術院校的學生們那裡反映得更加明顯。故而舉辦展覽時，多種門類的藝術作品交互相映也就在情理之中了。1937年7月3日，孫之儁、葉淺予、陸志庠、蘇世、王青芳等為反對日本侵華，在中山公園春明館舉辦「北平第一屆漫畫展覽會」曾轟動一時，其中的畫家都具備多種繪畫技能。因本文的著眼點在藝文中學美術活動史料勾稽上，所以再提供另外兩次與研究漫畫有關的史料：

1935年10月27日至29日，以研究漫畫與相互協助為宗旨的北平漫畫協會，假藝文中學舉辦漫畫展覽，展出作品數百幅。展出結束後，舉行北平漫畫協會成立大會。到平市漫畫界同志及愛好者趙越、王青芳、周維善、臧丁、張振仕等，共約三十人。首由周維善報告組織之旨趣，並互相介紹會員。會議討論會章及組織

大綱，選舉執委，結果選出王青芳、周維善、張振仕、趙越等為常務委員。議決擬每月舉行漫畫展覽會，以資觀摩，使漫畫普及一般民眾。該會並歡迎愛好者加入，每月會費，定為每人二角。

1936年7月25日平市著名漫畫家席興承、葉淺予、孫之儁、王青芳、蘇世等發起組織之北平漫畫作家協會，下午二時假藝文中學召開成立大會。這便是前面說到的「北平第一屆漫畫展覽會」因「盧溝橋事變」爆發，「畫展草草結束」（李松語）後最有實質性的工作，也可以說是種姿態。據報導，該會為王青芳、臧汀等所主辦，早在年初，該協會（或許是籌辦中的）即在藝文中學舉辦了首次展覽會和討論會。儘管存在的時間因時局的驟變顯得模糊不清，但作為一個與時俱進的新興美術社團的存在，毫無疑問應當劃入研究的視野。

再來談談其他的幾個不同類型的重要展覽：

1932年4月13日，華北大學美術學院教授王青芳、侯子步及西湖藝院教授李苦禪，特組織聯合國畫展覽會於長安街藝文中學，「多系獨創富有革命精神之作品。」

1932年7月，油畫家曾一櫓畫展在藝文中學舉行，展出作品三十餘幅。

1933年8月北平美專學生荊林、陳執中、張貫成「三C畫展」在藝文中學舉辦。

1934年12月30日至1935年元旦，王青芳、王君祁、曹澄波、靳士章、陳執中等十八人，為慶祝新年，在藝文中學舉行國畫聯合展覽會，印有作品名單，作品共計一百二十八幅，分三室陳列。王青芳捐助賽金花繪畫百幅之部分作品同時展出，每件均題「為賽金花作畫之一」。近觀徐州市美術館陳列王青芳所作花鳥立軸

四屏，除有上述題款外，還鈐有「賽金花持贈」朱文方印，也是出自王青芳之手。這批作品歷經輾轉而能存留於世，實為幸事。

　　1935年8月5日，畫家李苦禪由南京來北平，攜有新舊派作品數十幅，由其友人王青芳、丁雲樵等發起在藝文中學舉行展覽。想到李、王兩位昔日吼虹社同仁之關係，王氏加盟助展也就不是意外之事了。一為對聯，文曰：「藝術雖萬能，只怕幹精神」；一為國畫，時評「王氏所作對聯，其字體似魏非魏，似篆非篆，彷彿獨成一家，而所作國畫，用筆極為雄渾，一鷹居樹端，矚目四望，作欲起狀，大有不飛則已，一飛沖天之勢。」

　　有關此次畫展的另一版本：「藝術家蕭松人，前住寶慶會館時，因專心作畫，多日未出房門，致為其他住館人懷疑，以為蕭染患精神病，員警聞知，當將蕭氏送往精神療養院，實則蕭氏並無瘋病，留院一百餘日，始由蕭弟具保，將蕭領出。蕭氏出院後，即回故鄉寶慶，仍專心作畫。日前來平，攜來近作百餘幅，定於本月五日起，在藝文中學，舉行展覽三日，同時，藝術家李苦禪、侯子步、王青芳等，亦各將作品三五幅，一併參加展覽。」青年藝術家們勤奮創作，相互砥礪，援手助難，共同奮進的精神於此可鑒，堪稱一段藝壇佳話。

　　1935年8月9日，故宮博物院太廟分院為成立周年紀念，免費開放三日。同時平市青年畫家蕭松人、丁雲樵、王青芳、侯子步等十五人，各將自己中西作品共二百餘幅，彙集組織中西畫聯合展覽會於該院藝術陳列所舉行。此外尚有李苦禪所作中國畫，亦由藝文中學移至太廟展覽。

　　1935年12月30日至1936年1月2日，由國立北平藝專學生周書聲、盧光照、秦維新等合組「重九畫會」，在藝文中學公開展覽

中西畫木刻作品共約數百件。

1936年7月4日，京華美術學院畢業生齊振杞西畫個展在藝文中學展覽一周。

1937年7月17日，女畫家羅澤農以國難日急，應獎勵人民踴躍輸將，特在藝文中學舉行第一次畫展，將一己所有傑作，完全陳列，將所售畫款，全數捐助守士將士。國難當頭，以畫筆做刀槍，真乃巾幗不讓鬚眉，令人感佩。

至於溝通北平與外阜美術交流活動的記載，有該校創辦之初即得到上海美專校長劉海粟出力贊助圖畫展覽會事，見於1925年9月10日北京《晨報》：

> 查良釗高仁山所創辦之藝文中學，係實行設計教學法道爾頓制兩種混合法，上海美術專門學校校長劉海粟，對該校甚表贊同，願將該校各種美術作品，運交藝文中學展覽，教部已為致函稅務處，請予免稅放行矣。

翌年之後，上海美術專門學校招生，在北京設立報名考試地點即在東城燈市口藝文中學。京滬兩地私立學校相互聯繫，可以看到當時以蔡元培先生宣導的以美育代宗教學說在國內所產生的影響，以及舊都北京作為新文化運動的策源地之一和新美術運動的重鎮之一帶來的新面目。

此外，1935年2月8日北平藝術界王青芳等，假藝文中學舉辦歡迎徐悲鴻茶話會。並請徐氏報告各國藝術狀況，及展覽其最近作品。1936年5月2日上海藝風社長孫福熙來平籌備藝風社第四屆展覽會，平市文化藝術界名流熊佛西、鄭穎蓀、王青芳、儲小石

等四十餘人，於下午三時在藝文中學舉行文藝茶話會，商議籌備
展覽事宜，最終促成5月下旬在太廟成功舉行展覽會。這些都是
戰前北平美術活動達到昌盛階段的事例。

　　藝術活動的交流，少不了媒體的宣傳鼓動，通過文字的報
導、畫刊的傳佈，起到普及和認知的作用。當時平津各大報刊聯
繫廣泛，藝術週刊佔據報章一席之地，為藝術的傳播構築平臺。
1935年3月8日《京報》刊登消息〈藝術家二王組織藝刊，後日開
始籌備會議〉：「平市藝術家王森然、王青芳二氏，近以故都藝
術空氣消沉，特發起組織藝刊，定後日下午四時，在西長安街藝
文中學，開籌備會議，討論一切刊物進行，並徵集創刊號稿件
雲。」與會邀請函如下：

> 神州鼎沸，滄海橫流，伯英臨池之妙，無復餘蹤，營丘寒
> 林之圖，終成絕響，睹壁畫於古剎，傷墜簡於流沙，不思
> 振發，何興美術，爰繹斯旨，謹詹十日（星期日）下午四
> 時，惠臨藝文中學（西長安街）共開創刊之會，用行徵文
> 之雅，殷望藝林君子，博學碩人，錫以箴言，匡我岐誤，
> 佇候玉趾，仰祈光寵。

　　開會當日，到各藝術團體代表、藝術家等共約三十餘人，
席地而坐。首由主席王青芳報告創辦藝刊之主旨，其主旨共分三
點：（一）提倡藝術教育，（二）廣播藝術消息，（三）鼓勵無
名作家。繼由王森然報告出版經過，並向參與者徵求稿件，刊物
名稱，經參與者之討論，決定採用「藝周」，至於出版期，約在
下星期內。討論完畢，即為自由談話，至五時許散會。這便是籌

私立藝文中學舊址

備在天津《庸報》發刊「藝術週刊」時的情況。實際上，二王曾
經單獨或合作主持過《華北日報》、《晨報》、《大公報》、
《庸報》等「藝術週刊」，為後人從事研究提供了難得的美術活
動史料，功不可沒。

縱觀1930年代上半期（淪陷前）在號稱民初三大繪畫重鎮之
一的北平，以一所非美術專業性質的私立學校為場所來組織美術
活動，綻放出如此絢麗的藝術之花，應當引起研究者的注意。此
種有別於以地域、流派或美術團體為研究主體，轉而以美術活動
場所為切入點的探討，似可拓寬研究視角，成為中國現代美術史
研究的組成部分。

中華人民共和國成立後，藝文中學改為北京市二十八中學；
1977年又與一牆之隔的北京六中合併，改為長安中學；2004年再

與女一中合併改為一六一中學。這所三校合一的市屬重點中學，繼續實現著為國家教育培養輸送人才的重任。2010年5月14日，北京大學部分師生校友自發啟動的高仁山烈士墓碑修復項目落實完成，並舉行了「緬懷高仁山烈士──墓碑揭幕典禮暨高仁山教育思想研討會」，錢理群教授在發言中指出：「回想先生生前為中國教育和社會進步嘔心瀝血，不惜獻身，面對先生身後大半個世紀的寂寞，我們真是不勝唏噓。」藝文中學作為在中國現代美術史進程中所曾有過的這段歷史，也應當成為傳承文化的一部分，使其不再被封塵埋沒。

青年會所留美名：
民國時期北京（平）舉辦美術活動
場所之二

青年會米市大街籌建會所

北京基督教青年會（簡稱北京青年會）的建立時間是在宣統元年（1909）的春季，由北美協會格林（Cailey Robert R・1870-1948）與艾德敷（美國人，1906-1945年服務北京青年會）、張佩之、袁子香等人籌議創立的。

翌年正月二十四日舉行第一次年會，組成第一任董事部，格林自任總幹事。會址位於北京內一區崇文門內米市大街路西，北鄰金魚胡同東口。初辦時僅有舊房數椽。至宣統三年（1911）春，上海合會總委辦巴樂滿偕美國總會所派工程師賀塞來京，拆毀舊屋，改建新宇。植基典禮為4月25日舉行，國務總理唐紹儀行立角石禮，這自然已經步入民國元年了。此項建築款主要來自美國費城鉅賈萬那美克（John Wanamaker）所捐助六萬美元，

北京青年會第一任總幹事格林

歷時三年，面積12000平方米之新樓始告竣工。成為當年東單牌樓至雍和宮大街沿途最高建築，典雅莊重，令人心儀。會所仿歐洲古典建築形式，採用磚木結構，紅磚牆壁，青石板屋頂，門楣上有弧形雨遮，門前臺階七級。樓內設有地滾球場、健身房等多項體育設施，底層有教室、書報室。緊鄰北側為禮堂，1949年後改名紅星電影院，1984年被拆除。民國八年（1919）春，該會複於會所對面梅竹胡同內購得一處大操場，設有網球場溜冰場等，青年會所屬財商專科學校也在此開辦。自1958年青年會被迫停止活動後，會所大樓由東城區體校使用，青年會與女青年會遷至原聖經會大樓合署辦公。1982年收回青年會南樓與主樓，青年會的社團活動開始恢復。1988年青年會舊樓拆除重建。1997年新建的青年會大樓於原址南側落成，但已經不是獨立會所，而僅夾居十層一處了。

　當年的會所置於政學商醫彙集之地，北至雍和宮大街，南抵崇文門，乃中軸龍脈之東側；西行東安門大街可至紫禁城，東往朝陽門不過三四里地，周邊學校林立如著名的育英學校、貝滿學校、市立第二中學、財商學校、立達中學、協和醫科大學、孔德學校、國立北京大學第三院等；商業如王府井大街上的東安市場、北側的燈市口、東四牌樓東西兩側的豬市大街隆福寺、朝陽門大街等，皆為繁華之所在；醫院有協和、同仁、道濟（今北京市第六醫院）等；南有旅遊住宿之北京飯店；西有演劇場所吉祥戲院；要想尋歡作樂，南行出東單牌樓不遠處的蘇州胡同一帶就是了，當然這與本著「促進德、智、體、群四育的發展，培育高尚健全的人格」宗旨的青年會毫無關係。

北京基督教青年會外景原貌

　　青年會是基督教性質的社會服務團體，其會訓為「非以役人，乃役於人」，以服務社會，造福人類為宗旨，主要工作是傳播教義，廣結友朋和各界知名人士，開展教育、社會救濟等。其內部組織，當初開辦時，僅有德育、智育及交際三部，1915年擴展至總務、德育、智育、庶務、留學、幼童、學校、會員、交際九部。至1921年調整為總務、德育、智育、體育、庶務及會員交際六部。各部的工作和活動固然與宗教有關，但在一定程度上為廣大青年認識社會、從事社會活動提供了場所，培養和團結了一大批學有專長的人才。如「五四」時期，一批在京的具有革新意識青年和學者，就曾以此作為活動基地，積極舉辦各種講座，興辦報刊，從事轟轟烈烈的新文化運動，如鄭振鐸（西諦）即其一也。

侯孚允主持講座群英薈萃

　　1917年夏，19歲的福建長樂人鄭振鐸（生於浙江永嘉）北上入京求學，考進了鐵路管理學校，寄居在與青年會僅一街之隔的西石槽6號（現11號）其叔父家中。一個偶然的機會，與在青年會做學習幹事的孔姓青年相識，便常在課餘時間來青年會書報室看書。受青年會學生部幹事步濟時（Burgess John Stewart，1883-1949）的指導，開始閱讀西方社會學著作和十九世紀俄國批判現實主義文學名著的英譯本。不久，又先後認識了來此看書的瞿秋白、耿濟之和許地山諸君。他們一起閱讀俄國文學作品，討論社會問題，探討人生的價值。共同的愛好和對新社會的嚮往使他們結為好友。

　　「五四運動」爆發，社團繁興，刊物蜂起。鄭振鐸等人除積極參加各種進步活動外，還應北京社會實進會之邀，編輯《新社會》旬刊。該會成立於1913年11月，為青年會的附屬機構，以聯合北京學界，從事社會服務，實行改良風俗為宗旨。會員以中等以上學校的學生居多。會址設在南弓匠營二號。此時的職員會長是北京大學的梁棟材，耿濟之、鄭振鐸分任編輯部正副部長，瞿秋白在編輯部工作。

　　1919年11月1日，《新社會》旬刊創刊。初為四開一大張，自七期始改為八開本小冊子。創刊號《發刊詞》出自鄭振鐸之手，提出要創造一個「沒有一切階級一切戰爭的和平幸福的新社會」。該刊是我國最早的社會學專刊，提倡社會服務，介紹社會學說和社會問題，批評社會缺點，充滿著激烈的反帝反封建精

神，成為這一時期有影響的刊物之一，遂於翌年5月被北洋軍閥政府的京師員警廳冠以「主張反對政府」罪名查禁了。8月5日，《人道》月刊繼之創刊，鄭振鐸為編輯負責人，刊物的名稱即是他定下的，僅此一期的《人道》中發表了他的〈人道主義〉一文。第二期定為「新村研究號」，但青年會迫於政府壓力和經費困難，被迫停刊。

這時的社會實進會董事部已新增入蔡元培等人，職員部亦經改選，鄭振鐸任編輯部長。會務活動內容有所增加，如在青年會舉辦講座，請各大學教授及社會學專家講演社會問題，胡適、周作人等人就先後到此作有題為〈研究社會問題的方法〉、〈新村的理想與實際〉的演講，此外，還計劃增辦平民學校，刊行通俗叢書，試辦遊動圖書庫，舉辦露天講演，試辦貧民救濟處，調查社會情況等等。他們「將來的大政方針，還在把本會擴充成一個北京全體市民的社會服務機關」，「以垂模範於全國」。

這一時期鄭振鐸廣泛接觸了新文化運動的宣導者們。他曾參加過李大釗組織的祕密學習小組的活動和進步社團「曙光社」；到箭桿胡同訪問過陳獨秀；與周作人建立了密切聯繫，通過外界的影響，加上自身的學習，思想認識迅速提高，在文學創作上也初露鋒芒。發表在《新社會》創刊號上的新詩〈我是少年〉，是其發表的第一首詩，充滿了激情和嚮往，1921年曾由著名語言學家趙元任朗誦並灌成唱片，廣為流傳。

1920年10月，鄭振鐸與沈雁冰、葉聖陶、耿濟之、周作人等十二人，在北京發起成立了我國第一個最大的新文學團體「文學研究會」。1921年3月下旬，鄭振鐸自鐵路管理學校畢業，被分派到上海工作，從而結束了在京近四年的學習生活。這段經歷，

無疑對他日後成為「中國文化界最值得尊敬的人」（李一氓先生語）起到了一定作用，他有著多方面的學術建樹，對中國繪畫史、版畫史、雕塑史和工藝美術史等均有所涉獵，撰寫、發表了大量研究論文，編輯出版了不少重要的美術畫集、圖譜等，對中國美術史研究頗具貢獻。

1949年後，根據新的形勢需要，北京青年會曾舉辦過新民主主義講座，據當時的主辦人、曾任青年會副總幹事侯孚允老先生回憶：當時邀請前來講演的知名人士有鄭振鐸、郭沫若、黃炎培、史良、朱學範、徐悲鴻等，每週六講演一次，歷時三年半之久，聽者踴躍，影響很大。這是可以從《黃炎培日記》中的相關記載得到印證的。筆者於上世紀80年代中期北京青年會恢復活動後，曾將當年各報有關舉辦新民主主義講座講演消息輯錄整理後，提供給青年會留作史料參考，因為歷經劫難後，北京青年會早期的會史檔案和相關資料已所存無幾！據材料顯示，自建國初期至50年代末期的十年中，各種專題講座從未停止過，共講演500餘場，講員400餘人次，聽眾約15萬人次，予青年瞭解認識新社會、樹立新的人生觀等方面創造了良好條件，產生了深遠的社會影響。

侯孚允（1906-1996），河北沙河人，幼年因家境貧寒，在縣城教會學校半工半讀。1924年到北京基督教青年會工作，1936年入燕京大學宗教學院進修。他是虔誠的基督教徒，愛國愛教。「七‧七事變」爆發後，在民族危亡的時刻，他毅然投身抗日救亡運動，積極組織青年會會員成立「青年會服務部」，為抗日受傷將士日夜服務。北平淪陷後，他在青年會組織晨光社、白雪社兩個以大學生為主要成員的社團，愛國青年在青年會得到他的熱

情關懷，增強了抗戰必勝的信念和奮發向上的精神。抗戰勝利後，北平青年會開展進步歌詠活動，在他的支持和扶助下，組建了「星海合唱團」，當時，在青年會禮堂的演出中，曾遭特務的炸彈爆炸和匿名信的恐嚇。在惡劣環境中，侯先生周圍團結了一批進步青年。80年代後，國家對宗教政策得到落實，恢復了青年會工作，年逾古稀的侯先生，仍為開展該會工作嘔心瀝血。筆者曾多次前往大佛寺東街的先生寓所造訪，請教有關人物往事，獲得不少鮮為人知的逸聞軼事，以他豐富的閱歷和廣泛的社會交際，我曾冒昧提議將這些史料通過書寫或口述的方式整理出來，作為史料保存，但他含笑不語，因其終生以「非以役人，乃役於人」為座右銘，但求奉獻，不圖留名，全身心地貢獻社會，令人欽佩無已。記得他去世後的追思會是在西單缸瓦市教堂舉行的，會員會友數百人出席，為這位受人尊敬與愛戴的群眾領袖和社會活動家、青年會不可多得的領導人祈福，緬懷其一生為社會進步做出的貢獻。侯先生獻身青年會事業七十年，歷任青年會幹事、副總幹事、副董事長、名譽董事長；並曾任北京基督教公理會董事長、北京基督教三自愛國運動委員會常務委員、北京東城區第一至第六屆政協委員、東城區三胞工作委員會聯絡員等職務。

北京基督教青年會副總幹事侯孚允先生

蔣兆和昆明湖中死裡逃生

我最早聞知「頤和園遊湖覆舟慘遭不幸」一事，就是來自侯先生的口中。

事情的大致經過是：1940年4月7日，一個風和日麗，景色宜人的遊春佳日，西郊頤和園內遊船突遇風浪覆沒造成三亡四傷的慘劇，成為北平轟動一時的重大新聞。青年會交際部幹事舒又謙、會員楊毅庵（財商學校教員）、青年會事務主任趙希孟及其妹趙梅痕、畫家蔣兆和、攝影家蔣漢澄、報人李進之，結伴蕩舟昆明湖，不意風浪驟起，覆舟落水，雖經園內員工及日兵奮力救援，仍造成前三人溺水身亡。獲救之蔣兆和、李進之、蔣漢澄及趙梅痕四人，被聞訊趕來的青年會職員及協和醫院救護汽車運送進城，住於協和醫院，經該院檢查，認定蔣兆和、李進之二人僅傷及皮膚數處，第二天遂轉崇文門內美國同仁醫院治療；蔣漢澄肺部進水，須留院詳細檢查治療，這可能也與他是該院從事繪解剖圖和醫學攝影的員工身分有關。趙梅痕除了精神上受到驚嚇外，身體並未受傷，遂回家休息。至於遇難三人遺體，傍晚始打撈上岸，腹部膨脹，慘不忍睹，夜間被運至協和醫院冷藏室，翌日下午三時經北平地方法院派員檢驗完畢，分別由青年會及被難家屬安葬之。事出偶然，遇難者舒氏四十歲、楊氏四十一歲、趙氏三十七歲，均值中年，上有年邁父母，下有寡妻稚子，如今撒手離去，遺屬家境之清苦乃至未來之生活，均極堪慮。

楊毅庵遺體於8日下午由協和醫院移往東城羊宜賓胡同私寓入殮，並於9日在柏林寺接三；舒、趙二人則由青年會方面會同

死者家屬舒畏三、魏保今，友好李文禕等，齊赴協和醫院裝殮後，各以三十一人之大杠，由協和醫院移出，出東單三條，經青年會門前，該會事先備有祭桌，由青年會會長羅遇唐、總幹事陶德滿等全體同仁三十餘人及參加送靈之友好約百餘人，舉行路祭，再經行進至燈市口，舒氏靈柩繼續北行，出安定門暫厝於地壇後基督教長老會義地；趙氏靈柩則南行，於彰儀門外約一里許之小井胡同趙宅塋地安葬，定期開吊。

4月22日下午四時半，三人的追悼會在燈市口公理會堂舉行，來賓約六七百人，具體情形在第二天的《晨報》做了特寫報導：

> 讀者們，如果不健忘的話，當記得兩星期以前的七日，邀遊頤和園的七位社會知名之士，在昆明湖裡，發生覆舟慘劇，七人都墜入深淵，幸而經過園役和日本兵士的救護，李進之、蔣兆和、蔣漢澄及趙梅痕小姐，慶獲更生，至於同遊的楊毅庵、舒又謙、趙希孟三君的生命，則不幸隨著巨波駭狼，而與人世長辭了。一般友好們，除去替他們已死的三人，料理身後事情以外，並在昨天下午四時（舊）借燈市口公理會大堂，舉行追悼會。

> 昨天下午，天氣是非常的和暖，雖然有風在吹著，可是不見得塵沙迷人，公理會門前，停著的車輛是很多的，大堂門外，是來賓簽名處，四位同舟的難友，除了趙小姐在會場裡靜坐以外，其他如李進之、蔣兆和、蔣漢澄和青年會幹事部人員，都襟佩素花，面露戚容，在大門內外，接待來賓，舒趙楊三君遺族們都穿著喪服，在會場最前端靜坐，面孔為哀傷悲戚所籠罩，淚水在眼裡含著，不能自

己的會流落出來，情景是多末淒慘，而不忍卒睹啊！雖會場講臺正中，懸有舒趙楊三溺士遺像，四週遍懸各方有好所送的挽聯、祭帳，參加的來賓，大約總有六七百人，以學生為最多。

追悼會完全採用基督教的儀式，這是因為舒趙二君都是教友，並且是青年會的職員，開會以後，由主席羅照如氏，領導全體歌詩一段，追悼死者，並為他們祈福。以次由陶德滿總幹事祈禱，羅照如宣讀各方友好的弔唁函電，張俊清牧師致悼詞，李信微君提琴獨奏，音調清幽，哀哀欲絕，使參加的人，張俊清牧師致悼詞，都感到心酸和悲戚！約有十分鐘左右，琴聲頓止，由青年會友唱歌，繼由周冠卿、寶樂山、趙仲丹三氏，分別述說舒又謙、趙希孟、楊毅庵的生平和他們對事業上的奮鬥史，三氏所說的都很詳細，令聽者很為動容，最後，由同舟難友代表蔣兆和氏，報告遇難詳情，可惜聲音太低，在後面坐的人們，很難得聽見，大概因為蔣先生身體尚明（未）完全復元，所以氣力不很充實，這也難怪了，蔣先生報告的時間很長，直到六點多鐘才完。最末，三溺士家屬向來賓答謝，一幕肅穆的追悼會，始告終了。男女來賓魚貫走出大門，踏上歸途，當三溺士家屬走出禮堂時，不期然的引起一般人們同情的注視！

當時的其他媒體也競相追蹤報導，其間或有道聽途說，或妄加臆斷，導致事件詳情眾說紛紜，甚至影響遇難者聲譽，為此，由親歷者蔣兆和做陳述，最為妥帖。性格內向、不善言談的

蔣兆和此時尚未從驚懼情緒中復元，加之又為失去舒又謙這位剛剛為自己的畫冊撰寫文章的藝術知音悲痛不已，一口川音的低沉講述，很難讓與會者聽得真切。其實不妨翻閱一下當年《立言畫報》第83期中他的那篇〈三溺士與四共生〉的長文，便會對整個事件的經過大體明瞭，限於篇幅，恕不轉登於此。但筆者以為，此次遇難對蔣氏的人生觀及之後的人物畫創作很可能產生深遠的影響。事發周年日，蔣兆和、蔣漢澄與李進之曾前往事發地點合影，刊登在1941年《沙漠畫報》4卷14期中，以為紀念；又曾見蔣氏繪刻的白銅墨水匣拓片，鎮水銅牛畫面外題款：「廿九年四月七日昆明湖覆舟蒙拯感荷大德奉此留念　鳴歧仁兄惠存　蔣漢澄趙梅痕李進之蔣兆和敬贈」，拓片曾由李苦禪收藏，後被李燕轉贈蔣兆和後人，刊印在欣平著《〈流民圖〉的故事》一書中。上述種種，映現的無疑是當事者刻骨銘心的記憶、對逝者的深厚情感，和隱約流露的內疚之情。事發不久，圓明園事務所積極採取整改措施，出臺〈頤和園遊船限制辦法〉，規定遊船乘客限定四人並跟隨船夫一人、租出遊船遇到風浪當急促船夫駛船靠岸、特置紅色警備船一隻負責湖內梭巡救援、遇到風浪停止售票、禁止飲酒過多之人租用遊船、南湖高處設有瞭望人員指揮救援等六項。不知道這種以生命換來的教訓，對如今的頤和園遊船管理規定是否還有借鑒的意義？

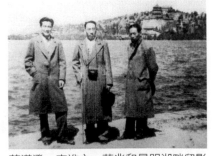

蔣漢澄、李進之、蔣兆和昆明湖畔留影
（1941年4月7日）

徐悲鴻應邀演講寫實主義

　　青年會舉辦名家專題演講是個傳統，翻閱民國時期的舊報刊，時常可以見到講座廣告、報導及演講文章的刊佈，如學者梁啟超關於「人民品格」（1914年）、畫家周肇祥關於「國畫源流」（1928年）、文學家舒舍予關於「幽默」（1930年）、詩人陳夢家關於「秋天談詩」（1932）等等，均在這裡一展身手，其中不少的演講記錄成為研究、整理這些人物不可多得又可資補遺的重要篇什，值得研究者們多加發掘利用。

　　青年會中保存有徐悲鴻演講記錄稿一份，尚未查見到據此整理公開發表的文章，雖疑是篇不甚完整的記錄，但對於徐悲鴻一以貫之的藝術主張，以及他與青年會關係的研究，還是有著一定參考價值的，茲整理抄錄如下[1]：

> **現實主義的美術在世界上的成長**
>
> 　　在前天侯先生提到講演，每天忙的不得了，整日的開會，來講演的時候預先也沒有準備，有很多的藝術家主觀的地方，請大家原諒。
>
> 　　從蘇[聯]建國以後，標榜著「現實主義」，尤其是文化學術方面更是積極性，不過美術也是很靠社會發展，所以談美術也應當先談社會發展。
>
> 　　漁獵時候，有閒時也要模仿得來的東西，如法國的

[1]　速記者省略和筆誤處，由筆者加方括號注明。

博物館內猿人刻的魚、鹿等。以後漸漸進步到定形[型]時，美術方面就有了派別了，大半都為帝王服務。古代國家如埃及、巴比倫、波斯、印度、羅馬、希臘等國，羅馬全盛時代，有雕刻的發明，紀元後開始時（基督教時代）。

中古時代的美術，從法國發展到英國北部，十九世紀時，雕刻藝術可謂歐洲的美術發端。德國文藝復興時，也有南北兩派，南派又有西班牙派，為什麼有派別呢？因為某地之藝術家作某地的圖畫，荷蘭、西班牙兩派多半是為統治階級服務，其餘各派則多為宗教服務。

十八世紀末年，從[重]新發出了古羅馬事蹟，於是當時很驚動了不少的藝術家。（時代為古典主義）法國當時為歐洲盟主，拿破崙時代美術首領即為古典主義。拿破崙滅亡後古典主義衰落，從[重]新有創造浪漫主義者，描寫刺激的東西，驚心動魄。浪漫主義以後十九世紀中葉，現實主義出來了。

因浪漫主義描寫時太使人驚心動魄，所以改變到現實主義，描寫平凡的東西，表現出好來那才真是美術，描寫的物件不同，主義各異，然分別都在趨向上看，現實主義裡有外幫派。

以後資產[本]主義達到最高峰時，戰爭不時發生，藝術家的派別也多了許多，這都是表示資產[本主義]沒落的藝[術]，當時法國不是藝術中心，而是藝術市場，巴黎有一條街完全是美術者的買賣，多少的資產階級往來作買賣，雖然畫商如此多，然真好的卻無多少，畫商為迎合買

者心理，別出心裁，百怪齊出，於是這樣風俗傳遍世界，這是謂之沒落資產階級的藝術。

現在再講到現實主義的美術。

蘇聯的美術博物館，以前也有很多的沒落資產階級藝術，然而今年則一點也沒有了。

蘇聯進行和沒落資產階級藝術作鬥爭，實行現實主義的藝術，現實主義的藝術所能成作[功]，當時一定要夠他的要求，西歐各國則不能做到這一部[步]。在博物館看到了許多的「現實……」與「沒落……」的比較，所以講到在世界的成長，蘇聯的確是先導，他把過去的「沒落」完全拋掉，

英國的藝術較比著好一點。美術的傳統本來很好，到了歐洲現在完全找不到。可是到了蘇聯則完全把握著傳統來實行現實主義的藝術。蘇聯的大雕刻家大畫家總在十位以上，現實主義的美術不但有形式而且重內容。

美術家的要求不一定形式內容俱在，只要形式充實夠美，那麼也可成為很好的作品，如現實的英國雕刻家及畫家等，還可承認他是現實主義的作品。講到蘇聯現實主義，也有根源，蘇聯十九世紀時即有現實的作風，他成長在社會主義的蘇聯。

中國美術在文化史上也很有名，中國人的畫可稱為自然主義的根源，寫自然也是相當難的事情。中國的藝術今後的趨向當然趨向到現實主義，幫助政治，依靠政治，本政治的動向，彩[採]取藝術的材料，而為人民服務。至於表現方面，當然是有祖國的作風與形象。

這樣說來，蘇聯可謂是完成者，中國但是也有特[獨]到之處，也不比沒落資產階級的藝術，雖不比蘇聯，可是也就是晚一步，中國的美術在世界上的成長，比蘇聯還要早。

中國的自然主義的藝術，雖有獨到之處，然而形式主義也是他的缺點，這也是中國的「沒落……」，有人發明到三百年來也很沒落，如沒有蘇聯的「現實」，不定到什麼地步！證明瞭形式主義害了中國藝術。福建有林琴南，福州天然山水，當時他畫的完全與福州自然光景相違背，他忘記了現實，把觀察能力消失了。

所以不但有形式而且要充實內容。

經考證，這是1949年10月8日徐悲鴻在北京基督教青年會舉辦「新民主主義」講座（第54講）時的演講記錄，侯先生即指前述青年會幹事侯孚允先生。這天是中華人民共和國成立後的一周、中秋節後的第二天。徐悲鴻自9月21日出席為期十天的中國人民政治協商會議後，10月又陸續出席諸如歡迎中國保衛世界和平大會和

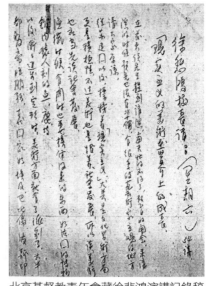

北京基督教青年會藏徐悲鴻演講記錄稿
（影本局部）

中蘇友好協會總會成立大會的蘇聯文化、藝術、科學工作者代表
團法捷耶夫等十三人抵京活動；保衛世界和平、慶祝中央人民政
府成立大會，中蘇友好協會總會成立大會等，忙得不可開交。在
繁忙的公務之間隙、沒有預先準備的情況下應邀進行演講，也可
看到主持者的用心和演講者的重視。實在說這也算不得唐突，畢
竟事先已有交往而得水到渠成之功效。

查1947年5月8日《平明日報》報導：「藝專校長徐悲鴻氏之
個人畫展，已於日前假東城青年會禮堂揭幕，連日到場參觀者頗
眾，內容多徐氏近四年精心傑作，故願本市愛好美術者，迅即前
往參觀，蓋本月十一日即行完畢云。」這是徐悲鴻自長國立藝專
以來在京舉辦的唯一個展，不及五個月之後即爆發了那場新舊國
畫論戰。不知當初出於何種原因，他的個展選擇了青年會而非中
山公園那種宣傳力度更大的場所？不會是因為這裡鄰近帥府園，
對未來的新校址選擇已經充滿勝算吧！抑或是青年會與國立北平
藝專有著長久的往來關係吧？

美術展再現北京畫壇風景

說到青年會與國立北平藝專的關係，據筆者目前查閱資料，
早在1925年4月間就有關於原國立北京美術專門學校學生胡國亭、
龍家駒、何維志、房品章等聯絡美術界名家，組織美術學會，為
謀完美起見，假米市大街青年會內開募捐遊藝大會的消息。

1929年7月19日，國立藝術學院實用美術系本屆畢業生李旭
英、汪黎化二女士所組織之北平旭黎圖案社，曾一度於中山公園
舉辦展覽後，又在青年會展覽三日，並應國貨陳列館之請將所有

作品陳列該館數日。

　　1931年6月15日至18日，國立北平大學藝術學院西洋畫系教授、北大造型美術研究會指導衛天霖，及肄業於燕京大學及北大造型美術研究會會員、曾任天津市立美術館職員全賡靖之春花畫展，在米市大街青年會舉辦，並印有作品圖錄，其中包括徐祖正〈春花畫作展覽小啟〉、蘇民生〈春花畫展〉二文及衛、全春花展覽會作品目錄等。展覽作品四十餘件，皆當年新春各種花草寫生，畫之取材以風景、人體為背景。因衛、全二人有師生之誼，加之酷愛藝術，互相砥礪、琢磨藝事，隨後產生特殊感情，聯合畫展確有特殊意義。報界稱之為「平中從未有西畫合展」，亦暗含此義。不久，全賡靖屈從於父母之命遠嫁南國，後為掩護中共地下工作人員而獻身。中國美術館收藏有衛天霖1939年所繪油畫《全賡靖像》，可資見證。

　　1938年7月間，國立北京藝術專科學校複校，暑期招生新生時，因連日陰雨，交通不便，該校特在青年會內設臨時報名處，方便考生就近報名。

　　1943年11月15日起，國立北京藝專兼職教員王青芳應青年會提倡藝術之約，在此舉辦石刻印章展覽兩星期。「王氏石刻治印先於木刻，其作風融趙之謙、吳昌碩、陳師曾、齊白石四大家之間，落落大方，活潑明快，另成一源，非有繪畫修養，絕難至此。」展品為其歷年創作之印章、硯臺、刻像等。

　　1947年1月間，為慶祝春節，王青芳特將年來所作書畫多件，在青年會舉行個人畫展，「內有精品多幅，均為外間所罕見者」。

　　1948年11月20-23日，王青芳作品赴印展之預展在青年會舉辦，此為應印度政府派遣留學中國學生蘇可拉之要求，選取精品

二十幅，運往印度展覽，藉以溝通國際藝術交流。展覽期間，王氏在會場當席試用其發明之國畫寫生新畫具。

　　從王青芳畫展多次在青年會舉行的情況看，他應與該會有著較深的關係。再考察王氏與徐悲鴻二人之交往，猜測徐悲鴻個展的舉辦，或許有王青芳的熱心幫助吧?!

　　以上鉤稽的是青年會與國立北平藝專有關史料，最後再將所能查到的該會自身組織及社會方面的重要活動和展覽，附列於下：

　　　　1928年6月2至4日，該會在健身室舉辦國畫展覽會，陳列古今名畫精品二百餘件，計有呂紀之藍鷥圖、唐伯虎及仇英之人物、王石谷之花卉山水、郎世寧之圍獵圖及西裝美人、文徵明之蘭花、楊椒山之墨蹟、劉石菴之行書、董其昌之山水等，名目繁多，不勝枚舉。展覽期間，還邀請中國畫學研究會會長周養庵在大禮堂作題為「國畫源流」演講，聽眾極為踴躍。

　　　　1928年6月24日至26日，五三漫畫展覽在青年會舉行。此前曾在京畿道國立藝專大禮堂展覽二日。

　　　　1929年5月19日，北平藝術協會假青年會舉行成立會，到會十餘人，推舉王月芝（悅之）任主席並致開幕辭，通過章程三十二條，選出王月芝、汪申伯、李苦禪、譚旦同、王君異、王青芳、薩空了、熊佛西、孫之俊、趙望雲、趙夢朱、王代之、宗惟賡等十九人為執行委員，黃懷英、文龍章、王超中、周岫生、彭沛民、葉影廬、王石

之、錢鑄九、蔣漢澄等九人為後補執行委員。同年，王悅之個人畫展在青年會舉行。

1930年12月26日，印章印譜展覽會在青年會展覽三日，其中包括楊仲子等人的作品。

1932年10月29日，青年會舉辦藝術展覽，包括李旭英、汪黎化二女士之美術圖案；蔣漢澄、魏守忠、蔭鐵閣、吳天德主持之「四五影會」之攝影；音樂家鄭穎蓀所收藏古代中國樂器展覽，極為名貴難得。展至11月6日。

1932年12月間，青年會還舉行了陳鶴汀、楊樹民、周樹滋之「三友畫會」展，于漱鈞女士國畫展。

1933年10月，趙望雲農村寫生畫展在青年會舉行，隨後應中央黨部之約，送往南京展覽。

1935年6月，王青芳為賽金花作畫百幅，在青年會舉行展覽。這是王青芳以賽金花晚境堪憐，特繪百幅贈送賽氏，然後再由賽氏轉贈各援助者，藉作紀念，其中計有花卉、山水、人物等，每幅均鈐有王青芳為刻「賽金花持贈」。同時，徐悲鴻為賽氏所作國畫四幅，亦一併陳列。

同月，山東藝術家桑子中西畫展開幕，展出其五年來所作精品二十餘件。桑氏畢業於國立藝術學院，嗣任該院助教，返魯後任濟南一中教員，並任山東《民國日報》畫刊主編多年。其作品之特點為「純樸與忠厚」，不故意選取新奇之題材，也不用古怪奇異之筆，用西洋畫之手腕，表現純粹之中國氣息，簡約中有道德與安貧之意味。

1935年12月26日起，津門崑曲名票童曼秋國畫展覽在青年會舉行。

1936年6月25日至28日，青年會為提倡藝術教育、觀摩會友作品起見，在該會二樓大廳舉辦會員夏令聯合美術展覽會，計有陸黎光之國畫，王青芳之木刻，宮鏡人及李詠蟾女士之油畫，方君愷女士之水彩畫，高心泉及宗根雲女士之刻石、刻竹，楊軼厂之行草，張畏蒼之篆書等精彩作品千餘件。

1937年1月1日至14日，華北學院藝術教育科國畫教授張丕振、西畫教授陳啟民，各取作品五十幅，前後分別在青年會展出一周。

1938年1月15日起，張畏蒼（半陶）篆書展覽在青年會舉行。

1943年1月間，青年會成立漫畫研究社並向社會公開徵集報名。

1947年12月21日起，「雪廬畫社」晏少翔、鐘質夫、季觀之三人，集該社全體社員作品假青年會舉辦冬賑畫展一星期。

以上所列，僅為筆者查閱資料時輯錄之主要部分，限於時力及所能涉獵報刊，遺漏短缺在所難免，在此拋磚引玉，期待研究者繼續挖掘整理，以求日臻完善之。其實，青年會舉辦的攝影展覽亦為其特色之一，與美術展覽不相伯仲，如1929年北平第一次公開攝影展覽會、1934年上海良友公司全國旅行攝影團攝影展、1936年北平銀光美術攝影社春季影展和二屆影展、1937年北平第一屆聯合攝影展覽會等等，都是值得記錄和深入研究的。鑒於本文的側重點及篇幅，容另文再為介紹之。

　　有關北京基督教青年會歷史的研究，所見為數不多的幾篇論文和幾本編著資料中，較為系統的論著為左芙蓉《社會福音‧社會服務與社會改造：北京基督教青年會歷史研究1906-1949》[2]一書，由於北京青年會所存史料極度匱乏，該書資料來源主要係美國明尼蘇達大學圖書館所設青年會檔案中心所藏，拜讀之後，發現其中幾乎沒有涉及到關於青年會與藝術活動的記載；同樣，在有關近現代北京美術史的論述中，也是空缺。然而，作為北京近現代美術活動重要場所之一的青年會，通過上述介紹，其不該被忽視的歷史意義便有了初步的呈現。此篇之草成，意在記錄歷史，緬懷先賢，為研究者提供參考，疏漏不當之處，尚祈方家指正。

1997年新建的北京青年會大樓，左前方建築為聖經會舊址

[2]　左芙蓉《社會福音‧社會服務與社會改造：北京基督教青年會歷史研究
　　1906-1949》，北京，宗教文化出版社，2005年。

編後瑣語

　　1979年秋，我以偶然的機會踏入中央美術學院從事圖書館工作，從此開始了人生一條坎坷艱辛之路。原因很簡單，我所成長的年代是各種政治運動頻發期，突出表現為：蔑視傳統文化教育，灌輸「新」的歷史觀，對知識分子的思想改造逐漸升級，進而開展慘烈的「無產階級文化大革命」，導致了無數家破人亡的歷史悲劇，也造成了相當一些人的學業荒置，知識匱乏。浩劫過後，百廢待興，新形勢下如從未接受過系統正規專業教育之我輩，又要面對惟學歷是瞻的用人制度，從事一份傳送知識、服務教學和研究的職業，不啻是種人生的殘酷挑戰。

　　很慶幸在自己的職業生涯跟蹌前行中遇到了許多師長友朋的關愛和鼓勵，其中最是難忘詩人、東方藝術史學家常任俠先生。先生以「勤能補拙，儉以養廉」為座右銘，待人誠懇，和藹可親，學識淵博，著述豐盛。他當時還擔任著館長的職務，雖年事已高，行動不便，猶能偶爾來館進行業務講座、參加聯歡活動，給我以初步的對於圖書館學的啟蒙知識。日後由於工作的關係，使我有機會經常前往位於西總布胡同五十一號先生寓所當面聆聽教誨，得到不少有關館史知識和文化藝術界趣聞軼事，開啟了我業餘從事對民國時期文化教育、藝術社團及人物史料的探究。

图书馆是一个知識寶庫，作图书馆工作，知識要淵博，它是多方面的，為了向讀者服務，就得有多面的准備，博古通今。它不是一般的事务性的工作，而是建設精神文化的細緻工作，要勤学，要實踐，把知識逐断的積累起来。我作了許多年的图书工作，现在也还是讀书，教书，寫书，一直到不能工作時為止，致成这一点经驗。与

沈寧同志共同努力前進！

常任俠 1984.4.17.
在中医之院二樓病房九号

常任俠先生為沈寧題詞手跡

　　從最初的藏書大家、文化學者鄭振鐸入手，轉向美術名家、前任院長徐悲鴻，又盡心常任俠先生遺作整理，旁及了美術史學家滕固、民國西畫收藏第一人孫佩蒼，故都「藝壇交際花」王青芳，工筆畫大家于非闇，以及同時代藝術教育機構、社團、美術活動、文學藝術家等等史料的挖掘整理，這些看似孤立的個案研究，置身於大的歷史、文化背景中，都有其內在的關聯性，通過點與線的鏈接後逐漸形成系統。面對歷史與現實經常發生錯位的現象，我大多採取著最笨拙的手段對研究的人物與事件，從系年做起，盡量做到收集資料竭澤而漁，使用材料去粗取精，選擇最接近原始的一手材料，對同一事件的不同記載，加以認真辨析，形成自己的觀點。胡適先生「有一分證據說一分話」的治學態度給我一定的影響，「古人已死，不能起而對質，故我們若非有十分證據，決不可輕下刑事罪名的判斷。」（致劉修業函）用事實說話也成為我寫作中側重展示史料，避免空談理論的堅守，這種略帶考據性質的文字，儘管讀來有些枯燥無味，沒有更多的故事性趣味和時空穿越的肆意飛揚，但於呈現歷史原貌或許能走得更近一些。

　　我原來居住的北京東城祿米倉胡同寓所是第二代「面人湯」舊居，相鄰的小雅寶胡同內有故宮博物院馬衡院長的故居；東側的大雅寶胡同是美院的職工宿舍，李苦禪、張仃、黃永玉諸位都在此生活多年，張朗朗的《大雅寶舊事》一書中有詳細的描述；南面的北總布胡同就是抗戰期間北京藝專校址，散落四周的東裱褙胡同、東受祿街曾經是徐悲鴻來京后的舊居；五老胡同、洋溢胡同、煤渣胡同等也曾有藝專和美院的宿舍，積聚著一批享譽中外的美術家；拆而復原的蔡元培故居位於東堂子胡同，這條元代

就有的胡同內也是文學家沈從文、文博專家史樹青居住過的地方；南側不遠處的西總布胡同五十一號美院宿舍內居住著常任俠、艾中信、王琦諸位，誕生過不少藝術史論著和繪畫作品；北側的西石槽胡同內是當年鄭振鐸在京求學時的暫住地；史家胡同內有前教育總長章士釗的舊址；朝陽門內南小街北側的芳嘉園胡同內，有被稱為「奇士」的王世襄和藝苑佳儷黃苗子夫婦的身影；竹竿胡同是早年蔣兆和開辦畫室之所；中山公園、太廟內檔期無間的畫展、米市大街北京青年會所內畫家的身影、東華門孔德學校內的「萬板樓」、升平署舊址內藝文中學舉辦的版畫展覽、京畿道北京美術學校的開學典禮……，每當騎車上班或辦事穿梭於這些街巷胡同中，都會引發出無盡的聯想。如今，面對這些文化機構、文化人的歷史遺跡和旅痕之日益消逝，生活工作在京城鐘鼓樓下一介子民，懷舊的感覺越發濃烈：當年徐悲鴻先生手植的白皮松和書寫的校名匾額、曾經的德鄰堂中教師員工聯歡會上的文娛節目、陳列館內異彩紛呈的美術展覽、講授美術史課程的42教室、1995年夏季起運書箱的第一輛軍車……，這些往事有誰還曾記憶？曾經服務於這所藝術殿堂中二十餘年的我，自感有義務用文字記錄下當年的這些人與事，為後來者及研究者提供些許參考，這完全是出於對文字的敬畏感，懷抱「書比人長壽」（當然是有價值的書）之信念，茲實選編此書之初衷。

　　本集收錄民國時期美術史料考證文章十八篇，內容涉及鄭振鐸、徐悲鴻、常任俠、滕固、王青芳、王子雲、衛天霖、于非闇等人，以及美術院校歷史、美術活動及場所的介紹，大都是以往鮮為人知或知之不詳、流傳有誤之人事，依據原始和參考材料，力圖還原歷史的真實，辨析和發掘被人們誤解和遺忘的史料，為

研究者從事與之相關的人物個案之研究，為民國現代美術史留下一份接近真實的文字。自然談不到是「重新發現」，因為歷史是客觀存在的，有待重新發現的，只是人們是否心存「有意與無意遮蔽」和「主動與被動遺忘」的主觀態度而已。

我始終堅持認為這些年寫出的文字不是學術論文，只能算是略帶學術研究性質的史料整理札記而已。鑒於新的材料不斷出現，在編輯本冊時，對以往發表過的文字又作了審慎的修訂，意在盡量減少由於自身學識淺陋在寫作中出現認識偏差和引用史料的失誤，以致造成不良影響。不久前，陳丹青先生看了我的一篇有關孫佩蒼為北平研究院代為搜集歐洲油畫的考略文字後，點評為寫得「周正」，并以算「是個做事情的人」相許，令我汗顏，權當做為一種鞭策吧。文章質量如何要由別人去評說，但這些粗淺的文字確是用心去寫的，聊以欣慰。

多年來心靈間的自我救贖和選擇的自我放逐之路，有了這本小冊子的問世，誠懇企盼讀者的不吝指正，藉此感謝眾多關心和幫助過我的師長友朋，感謝家人多年來忍受我埋頭故紙堆中拾荒自娛的行為，更要感謝秀威資訊股份有限公司同仁們對拙著選題、編輯、出版過程中給予的熱情幫助。

僅以此書的出版紀念常任俠先生誕辰百十週年。

沈寧　甲午中秋節前夕於京城殘墨齋

新銳藝術18　PC0408

新 銳 文 創
INDEPENDENT & UNIQUE

難忘帥府園
——民國時期美術史料札記

作　者	沈　寧
主　編	蔡登山
責任編輯	黃大奎、李書豪
圖文排版	楊家齊
封面設計	蔡瑋筠

出版策劃	新銳文創
發行人	宋政坤
法律顧問	毛國樑　律師
製作發行	秀威資訊科技股份有限公司
	114 台北市內湖區瑞光路76巷65號1樓
	電話：+886-2-2796-3638　傳真：+886-2-2796-1377
	服務信箱：service@showwe.com.tw
	http://www.showwe.com.tw
郵政劃撥	19563868　戶名：秀威資訊科技股份有限公司
展售門市	國家書店【松江門市】
	104 台北市中山區松江路209號1樓
	電話：+886-2-2518-0207　傳真：+886-2-2518-0778
網路訂購	秀威網路書店：http://www.bodbooks.com.tw
	國家網路書店：http://www.govbooks.com.tw

出版日期	2015年6月　BOD一版
定　價	350元

國家圖書館出版品預行編目

難忘帥府園：民國時期美術史料札記 / 沈寧著.
-- 一版. -- 臺北市：新鋭文創, 2015.06
　　面；　公分. -- (新鋭藝術；PC0408)
BOD版
ISBN 978-986-5716-61-5(平裝)

1. 美術史　2. 中國

909.28　　　　　　　　　　　99007513

讀者回函卡

感謝您購買本書,為提升服務品質,請填妥以下資料,將讀者回函卡直接寄回或傳真本公司,收到您的寶貴意見後,我們會收藏記錄及檢討,謝謝!如您需要了解本公司最新出版書目、購書優惠或企劃活動,歡迎您上網查詢或下載相關資料:http:// www.showwe.com.tw

您購買的書名:＿＿＿＿＿＿＿＿＿＿＿＿＿＿＿＿＿＿＿＿＿＿＿

出生日期:＿＿＿＿年＿＿＿＿月＿＿＿＿日

學歷:□高中 (含) 以下　　□大專　　□研究所 (含) 以上

職業:□製造業　□金融業　□資訊業　□軍警　□傳播業　□自由業
　　　□服務業　□公務員　□教職　　□學生　□家管　　□其它＿＿＿

購書地點:□網路書店　□實體書店　□書展　□郵購　□贈閱　□其他

您從何得知本書的消息?

　□網路書店　□實體書店　□網路搜尋　□電子報　□書訊　□雜誌

　□傳播媒體　□親友推薦　□網站推薦　□部落格　□其他＿＿＿＿＿

您對本書的評價:(請填代號　1.非常滿意　2.滿意　3.尚可　4.再改進)

　封面設計＿＿　版面編排＿＿　內容＿＿　文／譯筆＿＿　價格＿＿

讀完書後您覺得:

　□很有收穫　□有收穫　□收穫不多　□沒收穫

對我們的建議:＿＿＿＿＿＿＿＿＿＿＿＿＿＿＿＿＿＿＿＿＿

＿＿＿＿＿＿＿＿＿＿＿＿＿＿＿＿＿＿＿＿＿＿＿＿＿＿＿＿＿

＿＿＿＿＿＿＿＿＿＿＿＿＿＿＿＿＿＿＿＿＿＿＿＿＿＿＿＿＿

＿＿＿＿＿＿＿＿＿＿＿＿＿＿＿＿＿＿＿＿＿＿＿＿＿＿＿＿＿

11466

台北市內湖區瑞光路 76 巷 65 號 1 樓

秀威資訊科技股份有限公司　　收

BOD 數位出版事業部

∙∙

（請沿線對折寄回，謝謝！）

姓　　名：＿＿＿＿＿＿＿＿＿　年齡：＿＿＿＿　性別：□女　□男

郵遞區號：□□□□□

地　　址：＿＿＿＿＿＿＿＿＿＿＿＿＿＿＿＿＿＿＿＿＿＿＿

聯絡電話：(日)＿＿＿＿＿＿＿＿＿＿　(夜)＿＿＿＿＿＿＿＿＿＿

E-mail：＿＿＿＿＿＿＿＿＿＿＿＿＿＿＿＿＿＿＿＿＿